李乾朗

剖繪

台灣經典

古建築

Into
the Heart
of
Craftsmanship

Section Drawings of
Classical Taiwanese
Architecture
by Li, Chien-Lang

直探匠心

Li, Chien-Lang

李乾朗

著

目次

序……6

台灣古建築導論……10

本書所選古建築分布圖……17

解構建築剖視圖畫法……18

台灣經典古建築35選

原住民
建築

泰雅族萬大社住屋……24
延伸觀察 泰雅族眉原社住屋
延伸觀察 達悟族住屋

魯凱族大南社青年會所……30
延伸觀察 魯凱族大武社頭目住屋

宅第

蘆洲李宅……36
延伸觀察 關西葉宅

林本源園邸三落大厝……42

林本源園邸來青閣……46
延伸觀察 潛園爽吟閣

寺
廟

林安泰古宅……52

筱雲山莊……56

摘星山莊……62

延伸觀察　大甲梁宅

霧峰林家大花廳戲台……68

馬興陳益源大厝……74

永靖餘三館……78

延伸觀察　澎湖民居

淡水鄞山寺……84

延伸觀察　北埔慈天宮

大龍峒保安宮……90

台北孔廟……96

延伸觀察　宜蘭鄭氏家廟

陳德星堂……102

艋舺龍山寺……108

延伸觀察　淡水龍山寺前殿

城
塞

新竹都城隍廟……116
延伸觀察 嘉義城隍廟

彰化節孝祠……122

鹿港天后宮……128

鹿港龍山寺……134

北港朝天宮……140
延伸觀察 先嗇宮前殿

台南三山國王廟……146

祀典武廟……150

台南大天后宮……154

台南孔廟……158

淡水紅毛城……164

台北府城承恩門……168

新竹迎曦門……174

赤崁樓……178

台灣府城大南門⋯⋯⋯ 182

鳳山縣舊城⋯⋯⋯ 186

旗後砲台⋯⋯⋯ 190

書院

理學堂大書院⋯⋯⋯ 194

延伸觀察 淡江中學八角塔

鳳儀書院⋯⋯⋯ 198

牌坊

接官亭石坊⋯⋯⋯ 204

延伸觀察 苗栗天旌節孝坊

主要參考書目⋯⋯⋯ 208

序

台灣古建築的論述，最早可追溯自二十世紀初期，當時日本統治台灣，為了殖民地的管理與控制，風土民情與建築文化的研究也有一些成果，例如高橋彝男調查板橋林家花園，安江正直調查台灣寺廟與民宅，田中大作研究台灣建築史，千千岩助太郎調查原住民高砂族的住屋，後來才有藤島亥治郎一九四七年在東京出版《台灣の建築》。日人學者沿用比較法，將南方的台灣建築與北方的日本建築比較，有其獨到見解。

二戰之後台灣古建築的研究發生一段空窗期，直到一九六〇年代可能受到當時世界反思地域文化之影響，才有建築學術界開始關心建築歷史的嚴肅課題。一九六八年我就讀文化大學建築及都市設計學系，幾位同學對傳統建築產生高度興趣，我們邀請民俗歷史學者林衡道與畫家席德進帶隊到台灣各地考察，這是我接觸台灣古建築的起始點。

經過近五十年，以台灣古建築為主題，我寫了不少書，在學校也開這門課，現場調研古建築也從未間斷，特別是梳理匠師脈絡，基本上釐清十九世紀以來，台灣寺廟匠師的派別與系譜。特別是一九一〇年代台灣本土風格的形成與一九二〇年代之後福建泉州溪底派風格之融合，匯集成近代台灣寺廟建築之主流風貌。

一九八八年之後，我有許多機會到中國大陸考察古建築，實地走訪千年以上古建築及閩粵古建築之源頭，從悠久的歷史長河之中，找出台灣古建深藏的核心價值，建築的境界是在自然環境

李乾朗

中追求平衡與巧思，平衡指的是天人合一，人工造物與自然融洽並存，巧思指的是物盡其用，合理使用建材，發揮其特性，雖由人作，卻有如天地造化美的化身。二〇〇七年，我將在中國大陸考察的成果，結合剖面透視圖的繪法完成一本書，名之為《巨匠神工》（簡體字版名為《穿牆透壁》），表明我對古代匠師智慧之敬佩。有朋友詢問我，是否對台灣著名的古建築，也可用「穿牆透壁」之法完成一本書？經過一年多的資料整理，我從建築設計與美學的觀點，挑選出三十五座經典古建築，包含原住民建築、宅第、寺廟、城塞、書院與牌坊等幾種類型。

挑選案例的準則包含幾個面向，首先它是台灣數百年建築史上佔有重要地位者，其次是其建築蘊含豐富的文化藝術內容，例如結構展現匠師巧思，或雕刻彩繪裝飾藝術豐富，空間佈局靈巧，文化表現力豐富而多元。特別是彰顯庶民文化之生活美學，從早期墾拓至農耕工商社會之嬗變。

古建築乍看為土木磚石之組合，然其表達人的生存與生活之道，牽動著歷史、社會、藝術與人的情感，涉獵的文化極龐雜，要真正了解並不容易。一座好的建築可以令人感動，有所感受，當你面對它時，有對話也有無限的想像，例如我們站在淡水紅毛城下，可以想像近四百年前荷蘭人在城上安置大砲，扼守淡水河口的情景。我們面對台南孔子廟，也可想像漢人儒家文化在台灣播種，舉行祭孔的莊嚴場面。在古蹟現場，受到的啟發會更實在，體會更深化。

漢人入台之前，台灣原住民各族文化的差異也形塑出多樣的建築，日治時期千千岩助太郎深入山地部落實測住屋，其中魯凱族大南會所無疑是一座極具代表性的建築，其結構、空間與形式互為表裡，作了最好的結合。雖然原建築已不存，但後來依測繪圖復建，不失為一座具高度代表性的傑作。清代漢人墾拓時期，規模較宏大，格局嚴謹的宅第很多，其中台北林安泰古宅近年雖因拓路而易地重建，然其主要木結構仍完整保存，特別是其平面佈局，可見環繞一圈內廊，形成婦女空間，建築反映清代保守的傳統社會生活規範。同樣的私密空間需求，在板橋林宅三落大厝採用屏風牆來解決，其廊道以屏風及牆體分隔，將親疏人際關係區分出來，展現異曲同工的設

計。

清代道光之後，士大夫階級在台灣形成，文章華國、詩禮傳家成為士族心中追求的目標，郊野的大莊園建築漸多，台中一帶的呂宅筱雲山莊與林宅摘星山莊是最典型的代表，這兩座莊園保存至今，且極為完整，被視為台灣仕紳宅第之高峰作品。

另外，台北板橋的林家由於善於經商而致富，清末在宅第旁大事營建庭園，林本源庭園被公認為台灣園林的代表作。園中的來青閣造型秀麗，簷牙高啄，構造合理，四平八穩，為台灣最美的建築之一。

可與板橋林本源庭園來青閣媲美的是台中霧峰林家大花廳的戲台建築，大花廳為罕見的福州風格建築，它是林朝棟地位如日中天的時代所建的。戲台係依考證重建之物，藻井與舞台下方的水缸可起共鳴作用。古時除了寺廟前演戲酬神，富戶望族如霧峰林家或板橋林家均有自己的戲台，也見證著當時娛樂生活的一面。

寺廟建築的規模或裝飾程度高於宅第，台灣的寺廟除了文武廟多得自官方倡建，一般民間的媽祖廟、觀音廟、王爺廟或家廟，多由百姓集資捐獻，因此每根龍柱、每片石垛或每扇門窗大多可見沐恩弟子或裔孫之名款及年款，凡走過必留下蹤跡，這些銘記實際上也有助於我們研究其歷史沿革。

媽祖廟或觀音廟屬於陽廟，殿內明亮，但城隍廟及王爺廟屬於陰廟，一般多採聯結式工字殿，縮小天井以降低進光量。富裕的城市能支持規模宏偉的寺廟，如台南的大天后宮、三山國王廟，嘉義的城隍廟，鹿港的龍山寺、天后宮，新竹的都城隍廟與台北的龍山寺、保安宮等，規模宏整且石雕、木雕或彩繪藝術水準很高，被公認為台灣傳統建築之經典作。

十九世紀台灣因其優越的航海地位而躍入世界舞台，西方勢力透過宣教與貿易，使台灣屢發生國際糾紛。島內為防內患外亂乃陸續建造城池與砲台，而西洋建築如雨後春筍出現在港口城市如滬尾（淡水）、台北、安平與打狗（高雄），包括教堂、學校、貿易洋行、倉庫與燈塔等近代建

築。近代建築引入新材料或新構造，水泥與鋼骨增大室內的跨度與高度。一八九五年日本殖民統治台灣之後，近代建築經由日本建築師之手在各地更趨普及，街頭的近代建築成為台灣人觀望世界的櫥窗，台灣開始面臨文化的轉型。

本書的內容是將上述幾種不同類型與不同時代的台灣古建築，選擇三十五個主案例加上十多個延伸案例（惟日治時期引進的近代建築，與現代建築技術同源，並為近代社會經濟之產物，故未納入挑選案例之中），以建築剖視圖來分析其設計特色，特別是結構與構造的探討。我們知道建築空間與造型是由結構與材料所決定的，技術的演進常是建築史背後的動力。技術是手段而非目的，但建築史的發展規律是，先經過技術的創造與發明，才能獲得有時代意義的建築。具有多元文化價值的古建築才能被指定為古蹟，但台灣的古蹟主管機關缺乏主體歷史觀，常常未能掌握保存維護的最佳時機，甚為可惜。

本書所用的圖大都採用鳥瞰全景及剖面透視圖，其優點是可在一張圖內同時表現較多的內容，包括大木結構、屋頂造型、空間組織及裝飾重點。建築是空間與形象組合的藝術，形象藉由光線而為人所感知，光線導引人們理解建築的存在。這些圖與現場所拍攝的照片互相比對，讓讀者有親臨現場之感。

文字數盡量減少，圖的傳達力可能更全面，因此我花了較多時間繪製這些經典的台灣古建築圖，希望帶給讀者賞心悅目的感受。編輯過程中，妻子淑英提供許多意見，使書的內容與結構完整。而文字的編輯、校對與圖片整理部分，助理顏君穎與學生吳宥葳幫助甚多。實際進入編輯工作時，遠流台灣館總編輯黃靜宜、副總編輯張詩薇，以及專案編輯俞怡萍、美術編輯陳春惠投入許多時間，編纂建築的書，文字與圖片較多，工作極為繁瑣，她們編輯有關台灣古建築書籍的經驗豐富，駕輕就熟，最後再加入美術設計楊啟巽作封面裝幀設計，讓本書更增光采，在此我向工作團隊以及支持本書出版的遠流王榮文董事長致以誠摯的謝意。

台灣古建築導論

台灣的古建築有遺物可供考證的並不多，原住民各族雖然其活動可上溯千年以上，但因建材不易久存，今天無法看到百年以上的建築。十七世紀大航海時代，荷蘭及西班牙人短暫停留所築造的城堡是今天所見最古老的建築，包括台南的熱蘭遮城、赤崁樓與淡水的紅毛城。大部分保存較完整的多為明清時期的宮廟與宅第。台灣因位於東亞航線中點，恰在南亞到東亞的十字路口，東西文化在此交會，也形塑出台灣建築的多元特質。

順應風土氣候・耐震避風降溫

位於亞熱帶的台灣，常有地震、颱風侵襲，先民建築房舍必先考量耐震、避風與降溫的設計。原住民在高山或海邊常採半地穴建築，如蘭嶼達悟族住屋即用半地穴式，雖覆茅草頂，但前坡長且後坡短，草頂以竹管固定，既能防風也兼顧降溫功能。在高山的泰雅族也有半地穴及弧形屋頂之住屋，可收防風與保溫之優點。漢人民居除了深出簷之外，常用軒亭以避暑熱。市街更常出現沿街成排的亭仔腳，方便行人也提供商業活動之用，古時候鹿港有所謂的「不見天」街道，功能在於讓人們不受日曬雨淋之苦，可以談生意。

至於建築之通風透氣也有講究，一般每個房間皆設二窗，或門上另闢氣窗，促使空氣對流。特

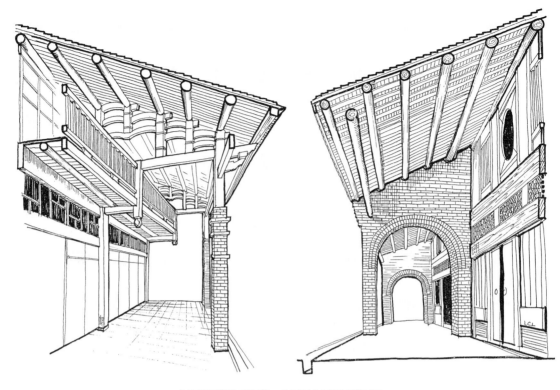

沿街而設的亭仔腳，方便行人不畏日曬雨淋。

承接大陸傳統，匠派風格多元

漢人的建築承接幾千年的大陸傳統，木結構技術與唐宋一脈相承，許多細節作法與宋李明仲《營造法式》所載相同，規模較大的宅第與寺廟採用木樑柱，利用榫卯結合。特別是瓜筒、吊筒及斗栱的技巧，有效地強化木構造建築，隨著閩南與粵東匠師入台，各派的風格相異其趣，例如泉派樑架較疏朗，漳派棟架較飽滿，而潮州匠派的雕琢趨於細緻。泉派以鹿港龍山寺及艋舺龍山寺為代表，漳派以台北保安宮為代表，而潮派以台南三山國王廟為典型例子。至二十世紀初，台灣本土匠師崛起，

別是正堂的空間，在正面設一門二窗，簷下常加二小洞，美其名為「鳳眼窗」。而供桌背後左右也設窗，炎夏產生穿堂風以降溫。

除了順適台灣的氣候，建築也多採用本土的建材，台灣近海城市可獲得航行台灣海峽船隻之壓艙石，靠山的區域則多取用本島的砂岩與頁岩，如南部魯凱族及排灣族多用石板屋，竹材也廣被利用。荷蘭時期引進所謂紅毛土，事實上即為洋灰，利用牡蠣殼燒成石灰，再滲入砂及糖汁而成三合土。

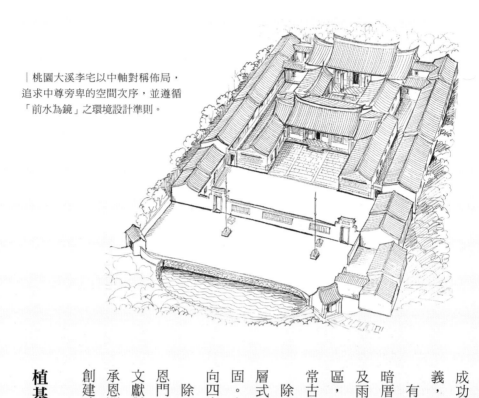

│桃園大溪李宅以中軸對稱佈局，
追求中尊旁卑的空間次序，並遵循
「前水為鏡」之環境設計準則。

北港朝天宮及台北陳德星堂出現假四垂屋頂，複雜的木結構與成熟的造型成功地結合為一體。假四垂屋頂的出現是一座里程碑，結合寺廟式樣新定義，它引領一九一〇年代之後一百多年台灣廟宇建築的設計風潮。

有許多特殊作法也廣被使用，屋頂如果統一而單純化，有利於強化構造及雨水排放順暢。雙層屋頂結合的作法也廣泛見於中國江南及閩、粵地區，明代計成所著《園冶》一書中即提及，稱為「復水椽」，相信應是非暗層可使室內空間主從層次分明，但屋頂下如果增加小屋頂即形成「暗層」，

常古老的傳統，如台南孔廟、鹿港天后宮及淡水鄞山寺皆可見到。

除了大木結構外，磚牆也是建築堅固的主力，板橋林家花園來青閣為兩層式樓閣，它的前後左右皆採木構，但四個角隅卻用厚實的磚石牆體加固。台南孔廟的大成坊門，更出現十字形厚牆鞏固支柱，不但強化構造，向四方伸出的燕尾屋脊增添坊門的莊嚴效果。

除了宅第寺廟運用精巧的木結構，新竹東門（迎曦門）與台北北門（承恩門）也可見到優異的木造技術。新竹東門可貴之處是它可與清道光年間文獻對照，建造所用各種木材、磚瓦與石材之數量皆可與現狀比對。台北承恩門則更可貴，由於很少人有機會上城樓，它的內部仍維持清光緒初年創建時原貌，就古建築的研究而言，其價值極高，不言而喻。

植基儒道思想，融合民間信仰

古建築背後蘊藏的核心價值是基於儒與道的思想，儒家以山水比德，省悟修養，敬天法祖，重視人倫。將人倫秩序投射到建築上，以中軸對稱為

台灣民居的各式山牆，亦融入了風水及吉祥的觀念。

尚，所謂「左昭右穆」，中庸和諧平衡。台灣漢人民居以中軸對稱佈局，追求中尊旁卑的空間次序為美，我們細觀孔廟及古宅，如林安泰宅、板橋林宅或蘆洲李宅即可發現其嚴謹之左右對稱格局，內部婦女活動空間也被屏界定出來。

其次，道家的影響力也無所不在，老子謂「大象無形」與「曲則全」，道法自然，反映至台灣古建築上，常常以「後山為屏，前水為鏡」為環境設計之準則，接近建築的途徑也常常以曲折角度處理，尤其是依據易經八卦，以異門為優選，我們看筱雲山莊及摘星山莊，它們的門樓不在中軸線上，而是坐落於東南角上，體現奇正相生之理想。而且，引水流經建築前面，亦符合道家「引水界氣」的理論。

至於佛教建築，台灣佛寺祖庭多源自福建，尤以臨濟宗為多。台灣佛寺之開山祖師多來自閩、粵，佛道混合較為普遍。清代台灣盛行在家佛教，即齋教。其建築頗類似民宅，一般沿用正身帶護室之格局，裝飾較簡樸，似受到禪宗之影響。中國北方多漸悟派，而南方多頓悟派之禪宗叢林，福建福州鼓山湧泉寺即屬之。福建臨濟宗和尚來台弘法，常常也奉請民間信仰神明如天上聖

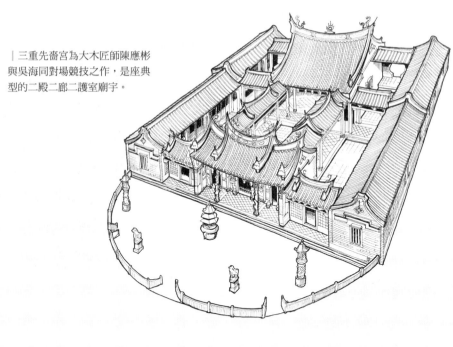

三重先嗇宮為大木匠師陳應彬
與吳海同對場競技之作，是座典
型的二殿二廊二護室廟宇。

泉漳名匠來台・本土大師展技

古時匠師是一座建築的設計者兼營造者，因為身兼建造執行，所以有時不必繪製許多圖樣，許多細節皆藏於腦中。匠師只有少數被記錄在建築石雕上，例如淡水福佑宮石門楣可見石匠師姓名。清末至日治大正年間，寺廟得到復興機會，除了本地匠師外，也廣向閩粵邀聘著名匠師，形成競技場面。

本土寺廟大師陳應彬出生於今新北中和一帶，祖籍福建漳州。他的家族有長輩為木匠，清末光緒初年台北府城興建時，曾參加城樓或城內衙署建築工程，學得大木技術。一九〇八年北港朝天宮因遭火災而重修，陳應彬得到機會大展身手。他首先採用假四垂屋頂在前殿，後來又陸續用於台北保安宮與陳德星堂。朝天宮前殿可謂是這種形式的原型，在台灣寺廟建築史上發揮深遠的影響。

泉州惠安溪底名匠輩出，清末王益順成為首席大木匠師，一九一九年他

母（媽祖）或關聖帝君，日久產生佛道合流現象。著名的北港朝天宮即是臨濟宗樹壁和尚在清初康熙年間迎請湄洲媽祖來台所建。

台灣的佛寺如果建在城市街衢之中，常常融入民間信仰或道教，佛道神明並奉一寺，例如艋舺龍山寺或屏東雙慈宮，同時供奉觀音與媽祖。至於建於山區的佛寺，如高雄大崗山或新竹、苗栗交界的獅頭山諸寺，則依山勢地形規劃，從山門轉折進入解脫門、大雄寶殿及禪堂、方丈室，路徑幽深，展現曲徑通幽之境界，體現禪宗佛寺之特質。

│本土匠師在建築裝飾上，如雕刻、彩繪、泥塑、剪黏等均有非凡成就。脊飾高居在上，往往令建築錦上再添花。

受聘來台北改築龍山寺，初次引進網目斗栱與平闇天花技術，開啟了溪底派在台灣之影響力。對一般信眾來說，廟宇只是供奉神明之所，但對一位匠師而言，必須虔誠敬仰神明，理解神明信仰之基本理念，他才能設計與建造。因為建築之高低大小與雕琢主題必然反映所祀神明之特質，如關帝廟要壯碩威武而大氣，媽祖廟則須溫柔婉約而親切。

除了陳應彬與王益順兩位廟宇大師外，桃園大木匠師葉金萬與徒弟徐清，他們所建寺廟多分布於桃、竹、苗客家地區。精細而富曲線的斗栱雕刻與修長彎曲的瓜筒造型為其特色。從陳應彬、王益順與葉金萬的廟宇作品來看，其辨識性高，個人風格明顯，為台灣廟宇建築創出派別特徵。

兼融古今智慧・創造永續傳承

古建築的色彩運用也遵循一些法則，五行中木為東，以青象徵；火為南，以朱象徵；金為西，以白象徵；水為北，以黑象徵；土為中，以黃象徵。實際運用時未必直接反映這些準則，但青色與黑色屬陰，多用於王爺廟、宗祠祖厝。而朱色與黃色明亮，多用於關帝廟、媽祖廟或孔廟。目前保存百年前的古宅如彰化馬興陳益源大宅、板橋林本源三落大宅、台北林安泰古宅或新竹鄭用錫進士第皆可見到的樑、柱、枋、垛等皆刷以黑色為主，古時黑色亦稱玄色，所謂「天玄地黃」，乃屬於尊貴之色。靠近山區的建築物的牆壁因使用磚石或白灰，自然也有色彩明暗之別。古時日出而作，日落而息，在桃竹苗山區的客家民宅庭院多以白牆來反射日落餘暉，藉以延長工作時間。古時日出而作，日落而息，民宅常用較大面積的白灰粉牆，可獲反光之利。

古建築楹枋上的彩繪，色彩運用有其法則，也增添室內的豐富性。

作時間，白牆雖素樸，卻是辛勤勞動者的福祉。

從歷史來看，台灣古建築包括原住民、荷西時期、明鄭時期、清代與日治時期等不同時代，以及不同形式與不同功能的建築，但是社會與生活方式是變動的，新的建築將不斷產生，而傳統舊的建築大多會失去其舞台，因而保存維護也成為新課題。寺廟能沿續原有的祭拜功能，但住宅將面臨設備及生活形態改變的抵觸，如何修改舊建築也成為一種設計的要求。然而無論如何，傳統文化價值與習俗仍然深植現代人心中，今天的建築應尋求順應天地自然之美並融合古今優點的設計。

從歐美及日本的建築發展脈絡觀之，古建築具有多元的啟發性，可解讀古人的智慧，而文化具有延續性，創造應根植於歷史的積累。本書將台灣古建築以眾多的剖視圖表現，使建築成為可讀、可識、可感動的篇章。

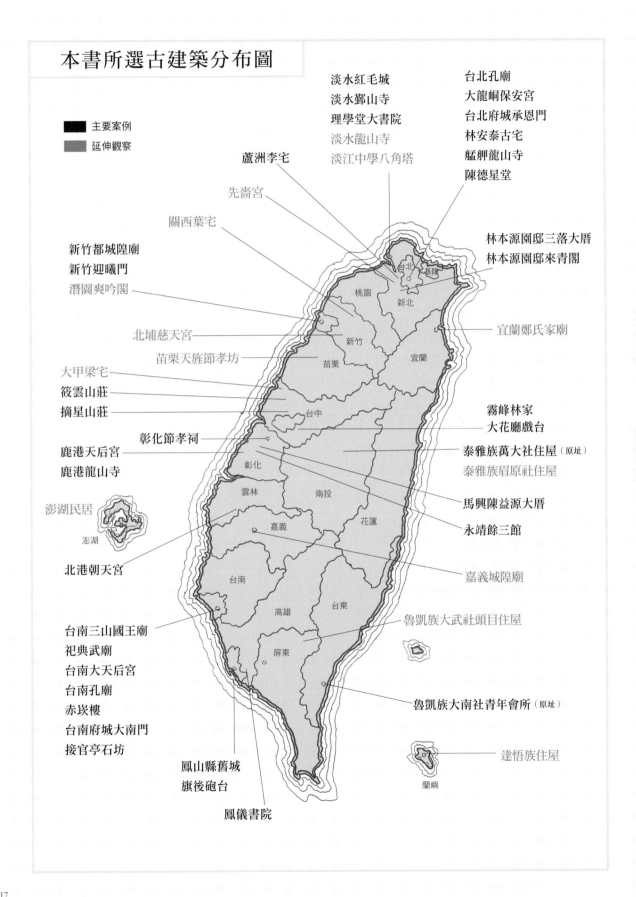

本書所選古建築分布圖

■ 主要案例
■ 延伸觀察

淡水紅毛城
淡水鄞山寺
理學堂大書院
淡水龍山寺
淡江中學八角塔

台北孔廟
大龍峒保安宮
台北府城承恩門
林安泰古宅
艋舺龍山寺
陳德星堂

蘆洲李宅

先嗇宮

關西葉宅

林本源園邸三落大厝
林本源園邸來青閣

新竹都城隍廟
新竹迎曦門
潛園爽吟閣

北埔慈天宮

苗栗天旌節孝坊

宜蘭鄭氏家廟

大甲梁宅
筱雲山莊
摘星山莊

彰化節孝祠

霧峰林家
大花廳戲台

泰雅族萬大社住屋（原址）
泰雅族眉原社住屋

鹿港天后宮
鹿港龍山寺

馬興陳益源大厝

永靖餘三館

澎湖民居

北港朝天宮

嘉義城隍廟

魯凱族大武社頭目住屋

台南三山國王廟
祀典武廟
台南大天后宮
台南孔廟
赤崁樓
台南府城大南門
接官亭石坊

魯凱族大南社青年會所（原址）

達悟族住屋

鳳山縣舊城
旗後砲台

鳳儀書院

台北
基隆
桃園
新北
新竹
宜蘭
苗栗
台中
彰化
雲林
南投
花蓮
嘉義
台南
高雄
台東
屏東
澎湖
蘭嶼

解構建築剖視圖畫法

在相機發達的時代，在人手一支手機的時代，似乎用手繪圖是多餘或落伍的舉動。一九六〇年代我學建築時，動手畫建築圖是天經地義的事，隨著科技進步，建築圖也一再進化，現在要獲得三維立體透視圖也輕而易舉，雖然變化如此巨大，但我還是持續以手繪方式來記錄古建築，特別是台灣及中國大陸的古建築。古建築雖然多只用木、石、磚、瓦等材料，但它的構造複雜，空間層次多，材料界面亦多。如果用相機記錄，暗部無法看清楚，用平面圖則無法表達立體感，千百年來，中西的建築圖無不在平面紙上企圖追求三度的立體感，透視圖也因此而誕生了。

建築畫是建築設計圖中極為重要的表現技巧，它不像平面圖或立面圖要註明許多詳細的材料與尺寸，但它將建築最主要的造型與空間特性表達出來，因此中西古代的著名建築家多擅長繪畫，以美術的手段闡揚建築之精神。

中國北宋時期李誡的《營造法式》書中，刊印許多精美木刻建築畫，特別是構造複雜的斗栱與樑架大木結構，書中將今天所謂的「剖面圖」稱為「側樣」，詳細註明木構件大小、形狀與名詞，斗栱圖甚至採用三維的立體畫法，顯示榫卯作法。在彩繪圖樣方面，與現今之電腦圖如出一轍，以文字說明五顏六色，當時還有出自畫家之手的「界畫」，這些建築圖不但細緻，且極精美，在十二世紀時，其科學水準領先西方世界。

中國式建築圖的特色

中國古時將建築稱為「營造」，先經營之，再建造之。經營即是構思，以平面圖像表達三維空間的立體建築。建築圖在漢代畫像磚或畫像石上已可見到，除了正面的形象，也有較高角度的鳥瞰圖。唐代敦煌壁畫〈經變圖〉與西安大雁塔門楣石刻建築圖更趨成熟，大體上很接近所謂的「一點消點」透視圖，大小殿宇依遠近佈局，每座建築既可見到各式各樣的屋頂，也將檐下樑柱斗栱表達無遺。

北宋張擇端〈清明上河圖〉的建築描繪精準度十分驚人，以城門樓而言，採用遠小近大的構圖，嫻熟的「二點消失點」的透視圖將建築物的構造特徵與空間遠近層次精確地表現出來，特別是安排駱駝隊伍穿越門洞，時間融入空間之中，更引人入勝。明清界畫中的建築物，所運用的透視技巧更加豐富，一般多以高視角來觀照建築物全局，將亭台樓閣與周圍山水園林環境的關係表現出來。

西洋透視圖的概念

西洋方面，在十五世紀文藝復興時代，透過科學的幾何學分析，發展出「單消點透視」、「雙消點透視」、「三消點透視」及「等角圖」，將建築透視圖的理論與技術推向高峰，大畫家與雕刻家米開朗基羅、拉斐爾及達文西等皆精於建築畫，奠定了近代建築畫的基礎。一九三〇年代，梁思成所繪的天津獨樂寺觀音閣，應是首張中國古建築被以西洋的技術繪出的圖樣。表現出受光面與陰影的對比，強化了這座樓閣的特質。古建築透視圖可以突顯建築的特徵，也可表現建築構造與空間組織，使人獲得神遊的樂趣。

此外，還有一種重要的呈現方式，即博物繪（Scientific illustrations），乃是透過觀察文物呈現

的建築模式，復以圖繪的線條與透視角度重現，解析其時代特徵、構造及建築風格，有助於與文獻或現存實體建物互相印證，得以輔助建構建築史。博物繪等於科學插畫，主要功能在承載科學知識的內涵。其特點為所謂「追求真實的筆尖」，強調「觀察」的重要性，以圖繪呈現鉅細靡遺的細節，提供觀察入微的眼光。科學插畫同時具有「比較研究」的作用，如精細的醫學插畫或動植物插畫。好的科學插畫家，仍需具人文素養與人文關懷，如人類學家的「民族學標本圖繪」，兼具藝術與科學價值。近代中國發現的早期佛經圖繪、墓室壁畫，以及出土之建築類器物、碑刻、界畫等文物，即為建築博物繪的素材與學術研究史料，其所具備的建築解碼效用，值得珍視。

建築圖繪視野取景三法

如何超越人類局限，變身為蟲、魚、鳥……，把建築表現得酷炫、活潑又多元，是繪圖者獨到的祕技。通常藉由以下三種建築圖繪的視野，來展現作畫者眼中的美感。

鳥瞰：突破人類視點的高度，把自己當作一隻鳥或想像坐在飛機及熱氣球上，可以將平面、配置、屋頂看到最多，整個建築與環境一目瞭然。對於配置龐大及要表現環境關係時，宜採用此種表現方式。

蟲視：如地上的小蟲將人的視點降到最低，就像趴在低處向上拍照一樣，可看到全景；或是將眼睛盡量貼近被畫物，如小蟲般將所有東西放大。對於建築精彩部分位於較高處，及特定精緻的細節者適用。

魚眼：如使用廣角鏡頭的效果，建築物有如展開在球體表面般，可以表現多視點看到更多的面，或垂直的柱子呈圓弧形，是一種趣味卡通化的表現法，因為建築物會變形，所以從研究角度較少使用，但可運用於對兒童解說的繪圖中，以引發興趣。

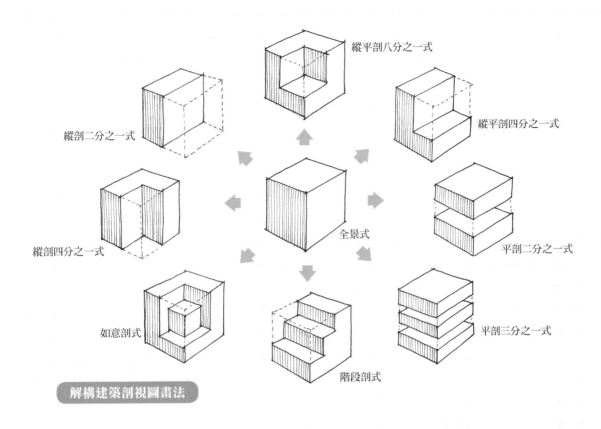

縱平剖八分之一式

縱平剖四分之一式

縱剖二分之一式

全景式

平剖二分之一式

縱剖四分之一式

平剖三分之一式

如意剖式

階段剖式

解構建築剖視圖畫法

選擇信息量最多的剖視圖

著手繪圖時可使用「解構建築剖視圖畫法」，係運用不同的角度與剖面繪畫方式，將建築物予以解構，使特殊部位顯露或呈現重要部位與環節的關係。這些剖視繪圖法，由於具備一覽無遺的作用，比較容易讓人明白建築構造之特徵。

建築剖視圖的形式有無數種可能性，之所以要剖開牆壁或掀起屋頂，其目的是要直視內部虛實，讓觀者看到更多的細節。祕密就藏在細節裡，建築的智慧也藏在細節裡。細節是許多故事的載體，我們從剖視圖獲得更豐富而深刻的論述。

手繪圖與相片最大的差異在於手繪有主觀的成分，而相片為客觀的表現。手繪的決定權操之在畫者，去除蕪雜，並將建築物的重點突顯出來。

建築是人工造物，人將諸多材料集結，並再編成。透過剖視圖可使讀者明瞭其集結的動力與奧祕，甚至可以想像建造的過程，這種思維對我們理解或欣賞建築是極為重要的！

一座建築應該如何剖視？依建築設計之特色而定，我在本書裡包含全景，大約採用九種剖透圖模式，不論哪一種，總是要讓一張圖被看到最精彩、最關鍵或最吸引人的部位，這樣才能講最多的故事，易言之，信息量表達最多者，是最好的剖視圖。

台灣經典古建築 **35** 選

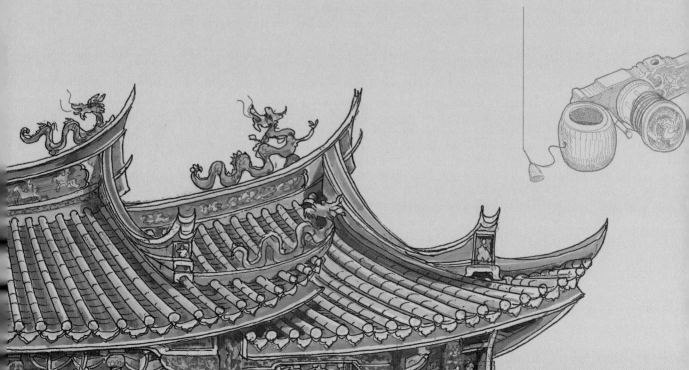

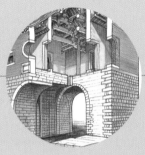
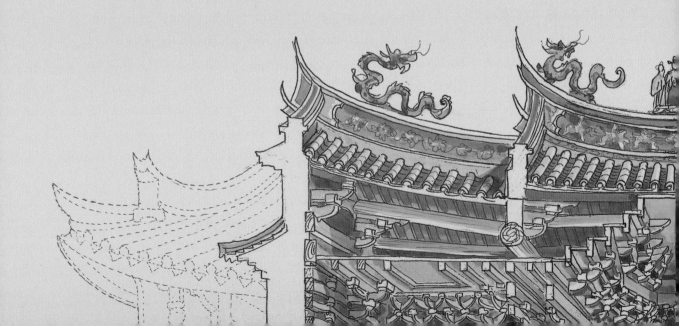

泰雅族萬大社住屋

採半地穴及弧形屋頂，可防風與抗寒，木擋板與巨石疊壁為其構造特色。

年代：創建時間不可考　地址：原位於南投縣仁愛鄉（建物為南投縣魚池鄉九族文化村仿造復原）

泰雅族多分布在南投以北的山區中，其建築擅於結合木、竹與卵石。卵石砌成擋土牆，再加木板栓支撐，地面牆體用橫木拼成，呈「井幹」構造，又稱橫積木式。屋架則挑選巨大曲木為樑，上覆竹管及茅草為頂。

在泰雅族的建築中，最能利用地理特色來營造房屋者，以泰雅族南投萬大社深地穴式房屋一例最受注意，入口內要架木梯向下走才到室內，看似不方便，但顯然有一定的理由，據日本學者鹿野忠雄一九四〇年的研究，在南島民族中這種作法極少見，他推斷應來自亞洲大陸，而且時間極古老，主要優點是可以避寒取暖。

萬大社住屋建在乾燥的山坡，故雖然向下挖了一公尺多，但並不潮濕，其次是石頭疊砌擋土牆，再包以木柱，有如一種土木樁，這是很堅固的木、石混合構造。在這深地穴的房屋內，人有如聽到土地的呼喚，重新回到母親的懷中。

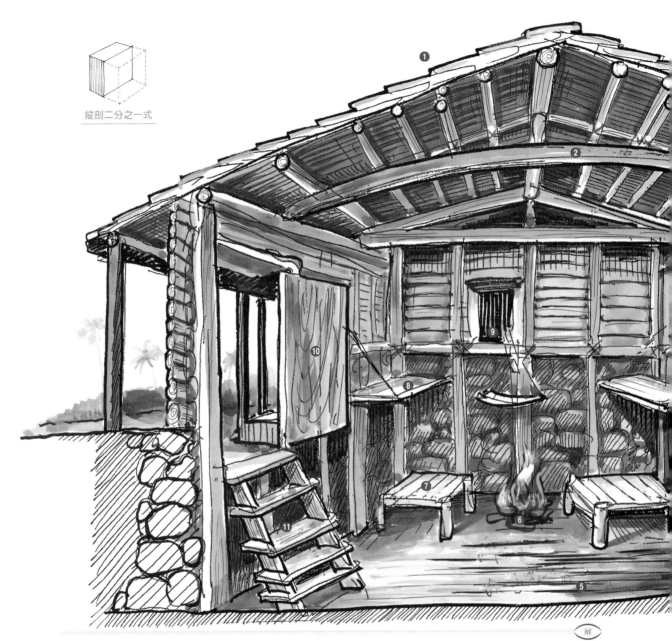

縱剖二分之一式

泰雅族萬大社住屋
剖面透視圖

本圖可見室內地面低於室外，進屋必須往下走數階木梯，這種半地穴的設計可獲冬暖夏涼之優點。室內木床舖位於四隅，中央為工作區，並可設火塘取暖及炊煮食物。

❶ 以木條、木板、竹管及茅草構成屋頂。

❷ 天然巨大的曲木樑。

❸ 井幹構造的地面牆體。

❹ 石塊疊砌的擋土牆與板柱形成的混合構造。

❺ 室內為半地穴。

❻ 具有炊煮及取暖功能的火塘。

❼ 木床位於四個角落。

❽ 置物架懸於木床之上，充分利用空間。

❾ 位於建築長邊的入口木板門。

❿ 木床附近開設小窗。

⓫ 連通室內外的木梯。

1- 採地穴式的萬大社住屋，室內外高差超過一公尺。
2- 萬大社住屋室內木樁附著石壁林立，結構穩固。

各地同中有異的住屋形態

泰雅族在原住民中是佔地範圍最廣的族群，他們大部分住在台灣北部五百公尺到一千公尺的山區，在清代的文獻裡稱為「北番」，分布地包括宜蘭、花蓮、新北市、桃園市、新竹、苗栗到台中與南投一帶，聚落大都位在山坡，選擇比較平緩處建造房屋，推斷緩坡可能有利於排水，維持部落的乾淨衛生。

依日本學者調查，泰雅族住屋有北、東、西部，以及萬大社所屬的中部四種類型，平面及構造略有差異。主要的室內空間用法是長方形的建築平面，靠近牆壁的部分擺床，床的附近開小窗可採光。屋內後邊為尊位，多為老年人所用，入口內部則為婦女工作空間。

用智慧築造 山林生活

泰雅族的地穴式建築，主屋的室內地面比外面低，有深穴及淺穴之分，結構主要由木材、竹子做成的樑柱，以木片、竹片、竹材、草來圍牆壁，在屋頂的材料大部分是茅草或檜木片當作瓦片。為了禦寒，室內也有火塘。

建築類型除了住屋外，還有其他必要的設施，包括儲貯、收藏的倉庫，此類建物通常要架高約一公尺，有的

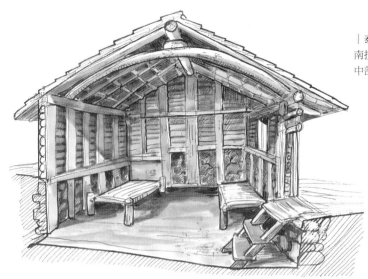

| 泰雅族瑞岩社住屋剖面透視圖　位於南投縣仁愛鄉的瑞岩社，與萬大社同屬中部類型的半地穴式住屋。

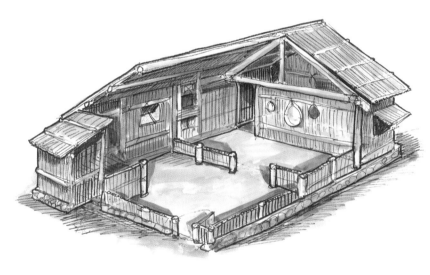

| 泰雅族住屋構造工法示意圖　泰雅族使用竹材的技巧高明，能以各種工法將竹子用在住屋的各個部位。

甚至為更高的干欄式建築物，屋頂採斜坡式或略帶平頂，以遮蔽雨水為主。在四根柱子的結構與上部建築物之間，柱子上置有防鼠板，為略帶彎曲的木板，目的是防止老鼠翻越到倉庫上面。牆壁以竹子和山區的石頭混用，竹子當成圍籬，砌上厚的卵石即成牆壁，這種方式可增加牆壁厚度並且用竹子來框住石頭，能有效禦寒。屋頂除了用竹子和茅草外，有時用竹管搭防護的屋頂構架，有時用粗的麻繩把屋頂的茅草綑住，這樣當颱風來襲時，屋頂不致於被掀開，這些都是加固、防護的技術。

此外，泰雅族常在部落邊緣選擇一個制高點建造瞭望台，可做警戒之用，也屬干欄式構造，但柱子非常高，可以高達二、三層樓的高度，旁邊有簡單木造階梯可登，平時派人在瞭望台上守望，讓視野更遼闊。

泰雅族眉原社住屋

　　雖然同為泰雅族住屋，但原位於南投縣仁愛鄉的眉原社住屋，其建築形式與萬大社在外觀上有很大的不同。

　　眉原社住屋的基地採平面式而非半地穴式，入口於短向開門，最大特色是利用巨大弓形樑構成半桶形屋頂，外表覆以經過整修的茅草，入口上方也以茅草編成一個可以遮雨的半月形蓋，形成優美的外觀。不過它的平面呈長方形、單室式，牆體為典型的橫積木式，內外再以扁木柱夾住，構造堅固，它的床用四根短柱支撐，置於角落，這些特色則與萬大社住屋相同，顯示泰雅族住屋並非一成不變，而是因應地域有各自的風貌。

　　泰雅族眉原社住屋剖面透視圖　將屋頂局部剖開，部分牆體切掉，不僅可以看到半桶形屋面與橫積木式牆體的構造，亦能清楚呈現入口空間與室內配置。

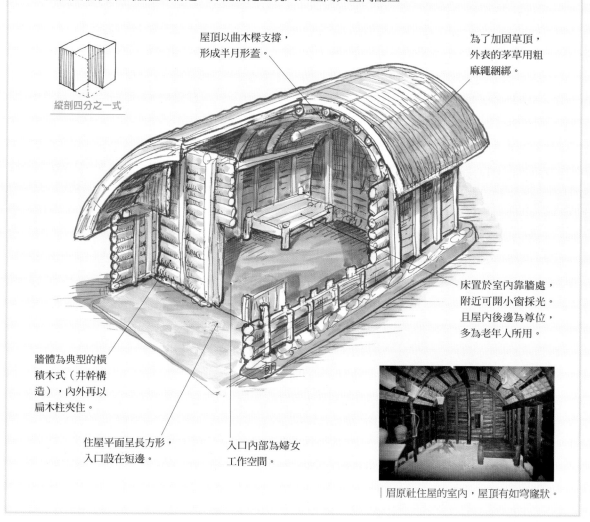

縱剖四分之一式

屋頂以曲木樑支撐，形成半月形蓋。

為了加固草頂，外表的茅草用粗麻繩綑綁。

床置於室內靠牆處，附近可開小窗採光。且屋內後邊為尊位，多為老年人所用。

牆體為典型的橫積木式（井幹構造），內外再以扁木柱夾住。

住屋平面呈長方形，入口設在短邊。

入口內部為婦女工作空間。

眉原社住屋的室內，屋頂有如穹窿狀。

達悟族住屋

　　同為半地穴式的達悟族住屋，與泰雅族一個臨海、一個位於山區，但兩者為適應環境採用相類似的住屋形式。達悟族在日本學者早期的調查中被稱為雅美族，居住在紅頭嶼，即台東外海的蘭嶼，文化與菲律賓的巴丹群島相近。達悟族的工藝技術高超，可在他們擅長建造的拼板舟得到證實。其住居多分布於蘭嶼近海的坡地，為一組相關機能建物之組合，包括主屋、船屋、工作房、產房、涼台及豬、雞舍等，達悟族利用斜坡配置，因地制宜。其中涼台特別高出地面，採用干欄式構造，利於遠眺，當族人乘舟出海捕魚時，家人可上涼台觀望。

　　主屋因防風之要求，運用半地穴式，建在下挖約近二公尺的凹地，只有覆草的屋頂露出地平線，平面呈長方形，入口設在長邊，有出簷之前廊。屋頂前坡長而後坡短，屋架用木樑柱，主樑較粗，其餘細小，居中的大柱被視為精神支柱。它的室內分為前室與後室，皆鋪木地板，後室地面高出約三十五公分，且故意留一部分土質地面，作為儲藏之所。牆壁多用木板，木板之間空隙則用剖開一半的竹筒遮蔽。另外值得注意的是屋頂下方懸吊棚架，用來置物，並防避老鼠，充分利用空間，是巧妙的設計。

　　達悟族主屋剖面透視圖　以縱剖將主屋切除二分之一以上，深穴內的建築配合地形，室內節節升高，構造材料、空間分配，一目瞭然。

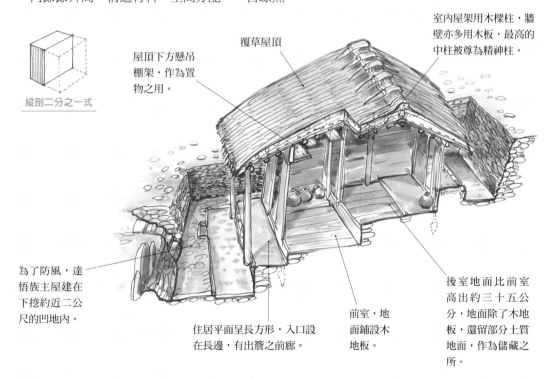

縱剖二分之一式

室內屋架用木樑柱，牆壁亦多用木板，最高的中柱被尊為精神柱。

屋頂下方懸吊棚架，作為置物之用。

覆草屋頂

為了防風，達悟族主屋建在下挖約近二公尺的凹地內。

住居平面呈長方形，入口設在長邊，有出簷之前廊。

前室，地面鋪設木地板。

後室地面比前室高出約三十五公分，地面除了木地板，還留部分土質地面，作為儲藏之所。

魯凱族大南社青年會所

一座罕見的將建築空間結構與木雕藝術密切融合的會所。

年代：一九三○年代以前，創建時間不可考　地址：原位於台東縣卑南鄉（建物為南投縣魚池鄉九族文化村仿造復原）

台灣原住民的會所建築主要作為青少年訓練之用，包括生活、技能與戰鬥之學習磨練。而族裡重要的會議、祭典、收獲祭或成年禮等也可使用，因此它的規模較一般住屋更大，用材與藝術加工也較好。

一九三六年台北州立工業學校教授千千岩助太郎曾經深入原住民部落進行住居建築考察，當時在台東大南社實測到這座結構工整、雕刻豐富且空間組織嚴謹的大屋，其用途是作為族中頭目長老會議之所與青少年寄宿處。這座魯凱族青年會所，無論在建築結構之合理性或裝飾藝術上皆屬上乘，是台灣原住民建築經典之作。

大南社會所是以平板巨木作立柱，且立柱方向互呈直角，可強化構造。板柱上雕以祖先像，而三面的床舖也滿佈浮雕，藝術價值極高。室內分為前後二室，前室不裝門扇，後室放置火塘可供取暖。整體空間流暢、機能分明、結構合理、雕飾豐富，被視為魯凱族建築之典範。

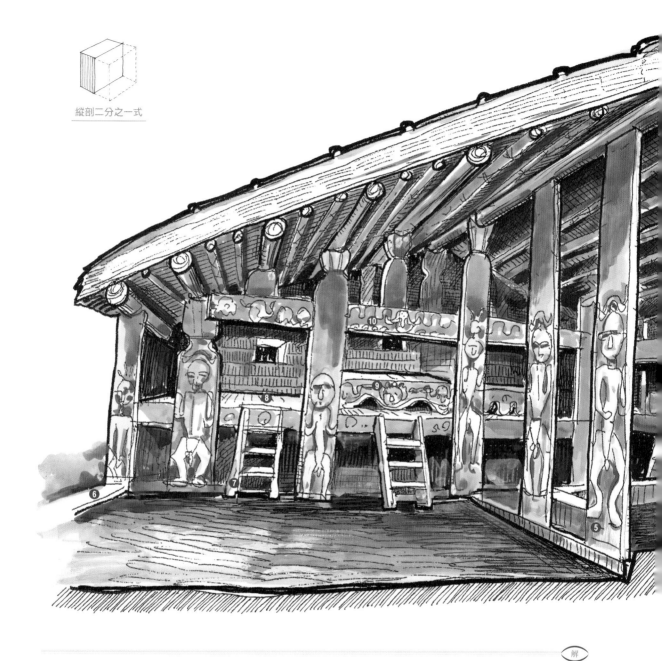

縱剖二分之一式

魯凱族大南社青年會所
剖面透視圖
㊙

本圖採從中切開的剖視
法，板柱的排列表現清晰，
並顯示出三邊的木板床舖高
低有序，依年齡分配使用，
分別以木梯上下。火塘位於
後室，四周設有石板椅，可
供聚會之用。

❶ 雙坡屋頂在竹管上舖茅草編
成。

❷ 以淺浮雕技法雕出男女祖先
像。

❸ 木床以木板或竹子舖成。

❹ 圍爐的火塘空間，四周圍以
石板椅，中央生火。

❺ 扁形木板柱共約三十根，部
分木柱雕祖先像。

❻ 前室不設門扇，直接對外開
放。

❼ 木梯

❽ 下舖供少年使用。

❾ 上舖供青年使用。

❿ 木雕橫樑

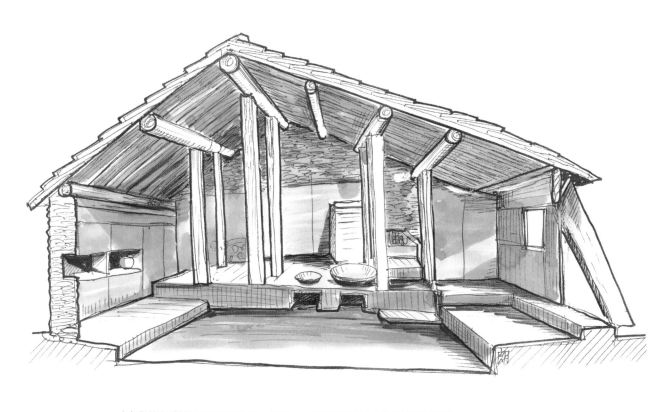

魯凱族阿禮社頭目住屋剖視圖　依據1930年代千千岩助太郎調查資料所繪。

魯凱族的建築特色

魯凱族分布在台灣南部高雄、屏東及台東的山區，分布範圍的北邊與布農族相鄰，南邊則與排灣族相接。因其社會長期受到排灣族影響，所以有些風俗或習慣較近於排灣族，例如：皆採室內葬的方式，或是運用石板建造房屋等。著名的聚落以好茶與霧台為代表。

魯凱族沿著山坡等高線配置石板屋，每座主屋前鋪石板前埕，成為道路，非常乾淨。室內早期為單室，後期改建為複室，中央有「祖柱」，以巨木雕上百步蛇與祖先像成為守護神柱，石板牆凹入成壁龕，放置祖先留下來的陶器寶物。他們善於利用石板建材，不論是牆體或屋頂多用石板，而加固牆體的支撐柱也用石板，室內的床、地板及灶台亦皆用石板，千千岩助太郎所調查的案例均有這些特色。如阿禮社頭目住屋的平面為長方形，室內的一端設灶台，旁邊圍起豬舍，男人的石板床設在門邊，女人的床則設在另一邊，石砌厚牆留出壁櫃，收納生活器物。

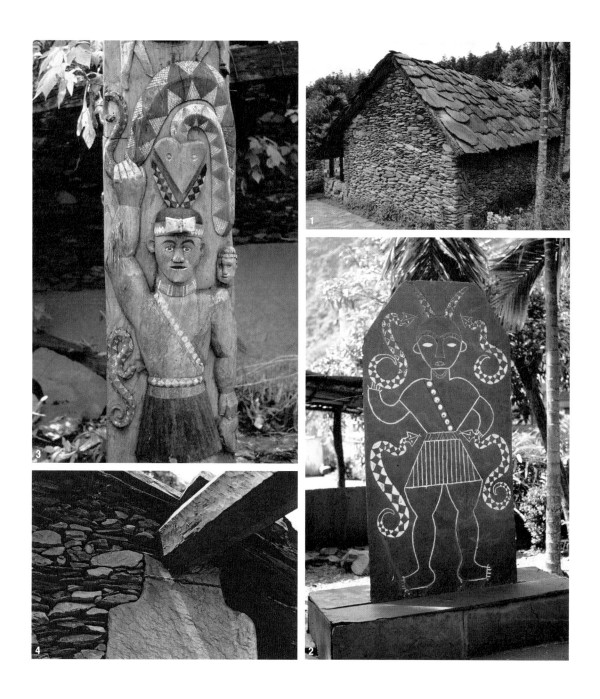

| 1- 魯凱族典型的石板屋，屋頂及牆體都是以在地石板砌築。 | 2- 百步蛇圖騰以淺雕手法，雕鑿於大片石板上，並立於家屋前，有守護之意。 | 3- 傳說百步蛇是魯凱族貴族祖先，所以貴族階級的家屋常見百步蛇雕飾。原住民使用的雕鑿工具粗獷，故此巨木雕刻立體感十足，展現樸拙風貌。 | 4- 以整片大石板當作支撐柱，頂住屋樑。

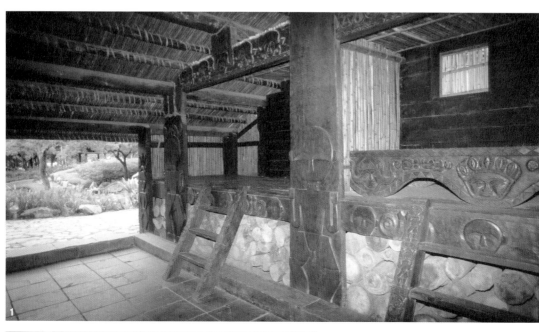

| 1- 從扁形板柱到床沿的木樑都可見人物及百步蛇的木雕。 | 2- 室內以雕鑿百步蛇及人像的巨大木雕，作為支撐屋頂的結構柱。

罕見的竹木造會所

魯凱族的社會有貴族階級，因而部落中由有戰功的領袖號召建造會所，人數較多的部落可建二座。台東的大南社會所是一座充滿精雕木柱的會所，因當年千千岩助太郎教授進行測繪調查，留下寶貴資料，今日才得以復原。它的平面呈長方形，三面安置木板及竹子床，一面開口對外，不設門楣。室內共樹立約三十根扁形板柱，中央板柱高達七公尺，室內高敞而明亮。以二支板柱分隔前室與後室，前室為集會用，後室略小，有石板矮椅圍成正方形，中央置火爐。據說常作為族中長老對青少年教育祖先英勇故事的地方。

板柱正對中央的一面皆浮雕男女祖先像，祖先猶如擎天柱，將大屋頂撐起來，三面的床舖也有規矩，低舖供給八歲至十五歲的少年用，高舖供給十五歲以上的青年用，二十一歲之後若結婚則必須搬離。

魯凱族大武社頭目住屋

　　魯凱族一向以特有的石板屋馳名，不論何種建築類型大多以石板作為主要建材，與大南社青年會所大異其趣，這棟千千岩助太郎在屏東大武社（位於今屏東縣霧台鄉）所調查的頭目住屋，可謂典型的魯凱族石板構造民居。

　　大武社頭目住屋建於一八七〇年，採單室式，除牆體及屋面由石板構築，室內有石板床外，連櫃子也全用石板製成，厚牆亦內凹留出壁櫃，收納生活器物。其中樑之下以扁木柱支撐，上面並浮雕祖先像及百步蛇圖騰。

　　魯凱族大武社頭目住屋剖面透視圖　採縱剖方式將住屋剖開，除了看到石板構造，室內空間的配置亦清楚呈現，且特別繪出浮雕柱，以彰顯這根柱子對魯凱族人的重要性。

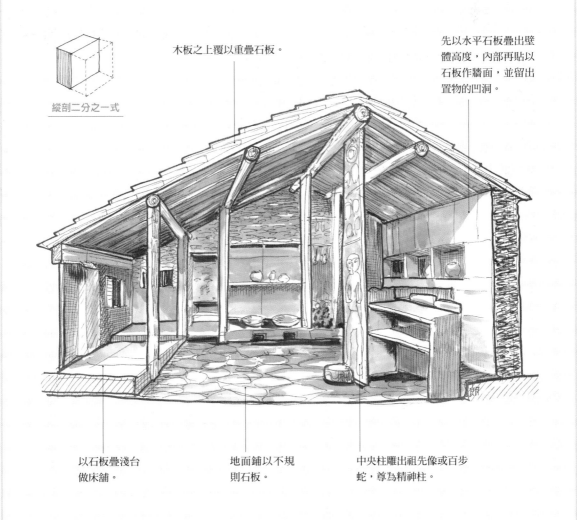

縱剖二分之一式

木板之上覆以重疊石板。

先以水平石板疊出壁體高度，內部再貼以石板作牆面，並留出置物的凹洞。

以石板疊淺台做床舖。

地面鋪以不規則石板。

中央柱雕出祖先像或百步蛇，尊為精神柱。

蘆洲李宅

年代：一八九五（清光緒二十一年）增改建　地址：新北市蘆洲區中正路243巷19號

十三間包五間的格局，實際為三座合院之聯結。為防水患，多用磚柱與石牆。

蘆洲李宅屬兌山李氏家族，二百多年來篳路藍縷墾拓蘆洲地方，人才輩出，有的務農、有的從事工商業，也有行醫濟世或從事教育培育人才，亦有從軍抗日的後代。

早年蘆洲地勢較低，常有水患之苦，為防洪水，完工於二十世紀初年的李宅大量運用石條砌牆與磚柱，為防水之建材。它屬於清末台灣北部民宅的形態，為了反映大家族封建的倫理制度，平面仍採中軸對稱，符合台灣民居的發展規律。其平面具備少見之特點，即左右護室與外護室兩兩相對，各自圍出獨立的院子，因而本宅可視為三座合院並聯而成之格局，此為台灣之孤例。

蘆洲李宅坐東南，朝西北，可以遠眺觀音山及林口台地。在傳統家族的生活中，除了中軸線的門廳、客廳與公媽廳之外，左右護龍為家族成員平時生活起居空間，院子鑿有兩口井，早期作為飲用水，在台灣古宅第中仍能保存水質乾淨的古井之實例已不多見，值得珍惜。

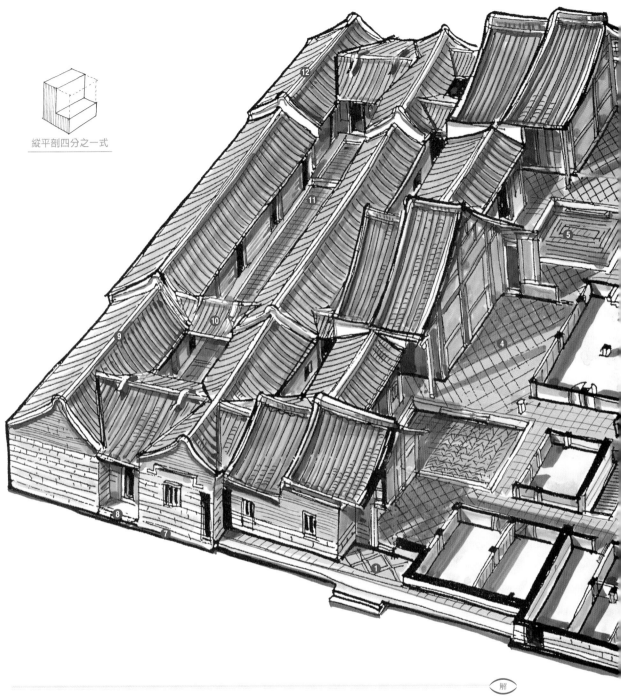

縱平剖四分之一式

解

蘆洲李宅大厝 鳥瞰剖面透視圖

「大厝十三包五，三落百二門」是蘆洲李宅格局之最佳寫照。本圖將一半屋頂掀開，房間佈局及廊道縱橫交織可一覽無遺，反映古代大家族閤居之內聚力與向心關係。

1 凹壽步口
2 屏風牆
3 圓井，為住宅內最主要的飲用水源。
4 正廳為接待賓客之所。
5 後天井地磚鋪成合心形式，象徵丹墀。
6 後堂有神龕，供奉祖先牌位。
7 護室頭
8 過水門
9 下山護室
10 採用減柱法的亭子。
11 側院
12 頂山護室地勢較高，可使雨水向前排放。

1- 李宅格局方正，配置三進六護龍，建築反映儒家嚴謹對稱的精神。 | 2- 李宅大量運用石條與磚柱等防水建材，因應早年蘆洲時常淹水的地理環境。

文才武略兼具的蘆洲李家

蘆洲李氏家族克勤克儉，來台第二代的李清水即於清咸豐年間初創宅第，再由其七子合資於一八五一（清光緒二十一年）大肆改建，一九〇三年完竣，成為今貌。家族中最具代表性的人物，有一文一武的清末秀才李樹華及民國將軍李友邦。李樹華於清朝任儒學正堂，晉贈奉直大夫，榮獲清光緒皇帝御賜「外翰」及「丹桂九鼎」之門神繪寫。李友邦在日治時期與「文化協會」的蔣渭水、賴和、王敏川及連溫卿等時常往來，並在蘆洲李宅內成立北部抗日志工集會重要據點。

依風水文化所建之宅第

蘆洲李宅保有傳統儒家的「左昭右穆」對稱佈局，也具有古代之「堪輿」文化。宅第面對的觀音山，因山形橫看成嶺側成峰，民間傳說為筆架山，主文運，加上淡水河經李宅東部流向關渡，因此觀音山也可視為水口山，圍住了蘆洲一帶的靈氣。李宅亦有「田野美」之讚譽，宅前闢橢圓水池蓄水以界氣，池北則為阡陌相連稻田，古時從門口可直望觀音山麓，一片綠野平疇的景象。

現今李宅仍保存之清宣統年間文獻〈浮水蓮花，老臣扶少主〉風水圖〉，內容說明宅第「坐巽乾向」（即坐東南，朝西北），正堂及大門對準觀音山，並以「擺接堡」十里外後屏山

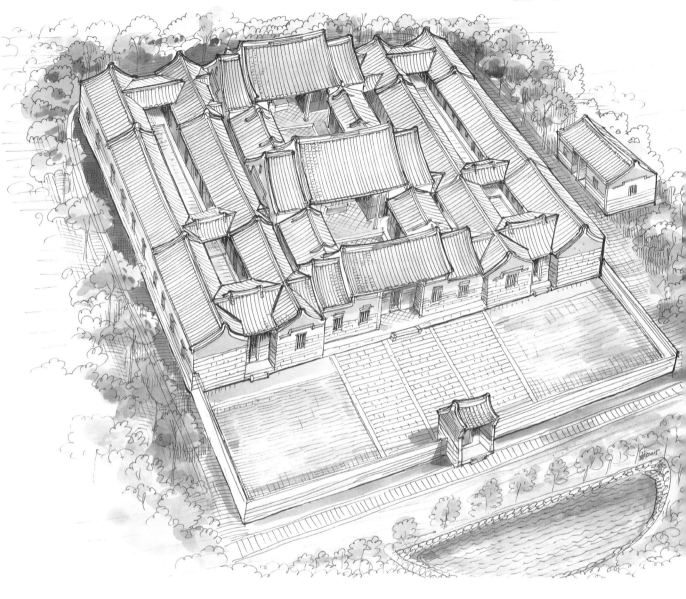

蘆洲李宅全景鳥瞰透視圖 李宅為三座合院三組天井的罕見格局，宅第正前方設置門樓。

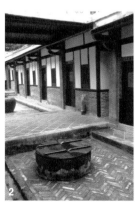

1- 宅內天井鋪磚石，其排列圖案亦反映中國古代陽宅的風水理論。

2- 左右護龍為家族成員平時生活起居空間，院子內鑿有兩口井，供應飲用水。

| 1- 屋架木結構樸實，中柱以磚砌成，用色符合傳統民宅之制。 | 2- 正廳步口斗栱。

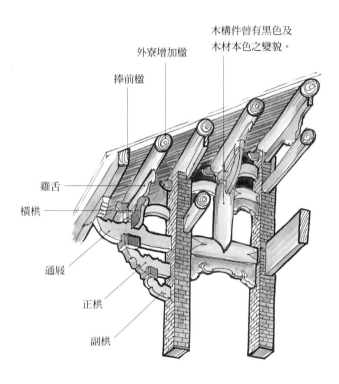

木構件曾有黑色及木材本色之變貌。
外寮增加楹
捧前楹
雞舌
橫栱
通隨
正栱
副栱

| 蘆洲李宅正廳步口屋架分析圖　正廳步口出簷長，「通隨」作成關刀栱，直接承托「捧前楹」，中間又增加楹木，以雞舌及橫栱傳遞重量至通隨上。

為靠山，且記載該地之堪輿是由「拜爵堡（擺接堡）」吳尚指示而經廖鳳山查復」，而所謂「浮水蓮花」係指宅前大池，可見遠方觀音山之倒影，有如照鏡，古代視為極佳之風水寶地。在台灣古蹟宅第中，蘆洲李宅仍完整保存與紀錄珍貴史料，是非常難得之例。

格局為三進六護龍，第一進為五開間門廳，第二進為客廳，第三進為公媽廳，左右各有三列護龍，第三進共寬十三開間，據實際統計李宅共有五十四間房，約一百四十二樘門窗。其最大特色是左右各有一列護龍並不朝中軸線，反而是朝外，另形成兩組合院，它的天井提供寬敞的生活空間，有水井供應日常用水。易言之，蘆洲李宅除中軸有天井外，左右亦各有天井，形成三組天井。這種佈局，事實上形同三座合院的建築並置在一起，具全台唯一性地位。

關西葉宅

　　此宅第亦為重視風水文化的典型北部客家合院，正可與原籍泉州的蘆洲李宅作一比較。

　　新竹靠山地區多為客家村落，山區地形高低起伏，民宅乃採背山面水佈局，符合「後山為枕，前水為鏡」之風水理想。關西客家民宅多以小丘為靠山，前臨溪流或鑿池。在農業社會時代，水池可養殖魚類，夏季亦產生微氣候作用，為善用自然地理環境之設計。

　　關西葉宅全景鳥瞰透視圖　以鳥瞰角度繪出全景，面寬共達十一間，左右各有兩列橫屋，屋頂以正堂中央三間最高，向兩旁依次降低，對稱平衡之平面，反映客家人重視儒家傳統倫理序位之思想。外橫屋有部分房間可豢養牛羊或雞鴨，正堂前原稱為禾坪，平時為作息之所，農忙時作為曬穀場。

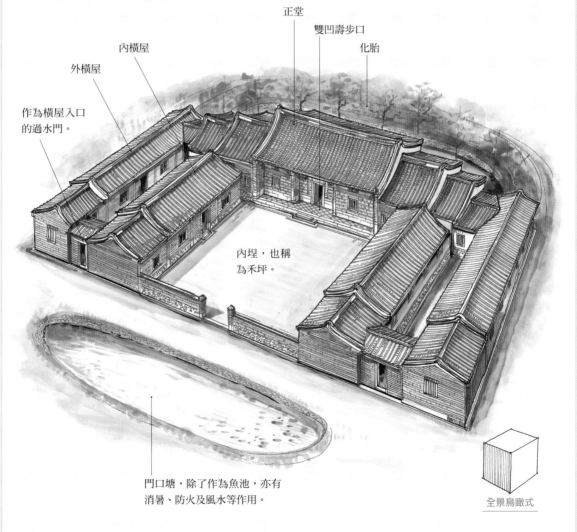

正堂

雙凹壽步口

化胎

內橫屋

外橫屋

作為橫屋入口的過水門。

內埕，也稱為禾坪。

門口塘，除了作為魚池，亦有消暑、防火及風水等作用。

全景鳥瞰式

林本源園邸 三落大厝

最典型的「大厝九包五，三落百二門」佈局，清代台灣首富豪門宅第。

年代：一八五三（清咸豐三年）竣工　地址：新北市板橋區西門街42之65號

台灣俗諺「大厝九包五，三落百二門」乃出自民間流行知識書《千金譜》的諺語，形容清代富紳豪宅，後落九開間、前落五開間，兩者以護龍及過水廊相接之格局，有如長輩伸出雙手環抱小孩之勢，宅第共關有一百二十樘左右的門窗。清代台灣首富林本源家族在板橋所建的豪華大宅第，即屬最典型的實例，亦為台灣古宅之經典。

林本源三落大厝其中庭前後有別，表明家居生活的親疏關係。前中庭左右為廊道，後院則僅有圍牆，擴大了庭院面積。另外，左右側院也設「障牆」分隔，使外人不易直窺內院。空間使用上，前落門廳中央可置大轎，左右房為轎班、門房或管家帳房所用；據考證三落大厝落成後，二落廳堂左、右邊房間，兄友弟恭，林本源稱號二落廳堂左、右房成後，國華及國芳兄弟分住第

也有一說即源自於兄弟同居不分產。至於後堂多為老輩婦女居住，左右護龍則為妾與輩分較低者所居，廚房、柴房亦位於護室角落。

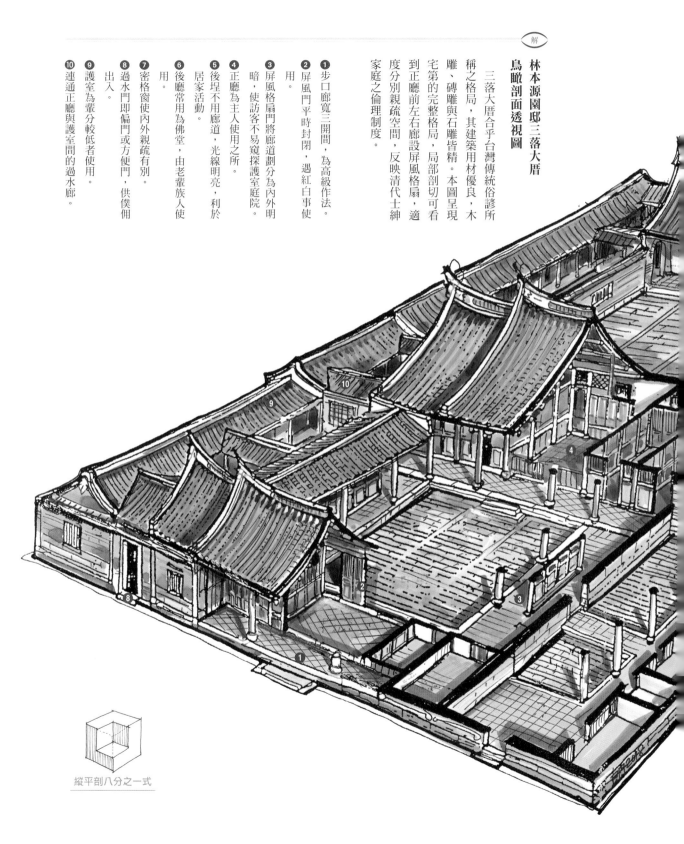

林本源園邸三落大厝鳥瞰剖面透視圖

三落大厝合乎台灣傳統俗諺所稱之格局，其建築用材優良，木雕、磚雕與石雕皆精。本圖呈現宅第的完整格局，局部剖切可看到正廳前左右廊設屏風格扇，適度分別親疏空間，反映清代士紳家庭之倫理制度。

❶ 步口廊寬三開間，為高級作法。

❷ 屏風門平時封閉，遇紅白事使用。

❸ 屏風格扇門將廊道劃分為內外明暗，使訪客不易窺探護室庭院。

❹ 正廳為主人使用之所。

❺ 後埕不用廊道，光線明亮，利於居家活動。

❻ 後廳常用為佛堂，由老輩族人使用。

❼ 密格窗使內外親疏有別。

❽ 過水門即偏門或方便門，供僕佣出入。

❾ 護室為輩分較低者使用。

❿ 連通正廳與護室間的過水廊。

縱平剖八分之一式

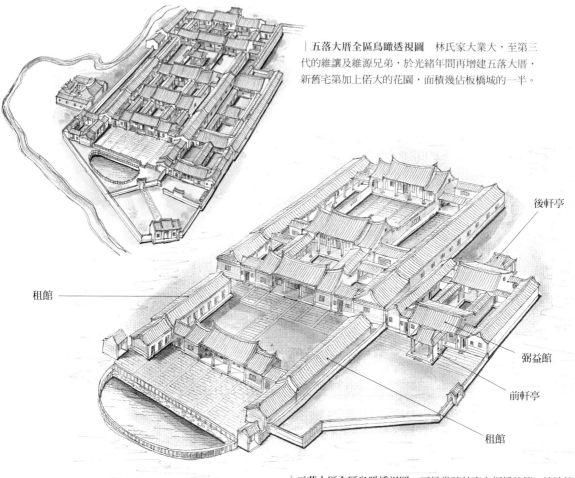

|五落大厝全區鳥瞰透視圖　林氏家大業大,至第三代的維讓及維源兄弟,於光緒年間再增建五落大厝,新舊宅第加上偌大的花園,面積幾佔板橋城的一半。

後軒亭

租館

弼益館

前軒亭

租館

|三落大厝全區鳥瞰透視圖　可見當時林家在板橋的第一棟建築弼益館(近年拆除改為停車場)及前方租館均完整保存。

分類械鬥下完竣的三落大厝

清咸豐初年,台北盆地正值多事之秋,不僅漳泉分類械鬥,閩、客衝突不斷,甚至同為泉州人的三邑人與同安人也爆發所謂「頂下郊拚」,人民死傷累累,財產損失無計其數。

這時原籍漳州的林本源家族卻大興土木,建起三落大厝。據文獻記載,三落大厝始建於一八五一(清咸豐元年),迄一八五三年竣工。究其原因,林家主人林國華及國芳被板橋及中和一帶的漳州移民推舉為領導人,尤其是國芳性好技擊,頗為善戰。三落大厝落成第三年又緊接著倡建板橋城堡,將市街四周圍以土堡,闢四門通內外,成為當時堅固的城池,以防敵對的泉州人侵擾。

呈現清代士紳家族氣派的建築

三落舊大厝位於昔時枋橋市街的西北邊,地勢略高,可防水災。它建在弼益館右側,兩座房屋之間有一口水井,相信是一口很古

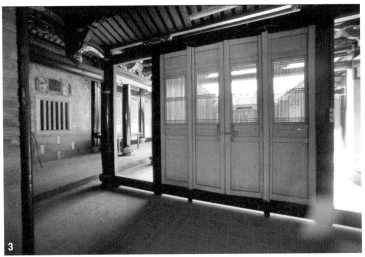

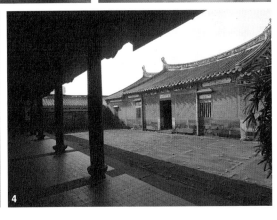

|1- 祖廳步口廊內的捲棚棟架，員光、束隨、看隨、瓜筒等均雕刻精美。

|2- 門廳內凹三開間相當氣派，除格扇門窗雕鑿細膩，對看堵上的磚雕亦為佳作。

|3- 門廳要跨入內院平日行走左右門，中央屏風門不輕易開啟。

|4- 後堂天井寬闊，是日常長輩及婦孺活動之處。

|5- 門廳次間格扇窗分頂、身、腰堵，雕鑿細緻。

老的井。三落大厝的方位考究，採取坐東南朝西北的坐向，即風水所謂巽山乾向之宅，宅後有小丘，前臨淡子溪，古時可搭舢舨船通淡水河乃至新莊及艋舺。遠方可見到觀音山及林口台地，這是它的朝山與案山，從風水條件來看，三落大厝顯為形勢優勝之地。

大厝的平面格局極為嚴謹，外牆接近正方形，前後有三落，左右夾以迴廊及護龍。三落包括門廳（前廳）、祖廳（正廳）及後堂（後廳），經過核算，林宅共有五十二個房間，超過一百二十個門窗。當時依據家族倫理，林家主人林國華及國芳居於祖廳左右，長輩及婦孺居於後堂，輩分較低者則遠離祖廳及中軸，居住在左右護龍。

林本源園邸 來青閣

林本源庭園中最高且最精美的樓閣，四角以磚砌房強化結構。

年代：一八九三（清光緒十九年）竣工　地址：新北市板橋區西門街9號

板橋林家花園可說是最具代表性的台灣庭園建築，每一景物的排列恰到好處，手法巧妙、設計雅致、安排自然且不露斧痕，面積約有一萬多平方公尺，配置大約分成九區。分區手法亦是中國園林共同的特徵，每區皆有主題與特色，分區之間採取屋、牆、假山、迴廊與陸橋或是水池互為屏障，有阻隔作用，刻意營造空間上的隱蔽感，使人無法同時見到全部美景，以激起人的探奇心理。在園林中行進，總感覺彎來繞去，在有限空間中表現豐富而有層次的效果。

來青閣是全園主樓，登閣樓可環顧園景及遠方莊稼山景，故名之。明朝造園家計成所寫《園冶》一書謂「閣者，四阿，開四牖」，即歇山頂、四面開窗之建築，來青閣四面中央都設格扇門窗及步口廊，名副其實，又利於憑欄遠眺。它的面寬五開間，進深三開間，平面柱位排列接近九宮格，空間嚴謹，造型四平八穩，特別是二樓柱子向內縮進，使輪廓更顯秀麗。另外其背面為廊，另三面為庭院所環繞，並以雲牆分隔，亦為台灣一絕。

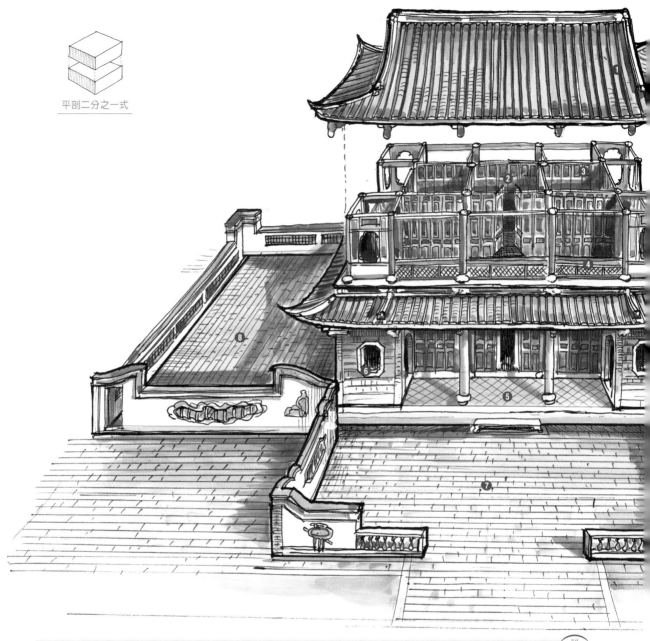

平剖二分之一式

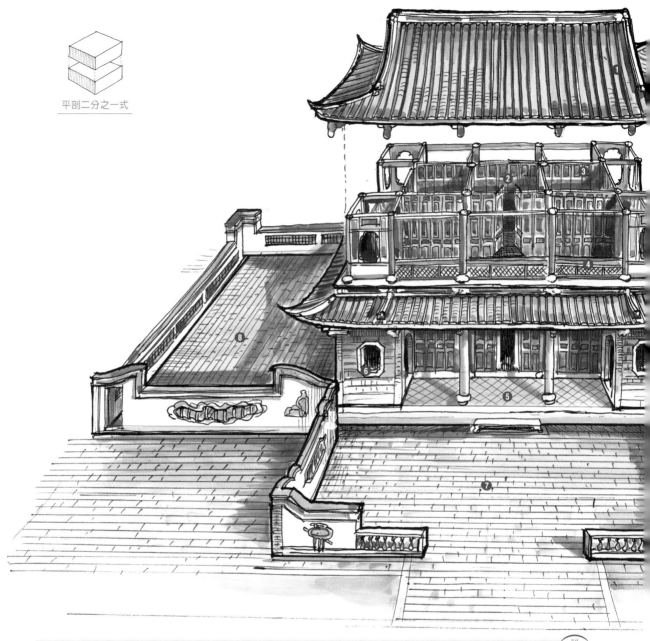

林本源園邸來青閣
掀頂橫剖透視圖

解

來青閣是林本源庭園內最精美的樓閣建築，本圖特意提高屋頂，可看到二樓一廳二房及四隅結構，這裡為貴賓下榻之所。它的四周為庭院所環繞，並以上下起伏的雲牆畫分成三個小院，隔而不絕，聲氣互通，為全台僅見之設計。

① 四垂頂（歇山頂）為四面皆設屋坡之形式，為較高級的屋頂。
② 二樓中廳
③ 二樓房間為貴賓下榻之所。
④ 二樓走馬廊欄杆
⑤ 步口廊寬三間，左右設員光門。
⑥ 四角之磚砌房可強化樓閣結構。
⑦ 門口埕
⑧ 右側埕
⑨ 左側埕
⑩ 荷葉形漏窗
⑪ 雲牆上下起伏，左右轉折，有如飄帶。

板橋林家花園以榕蔭大池為核心，各景區環繞周圍，圖面左上方可見園中最高的主樓來青閣。

歷經滄桑的林園樓閣

偌大的林本源庭園推斷須經多年才能建造完成，從在台林家第二代國華、國芳兄弟興建三落大厝後，可能已略具規模，至第三代維讓、維源手中，再投下巨資擴建，來青閣應為此階段所建造。一八九三（清光緒十九年）亭台樓閣、堂屋移樹，一一以迴廊串連，這最具代表性的台灣庭園建築終於大功告成。

日人治台後，林家遷回廈門，名園逐漸荒廢，雖曾因被日人列為台灣名勝而盛極一時，但戰後各棟建築都被隔成房間為來台難民所暫住，使得園區雜亂不堪，來青閣又在獲得修復機會之前，二樓部分遭祝融之災，真可謂歷盡滄桑，現在所見乃重修之物，但內部木雕細節皆與原來相同，精美不下於舊物。

精巧細緻的園區之首

來青閣為板橋林家花園第四區的賞景之首，聳立庭院中央，景致開朗，登樓眺望，附近綠野平疇，大屯、觀音諸峰盡收眼底。與園中另一觀稼樓相較，此樓閣被稱為大樓，鄉人因其頗具神祕感，歷來附會種種傳說，又以繡樓或梳粧樓雅稱之，實則未必如此，當年除了作為主人燕居之所，也是貴賓下榻之處。

來青閣四方角隅利用磚砌厚牆構造，並將樓梯隱藏在內，可使結構更為堅固，以收穩定之效。一樓天花板的蝙蝠木雕以及二樓步口廊的瓜筒及斗

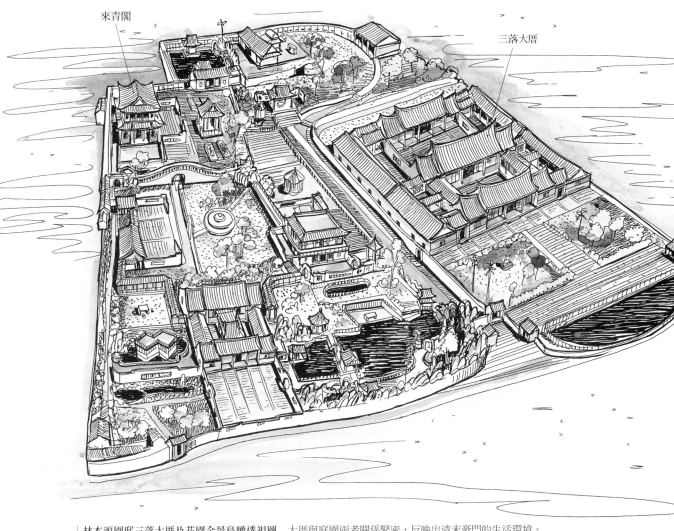

來青閣

三落大厝

林本源園邸三落大厝及花園全景鳥瞰透視圖　大厝與庭園兩者關係緊密，反映出清末豪門的生活環境。

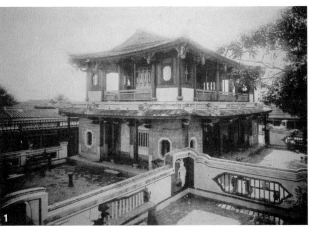

1- 日治時期的來青閣，周圍無高樓，可以想
見登高觀景的精彩盛況。　2- 來青閣背後設廊
道連通其他景區，左右及前方三面則設小院。

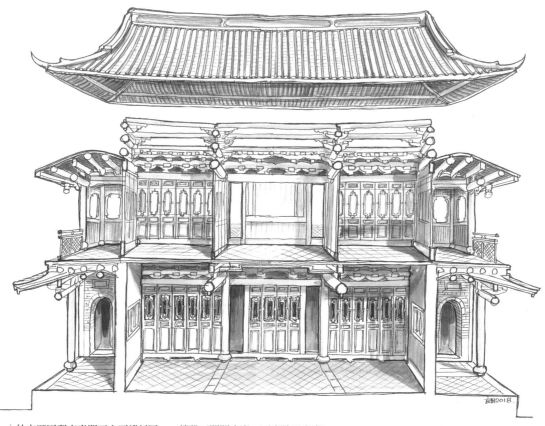

｜林本源園邸來青閣正立面縱剖圖　一樓設三開間大廳，可宴請眾多賓客，二樓分隔為三，則是較私密的休憩之所，上下均設走廊環繞。

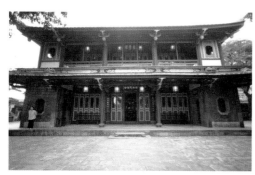

｜來青閣的二樓平面內縮，使得整體外觀氣派中不失秀麗。

｜登上來青閣二樓的走廊，憑欄望之，美景盡收眼底。

栱雕刻，表現出漳州派木雕纖巧細緻之特色，又深受潮州木雕華麗風格之影響。屋宇結構俱為昂貴楠木與樟木所建，其飛簷高昂，門窗精雕細琢，在林園建築中勇冠群倫。另外值得注意的是來青閣採用捲棚式棟架，在二樓可見到雙中脊樑之構造，這也是他處罕見之作法。

潛園爽吟閣

　　潛園主人林占梅本身極具文采，工於詩文，所以不似板橋林家僅以主人姓氏為庭園命名，而是取一個寓意深遠的雅名「潛園」，取其沈潛內斂之意。可惜其後代家道中落，庭園被分割易手，今日僅見存於新竹鬧區陋巷中的殘破一角。潛園若能完整保存，想必不會讓林家花園專美於前。

　　潛園是以水池為主的一座巨大庭園，周圍布置了曲折長廊，盡端緊接著水邊的一座二層樓閣即爽吟閣，顧名思義，為一吟詩之處，其內院將池水引進中庭，借景技巧是將附近的竹塹城西門城樓及城門附近的一段城牆納入園景之中，設計手法高明。

　　日治初年日軍進入新竹之後，北白川宮能久親王曾宿於爽吟閣內，因此日治中期因實行都市計畫得以免於拆除而遷至客雅山，不過爽吟閣命運乖舛，戰後淪為住家而面目全非，近年又遭夷為平地，令人不勝唏噓。

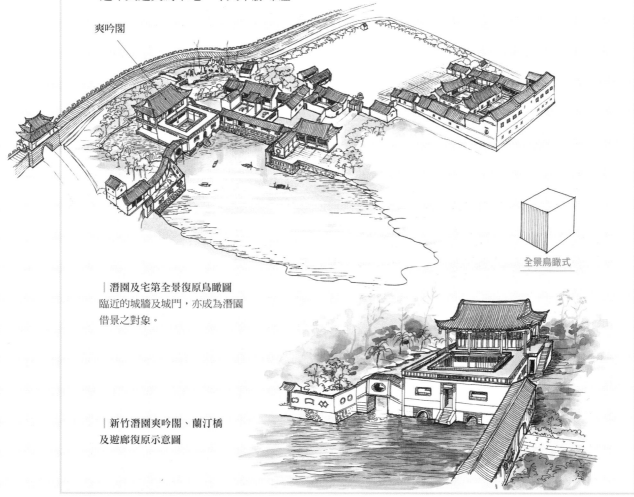

爽吟閣

全景鳥瞰式

| 潛園及宅第全景復原鳥瞰圖
臨近的城牆及城門，亦成為潛園
借景之對象。

| 新竹潛園爽吟閣、蘭汀橋
及遊廊復原示意圖

宅第

林安泰古宅

台北盆地現存少數清代古民宅之一，其石雕與木雕特別傑出。

年代：一八二三（清道光三年）大致建成　地址：台北市中山區濱江街5號（原位於大安區四維路141號）

林安泰古宅曾因台北市政府拓路而拆遷，引起熱心文化保存者關注而為人所熟知。它是台北盆地內現存少數道光以前，即清朝中葉時興建的建築之一，目前台北盆地大多數的古蹟多在清朝晚期同治、光緒年間興建，由建築物本身年數的角度來說，林安泰古宅的歷史久遠，彌足珍貴，更是台北僅存少數最古老的民宅之一。

宅第興建時為了在平原上營造符合背山面水的房屋格局，在前面挖掘了大水塘，後頭則種植樹叢竹林，創造出一個人工的屏障。拆遷重建後的古宅面寬為九開間，左右各有二道護室，為「大厝九包五」二落大宅第的規模，其實原來向左右延伸的護室還更多，相傳當時可容納近百人聚居。其建築用料壯碩，比例美好，雕工精細，具有多方面特色，反映清代台北大戶人家之居住生活品味。

（解）

林安泰古宅全景鳥瞰透視圖

本圖所繪為遷建後的情況。圖中可見後有樹叢，前闢半月池，左畔有獨立之書房。門廳採「雙凹壽」，向內凹進，正廳不設門窗，直接面對天井，更為明亮。左右天井多用白粉牆，利用反光有助於傍晚作家事。

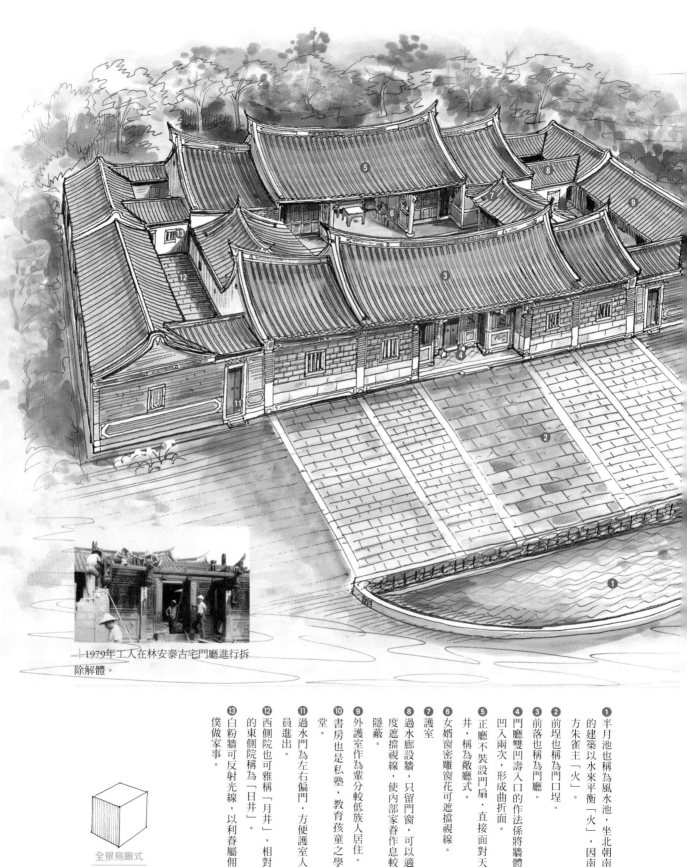

1979年工人在林安泰古宅門廳進行拆除解體。

全景鳥瞰式

<div style="text-align: right">

① 半月池也稱為風水池，坐北朝南的建築以水來平衡「火」，因南方朱雀主「火」。

② 前埕也稱為門口埕。

③ 前落也稱為門廳。

④ 門廳雙凹壽入口的作法係將牆體凹入兩次，形成曲折面。

⑤ 正廳不裝設門扇，直接面對天井，稱為敞廳式。

⑥ 女婿窗密雕窗花可遮擋視線。

⑦ 護室

⑧ 過水廊設牆，只留門窗，可以適度遮擋視線，使內部家眷作息較隱蔽。

⑨ 外護室作為輩分較低族人居住。

⑩ 書房也是私塾，教育孩童之學堂。

⑪ 過水門為左右偏門，方便護室人員進出。

⑫ 西側院也可雅稱「月井」，相對的東側院稱為「日井」。

⑬ 白粉牆可反射光線，以利眷屬傭僕做家事。

</div>

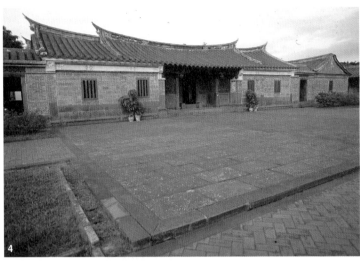

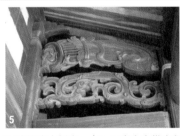

| 1- 門廳設置屏門。 | 2- 正廳左右兩側可見密雕之女婿窗。 | 3- 正廳中央供奉祖先牌位的神龕，雕工與其他部分風格一致。 | 4- 正面中央的門廳為五開間格局。 | 5- 門廳束木雕有古琴，包覆的琴袋皺折雕得維妙維肖；其下束隨則雕鑿回首夔龍，造型相當生動，和上面的琴身相互輝映。 | 6- 左右天井多用白粉牆。

台灣古蹟保存史上的犧牲者

按照林家族譜的記載，林安泰古宅雖已在乾隆年間由來台第二代的林志能主持興建，但其全部規模似乎並未在當時就完全成形，從正堂左側護龍門扇上的雕刻發現有「道光通寶」的字樣，我們可以推斷兩側的護龍可能是在道光年間或者更晚的時間，藉由改建或者增建而成。

至一九七○年代末期，因台北市敦化南路道路拓寬計畫，市政府決定將原位在大安區四維路上的林安泰古宅拆除，引起軒然大波。此決定即引起文化界人士，包括古蹟保護者、藝術家的關注，他們認為林安泰古宅是台北市東區發展史的見證，有著相當重要的歷史價值。

但當時的上級單位無心保存，又缺乏保護古蹟的法源，最終仍無法挽救古宅被拆遷的命運，在遷建過程中歷經幾番波折，直到一九八七年，有些木雕因此腐朽，至為可惜，這是台七年，從拆除到重建，中間的停宕時間長達將近（民國七十五年）才重建於濱江公園。回顧起來，灣古蹟保存運動史上的一件負面教材。

林安泰古宅內部空間組織剖視圖　正面未置門窗的廳堂，其內部一覽無遺，可與中庭連成一氣。

隱藏古宅生活趣味的建築細節

林安泰古宅坐落方位和面向是坐東北朝西南，俗諺說「向陽門第春無限」，在冬天也可以得到日曬，是很好的兆頭。門廳的木結構相當精緻，兩根金柱獨立在門廳中；正堂的正面不裝門扇，但側面則裝上有特別用途的固定門扇，原因是古時通常由媒妁之言來締結婚姻，男方由媒人帶到女方家拜訪女方父母，但女方會透過門窗上的小空隙來觀看男方的儀容舉止，故而此窗俗稱為「女婿窗」。

宅第正廳中央神龕上掛著「九牧傳芳」匾，相傳九牧是古代林氏始祖被冊封之地，因此後代林氏常以此自許。另外，古時正堂會將具恭賀性質或是捷報的紅紙張貼在兩側，讓家族成員知道子孫中有人中舉或有特殊成就等傑出表現，同時亦向祖先昭告子孫的成就，並對其庇佑表示誠摯感恩之意。

林宅的木作雕工精巧細緻，最為膾炙人口的是門廳內凹壽處側門上方的束木和束隨，束木也稱之為月樑，配合其結構性雕成被琴袋包住的琴身，束木之下的束隨雕著生動的夔龍，兩者上下輝映。總之，林安泰古宅無論在大格局或細部雕刻，造型比例權衡方面皆達到極高的藝術水準。

林安泰古宅瓜筒構造分析圖　斗栱、瓜頭串及瓜筒等木構件用料壯碩。

筱雲山莊

清代台灣最大藏書家的莊園大宅，體現詩禮傳家之完整格局。

年代：一八六六（清同治五年）創建　地址：台中市神岡區三角里大豐路四段211號

台灣來自福建漳州詔安縣的移民，與其他漳泉移民不同的是以客籍為主，他們因地域性及散居的特性，很早就逐漸閩南化，但這個族群的重要性不容小覷，在台灣中部同為清乾隆年間移居者就有神岡呂氏及潭子林氏，兩大家族區位鄰近，分別建造了筱雲山莊及摘星山莊。其中筱雲山莊堪稱清代同、光之際台灣中部士族莊園之經典，族人秀才與舉人輩出，而初創主人呂炳南禮賢好士，曾邀請廣東名士吳子光來台講學，廣結善緣，並帶動台灣之文風，其功不可沒。

筱雲山莊有山莊之名也有田野阡陌美景之實，在文士吳子光眼中具有桃花源風味，曾謂「客至問津者，沿溪行，徑渡板橋，不數武，則義門呂氏筱雲居在焉」。一八七八（清光緒四年）藏書室「筱雲軒」落成時，成為清代台灣最富盛名之藏書家，吳子光題對聯曰「筱環老屋三分水，雲護名山萬卷書」是其寫照，展現古時台灣書香門第之生活情趣與藝術品味。其建築精美而秀雅，富書卷氣質，宅旁附庭園，曲水流觴，至今猶存。

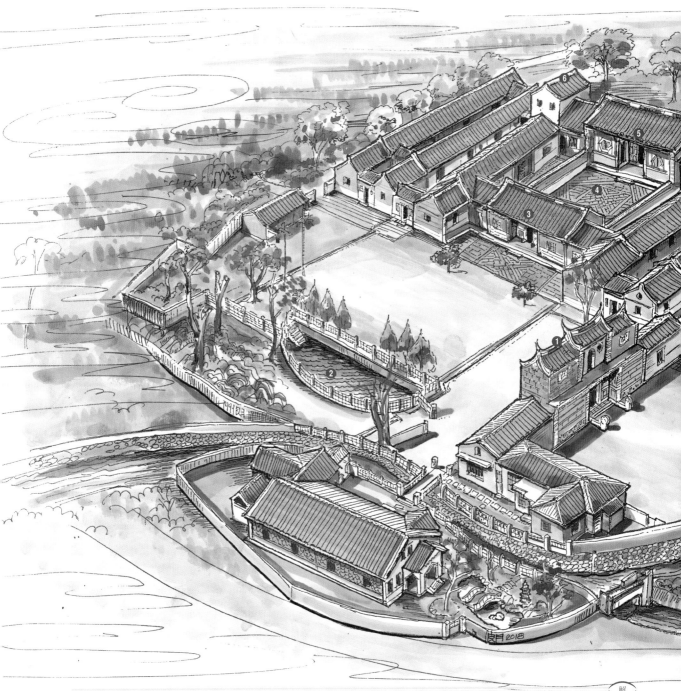

筱雲山莊
全景鳥瞰透視圖

為表現宅第與周圍景色的關係，本圖將篤慶堂、五常堂居中，左右護室共六列分置兩側，而藏書室筱雲軒及迎賓閣、花園曲水觴景色在東隅。自壯麗的門樓進入後，可見半月池與篤慶堂，南邊小橋渡過潺潺溪水之後，可達後期增建房舍與園池盛景。

① 兩層樓三開間壯麗的門樓。

② 半月池引水界氣。

③ 門廳篤慶堂有精美交趾陶裝飾。

④ 天井以雙道圍牆分隔公私空間。

⑤ 正堂五常堂外觀樸實端正。

⑥ 兩層樓的銃櫃作為警戒與避難之所。

⑦ 筱雲軒作為藏書室，牆壁有防潮設計。

⑧ 池水引至曲折的流杯渠。

⑨ 迎賓閣為接待貴賓下榻之所。

全景鳥瞰式

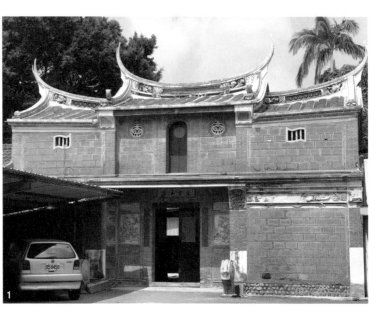

1- 筱雲山莊門樓採翹脊燕尾，至為昂揚壯觀，樓上可供守更者使用，闢有八角窗及書卷窗，拱門黑底中畫一圓日，似有紫氣東來之意。 | 2- 筱雲山莊創建時特聘泉州陶匠蔡騰迎，製作多采多姿的交趾陶裝飾牆面與屋脊，至今大多猶存，此為門樓正面身堵的作品。

文章華國，詩禮傳家之宅第

一七七一（清乾隆三十六年），筱雲山莊主人呂氏的先祖携眷渡台，至一七九〇年家族移至三角仔庄（今神岡三角村）建造房屋定居下來，逐漸成為一方望族。一八六二（清同治元年）台灣中部的戴潮春事件，呂家望重鄉里，主持招募壯丁保衛家鄉之事，安頓了地方民心。事平之後，一八六六年呂炳南為奉養母親張太夫人，斥資建造別業，即筱雲山莊，宅第落成時，其聲望也達於頂峰。

呂炳南的三子汝玉、汝修與汝誠，俱中秀才，廣東鴻儒吳子光稱許這一門三秀才為「海東三鳳」，一八八八（清光緒十四年）汝修又中舉人，獲「文魁」匾額，再為門楣添光。吳子光其人博學多聞，曾客寓筱雲山莊為西席，並於呂家所創的岸裡文英書院講學，及參與《淡水廳志》之編撰，是呂家蓬勃文化活動的靈魂人物。當時文人雅士群聚山莊內，加以經、史、子、集等書籍庋藏多達二萬一千多卷的筱雲軒，造福讀書人匪淺。

園中有屋，屋中有園

筱雲山莊方位坐北朝南但略偏東南，在八卦中稱為乾山巽向，背有小丘陵隆起，左側引大甲溪的水圳從北向南環護，經門樓前再轉彎向西南流出，為風水術語所稱之玉帶水環抱，水能界氣，使鍾靈毓秀之氣聚於此。古時四周皆為田園阡陌的自然風光，山水環繞、風水

| 1- 門廳篤慶堂設凹壽入口，以精美的交趾陶裝飾迎接來客。 | 2- 正廳五常堂外觀樸實，門楣上未見有匾額，但室內木作精緻。 | 3- 筱雲山莊筱雲軒曲水流觴圖　藏書室「筱雲軒」與前方的庭園水景、卵石砌岸。

絕佳，建築環境恰如其名。創建時特聘泉州陶匠師蔡騰迎製作多采多姿的交趾陶裝飾牆面與屋脊，至今大多猶存，成為台灣保存優良工藝的古宅第。

清代台灣宅第若設門樓，多只是簡單式樣，但筱雲山莊的門樓是一座三開間的兩層樓閣，它兼具防衛、遠眺、壯觀與風水等多元意義，且與迎賓閣都建在東南角的方位，古代認為異位有高樓或塔主文運，代代皆出文士，果不其然。迎賓閣與藏書室筱雲軒遙遙相對，兩者之間水縈如帶，共構成一處以泉石山水為主的清雅園林，而三面花圃及水池環繞的筱雲軒為核心，展現「以文會友」的園林精神。水池西側闢彎曲的水渠，有如流盃渠，仿古造園，必有典故，這可謂台灣古建築史上唯一的詩人雅集曲水流觴之勝景，其文化價值極高。

筱雲山莊佈局宏大，結合了居住、休憩、社交、娛樂，讀書及修身養性等多元功能，也與道教、風水及民間習俗相符。其東側有筱雲軒庭園，西側有半月池及花圃，南側水圳對岸還有日治時期的花園，北側原有樹林，林泉幽靜正可以調濟佈局嚴肅的四合院，而林木與房舍或藏或露，虛中有實，實中有虛，可謂為「園中有屋，屋中有園」。

筱雲山莊佈局合乎傳統倫理宗法秩序，主體建築為兩落多護龍合院，格局合乎傳統倫理宗法秩序。

筱雲山莊門廳「篤慶堂」縱剖透視圖

穿越門樓，即見與之垂直相交的偌大宅第，這清同治年間台灣中部書香門第的呂家，建築在平實中散發一股書卷文氣。第一落略退縮於左右護室之後，為門廳「篤慶堂」。

本圖以剖視法展現門廳之設計特色。入口採凹壽式，已騰出較寬的步口廊，牆面以交趾陶作出魚樵耕讀與花瓶博古等題材，為一八六六（清同治丙寅年）泉州晉江名匠蔡騰迎的作品，這是台灣交趾陶藝術發展上，有年代落款及作者署名的最早實物，其重要性不言可喻。進入門廳內，左右木板繪以壁畫，以書法與花卉為主題，透露出書香門第之氣息。屋架為「二通三瓜」，油漆彩畫以暖色為主，局部線條施以褚色，在變化中具統一感。這種室內色調與台灣其他古宅多採用黑色主調是迥然不同的。

篤慶堂入口對看牆的頂堵，將名家書法以交趾陶呈現，處處呈現書卷氣。

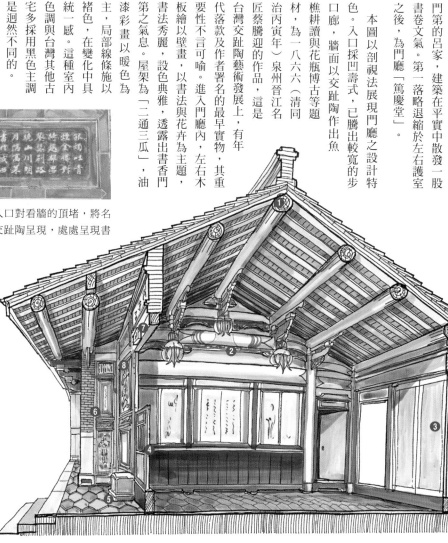

縱剖二分之一式

① 中脊樑

② 「二通三瓜」式棟架。

③ 屏風格扇門，逢紅白事才開啟。

④ 腰門高為門板之半，白天關閉仍可進光通氣。

⑤ 門箱也稱為門枕石，具固定門框之作用。

⑥ 對看牆有花瓶博古題材之交趾陶裝飾。

⑦ 門印也稱為門簪，為固定門楣連楹之構件。

⑧ 中門右側牆連楹珠有名家所作的琴棋書畫交趾陶裝飾。

交趾陶名匠蔡騰迎作品：篤慶堂中門旁牆珠左為「漁樵耕讀」，右為「琴棋書畫」，人物眾多，各司所職，形態玲瓏可愛，為經典傑作。

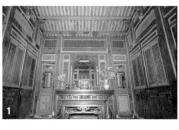

縱剖二分之一式

筱雲山莊正廳「五常堂」縱剖透視圖

筱雲山莊宅第的第二落為正廳所在，外觀雖未懸匾，但祖宗神龕上卻有「五常堂」之小匾額，也呼應門廳正面交趾陶蔡氏匠師所題之「晉水一經堂造於五常堂之所」。

本圖為正廳五常堂的剖面透視圖，可見屋架桁木較密，採用十一架棟架，前簷口以二跳斗栱支承出簷，廳堂之內則用七架穿斗式屋架，中脊下方樹立「將軍柱」。左右板壁分隔四扇，剛好容納條幅書法與水墨畫，配合得恰到好處。室內色彩原為深色，但後來塗佈青色，顯得明亮而清新，但牆堵上的聯對、詩詞、字畫應仍為原貌。神龕柱聯為「五位同居日富日壽不外箕疇五福」，常行大道為孝為恭敢忘庭訓常規」，落款甲申年者即一八八四（清光緒十年），為建屋落成後十八年後所置。

① 穿斗式棟架，採用「方筒開鼻」。
② 神龕內供奉祖先牌位。
③ 頂桌
④ 下桌
⑤ 門扇向內縮，形成雙凹壽式入口。
⑥ 簷柱上用二跳斗栱。
⑦ 門楣之上安置橫披窗可使空氣對流。
⑧ 燈樑為六角形斷面。
⑨ 將軍柱

｜1- 五常堂神龕前的格扇窗及橫批窗等小木作極為精緻。｜2- 五常堂內左右牆面以書畫彩繪裝飾，再次展現呂家之重視文風。

摘星山莊

年代：一八七一（清同治十年）創建　地址：台中市潭子區潭富路二段88號

保存優異石雕、木雕、磚雕、交趾陶及彩畫的大宅第，彩畫出自鹿港名師之手筆。

清末同治、光緒年間，台灣中部出現幾座精美大宅第，它們共同的特色是二落多護龍格局、巽方建二層門樓、門前闢水池，磚工精緻且有交趾陶，同時也出現了台灣本土彩繪匠師鹿港郭新林之手筆，彌足珍貴。

「山莊」是士大夫階級到郊野所興築的豪宅，以山莊為名，可一窺想要遠離喧囂的都市生活，在鄉間開闢一個屬於淨土的意念，諸如「筱雲山莊」和「摘星山莊」均為典型。但偏僻郊野面臨如何防禦的問題，因此除建造大宅外，還要築起高聳的銃樓和圍牆，並順勢導引溪水，同時兼為灌溉與圍成宅第四周的護城河，營造整體的防禦體系。此中代表案例之一即為摘星山莊。

創建者林其中雖是武官，然富有文采，摘星山莊的名字令人神往，應該是出自其門樓對聯「九天星斗煥文章」。另門廳牆上彩畫有一對聯題曰「有打瞌睡神僊，無不讀書豪傑」，接近白話的用詞，足以表明屋主的心志。除了重視意境，摘星山莊的建築技術與裝飾藝術之水準極為高超，它的木雕、交趾陶、磚雕與彩繪皆冠於全台之民宅。

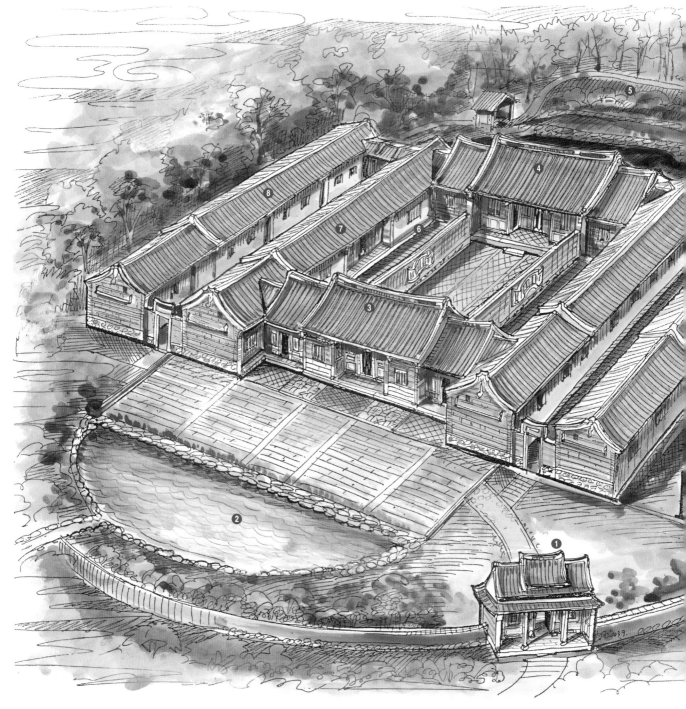

摘星山莊
全景鳥瞰透視圖

本圖可見中軸為兩進，中央天井以牆分隔為三，使親疏有別，公私分明。門廳前鑿水池為鏡，背後也有圈背形的化胎。外門樓置於東南方巽位，按風水理論，巽方可納吉祥之氣。

❶ 門樓與廳堂呈斜角。

❷ 半月池象徵「前水為鏡」。

❸ 門廳

❹ 正堂

❺ 屋後以卵石築成坡坎，象徵「後山為枕」，也稱為「化胎」。

❻ 天井以兩道圍牆劃分出私密空間。

❼ 內護龍

❽ 外護龍

全景鳥瞰式

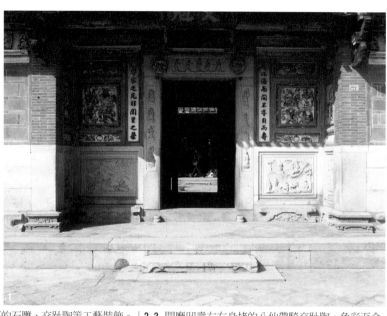

| 1- 門廳為凹壽式，具有價值極高的石雕、交趾陶等工藝裝飾。 | 2,3- 門廳凹壽左右身堵的八仙帶騎交趾陶，色彩至今仍鮮豔奪目。

因戰功卓越興旺的家族

清乾隆年間福建漳州詔安的林氏移民至台，先從事農墾，後來又兼營商業，此為台灣早期移民發展的主要模式。原先這些移民的生活相當單純，但同治初年，中國內地爆發的太平天國事件成為改變移民未來的轉捩點。在霧峰林文察率兵響應官軍對付太平軍的同時，驍勇善戰的林其中亦跟隨林文察到漳州，因在一連串的戰事中表現傑出，建立奇功，被授予「二品頂戴昭勇將軍」的榮銜，此外清廷又贈與林其中許多權力和土地，使其家族躍為地方上的富戶大族。

林其中衣錦還鄉後大興土木，摘星山莊遂於一八七一（清同治十年）動土興建，光緒初年落成，所用建材之精、作工之美，為清末台灣民居所罕見。

風水與藝術並存的傳統合院

摘星山莊佈局工整，前後兩落，左右各有兩列護龍，按照中國傳統風水之說，坎山離向（坐北朝南），大門出巽門（東南），是非常好的安排。門樓的高度原為兩樓，但民間風水禁忌之說「門樓高於廳，三代不出丁」，因而決定將門樓的二樓拆除。山莊前水塘的水是由宅的後面和側面流過來，宅後設有水井，是依風水理論而規劃，而宅前地磚排出八卦圖形，也是

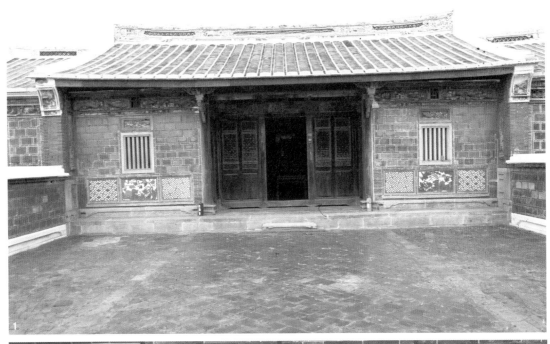

|1- 正堂面寬三開間,中為輕盈的木作三關六扇,左右為厚實的磚石牆面。 |2- 正堂左右次間牆面裙堵有細緻的磚雕作品。 |3- 合院內天井以牆分隔內外,以維護使用者的隱私。 |4- 宅第背後的化胎,象徵建築生命從基地土壤中萌芽茁長,其形式有如椅子的靠背。

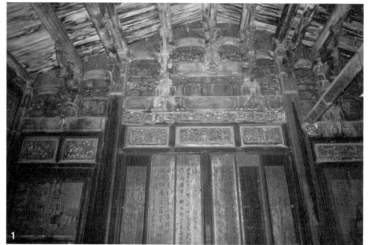

| 1- 彩繪佈滿室內壁面,有書有畫,顯示主人的風雅。 | 2- 門廳最具意趣的對聯「有打瞌睡神僊,無不讀書豪傑」,中間郭振聲繪的「郭子儀單騎赴會」神色姿態絕妙。 | 3- 正堂前廊的木構件施以精美雕刻,與彩繪完美搭配。

源自風水和易經。

摘星山莊的大木結構以及細木作和石雕、交趾陶工藝,多為大陸匠師的作品。但最了不起的部分,卻是宅內隨處可見的彩畫,可能是台灣本土知名匠師初試啼聲之作,還可見用尺畫成的界畫,其中有居家和樂場面,另有西洋時鐘的圖形,也反映了同、光年間西洋文化融入民間生活的面貌。

這些彩畫乃堪稱台灣第一代最優秀的鹿港郭派之作品,見於牆板之壁畫落款者有郭友梅(其號春江)、郭振聲等,郭氏的作品除摘星山莊之外,目前還存留於台中神岡筱雲山莊、社口林宅大夫第和彰化永靖餘三館等名宅,不過此處的彩繪保存數量豐富、作者可考且畫工精美,確為台灣地區所罕見,具有極高的藝術價值。

大甲梁宅

　　大甲梁宅的方位及配置與摘星山莊相似，但兩者內護龍設計截然不同，可相互比較。

　　梁宅前廳大門之橫額「梅鏡傳芳」源於原鄉福建的梁氏宗祠，其典故來自南宋狀元梁克家，而後廳「瑞蓮堂」之名為泉州鳳坡村內之地名，亦淵源自梁克家於福建晉江讀書處所。開台祖梁比美自泉州鳳坡村來台，攜妻黃幼努力奮鬥後，梁氏成為大甲地方的大戶人家。梁宅位於大安溪南面的沖積平原上，東北方背倚鐵砧山，宅前設水池，引水界氣，形成「前水為鏡，後山為屏」的良好風水，全區平面呈長形八角的龜殼狀，反映出趨吉避凶的思想。

　　大甲梁宅全區鳥瞰圖　將大甲梁宅的配置一覽無遺，整座宅第平面原為「兩進四護廊」格局，龍邊最外側護廊為一九一二（日治大正元年）創建後十餘年因人口增加再增建。正身坐東北朝西南，為「艮山坤向」，符合陽宅的最佳朝向。第一進與第二進皆為五開間，三間見光，內護龍作三開間，外護廊則區隔成七開間，第一進步口廊作「雙凹壽」，為泉州地區民宅特有的作法。正身中央五開間之後牆向後凸出，象徵墊後，寓有祖先庇蔭後代子孫的意象。

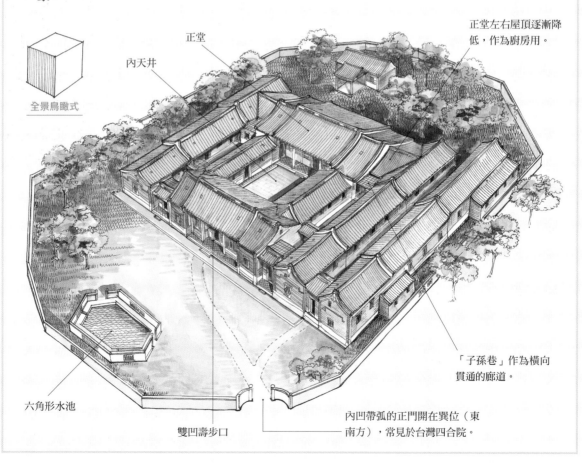

全景鳥瞰式

正堂左右屋頂逐漸降低，作為廚房用。

正堂

內天井

「子孫巷」作為橫向貫通的廊道。

六角形水池

雙凹壽步口

內凹帶弧的正門開在異位（東南方），常見於台灣四合院。

1930年代的大花廳戲台。

宅第

霧峰林家 大花廳 戲台

在宴客廳之前的福州建築風格大戲台，以藻井與水缸加強共鳴效果。

年代：清光緒初年創建　地址：台中市霧峰區民生路28號（下厝）

中部的霧峰林家是台灣歷史上極為顯赫的世家，在清代同治、光緒年間，家族有多人得到軍功及科舉方面之殊榮，可謂文武雙全的望族，如林文察、林朝棟之事蹟為台灣重要歷史的一部分。林家也非常熱心公益事務，例如：建造育嬰堂、接濟貧困民家、致力興學、提振民風、倡導中國詩歌文學等。一九一一（日治明治四十四年）梁啟超曾受林獻堂之邀，前來台中霧峰，成為藝文雅事。

清光緒初年，霧峰林家的權勢到達高峰，他們在大宅第「宮保第」南側建造一座大花廳，即用來接待達官貴人的客廳，其內有一座戲台，構造精巧，為台灣最著名的古建築之一，經常舉辦娛樂活動，用來娛人自娛、團結族人。此為台灣唯一現存的清代官紳宅第附屬的大戲台，建築極為考究而典雅，以藻井與水缸增加戲曲演出時的擴音效果，左右看棚為二層樓，乃台灣罕見的福州風格建築。曾遭地震損毀，後依考證復原。

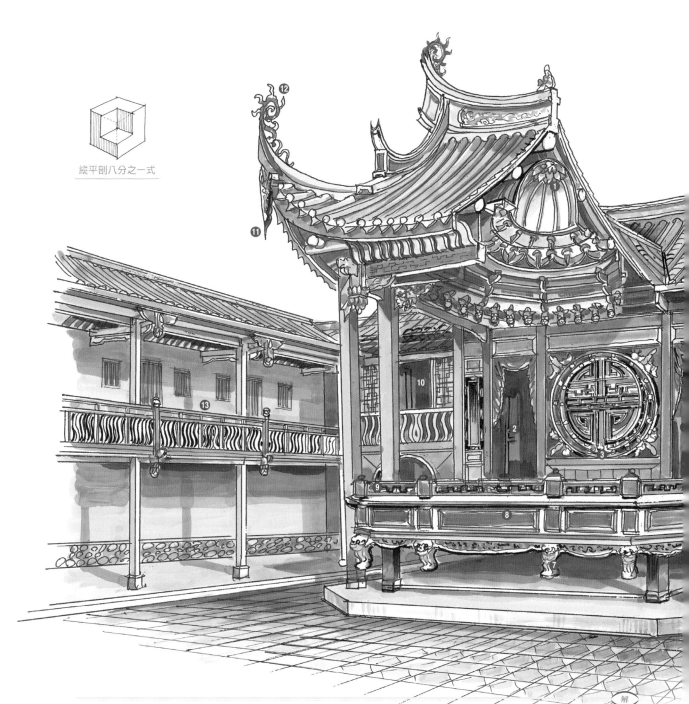

縱平剖八分之一式

霧峰林家大花廳戲台 解構式剖視圖

本圖將戲台的一半屋頂及柱子拿掉，除了可了解福州式的藻井與簷口向上的彎栱構造，亦可使出將、入相門及精雕的太師屏從原有的暗處跳出。保留一邊的看戲棚，以便呈現演出者與觀賞者間的空間關係。

① 八角轉圓形藻井，分為上下雙層、上層猶如覆缽，象徵天蓋，用曲樑構造，稱為陽馬。

② 出將門，演員由此出場。

③ 太師屏，為戲台背屏。

④ 入相門，演員由此退入後台，門框以飛罩裝飾。

⑤ 文場為擔任絲竹蕭瑟之樂師席。

⑥ 月洞門作為觀眾入場之門。

⑦ 雕以螭龍吞腳之裝飾垂柱。

⑧ 戲台為了共鳴效果，常在屋頂下作藻井，舞台下可置幾個大水缸，也具備擴音作用。

⑨ 戲台邊緣的矮欄。

⑩ 武場為鑼鼓點樂師席。

⑪ 角葉常見於福州式建築、兼具保護角樑與裝飾功能。

⑫ 卷草脊飾。

⑬ 二樓看棚，觀眾的包廂席。

下厝

解

霧峰林家 全景鳥瞰透視圖

霧峰林家在動亂中崛起，漸漸成為中部最具影響力的大族，家勢達頂峰時，乃在阿罩霧營建宏大的宅第，並且分為頂、下厝兩組建築及東南邊著名的「萊園」，因格局宏大，建築有漳、泉、福州及和洋等多元風格，其規模冠於全台。

本圖為空中鳥瞰構圖，可窺見霧峰林家的全局。宅第坐東向西，北邊兩組院落為「頂厝」，南邊五組院落為「下厝」。頂、下厝的建築在一九九九年九二一大地震時頗受重創，經數年整修恢復大部分原貌。其中宮保第面寬十一開間，為全台之冠，而曾是詩社吟詠勝地的「萊園」，現仍保存一座五桂樓（位於明台高中內）。

❶ 景薰樓的門樓。

❷ 蓉鏡齋，為頂厝系統中最早建成的建築，作為私塾。

❸ 頤圃，原為穀倉與客房之用，後整理成獨具一格之和洋混合風建築，因種植菊花而得此名。

❹ 草厝，為林宅年代最早的建築。

❺ 宮保第

❻ 大花廳作為接待賓客之所，建築採福州風並有戲台。

❼ 本堂。

❽ 二十八間

❾ 二房厝，供二房族人使用的樸實院落。

❿ 萊園，為林文欽為孝敬長輩所建。

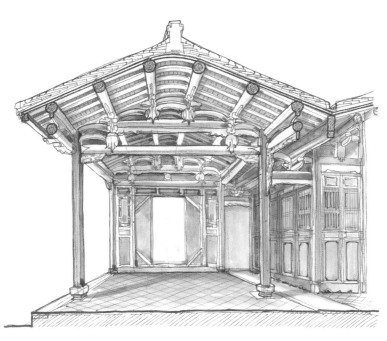

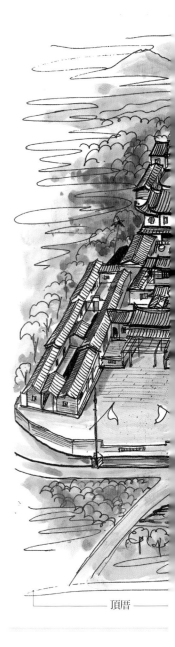

| 霧峰林家頂厝第一落軒亭縱剖透視圖　霧峰林宅規模宏大，木結構有漳、泉及福州風格，此軒亭顯現泉派大木的特色。

頂厝

全景鳥瞰式

戰功彪炳締造顯赫世族

霧峰林家的開台祖林石，在清代中葉從福建漳州渡海來到台灣定居。林石晚年由於林爽文事件而被小人陷害，受到牽累，遭官方捕殺，險被抄家，後第三世的林甲寅從大里杙（今台中大里）遷到阿罩霧（今台中霧峰）。第四世的林定邦和林奠國兩兄弟重起爐灶，經營家族事業，由於經營得宜，家業得以慢慢恢復。

林定邦的兒子林文察並且投入軍旅，組織台勇，參加清廷平定戴潮春事件及圍剿太平軍的軍事活動，由於他驍勇善戰，建立軍功，逐漸升至提督一職，成為清代台籍將領中繼王得祿之後，階級最高者之一。林文察的兒子林朝棟也在後來劉銘傳抗法保台之時擔任鎮守基隆的工作，並立下莫大的功勞，讓法軍侵台之舉無法得逞，此即有名的基隆獅球嶺之役。

戴潮春之役是霧峰林家擴充家業的一個重要轉機，當時幫助清廷圍剿叛軍的家族多在亂平之後得到朝廷的獎勵和褒揚，林氏在獲得清廷賞賜山林土地與專賣權之後成為鉅富，在台中霧峰建造當時全台規模最大的巨型宅第與園林。

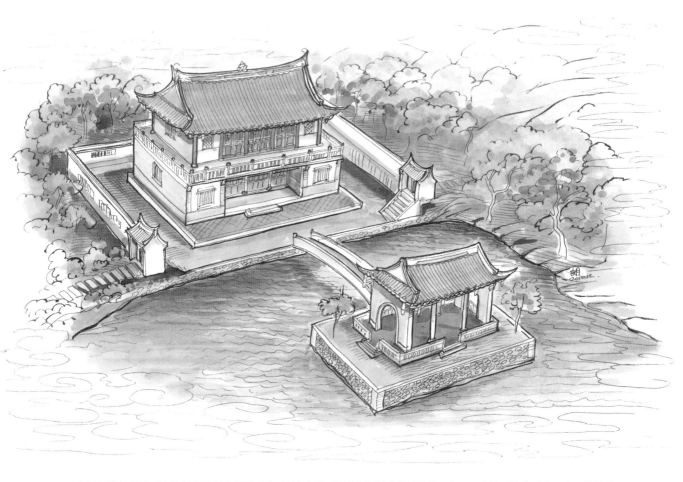

| 霧峰林家萊園五桂樓與飛觴醉月亭復原圖　日治時期五桂樓改為洋式的磚拱造，九二一大地震後的重建，也是依洋式建築予以修復。

豪門巨宅的縮影

霧峰林宅規模宏大，包括頂厝、下厝及萊園等古典建築，在台灣建築史上獨具規模，無出其右，論建築之精美，亦屬上乘之作，頂厝多出文士，例如林文欽中舉人、領導台灣文化協會的林獻堂；下厝多出武人，如林文察、林文明與林朝棟等。屬於林文察這一系的下厝部分，其中宮保第及大花廳兼具官衙與宴客廳的公共建築角色，所以氣派講究，花廳內的精美戲台更顯出豪門的豐厚財力及生活樣貌。

戲台平面近正方形，緊連在一座巨大的門廳之後。人們從左右兩旁圓洞門出入，而演員則自中央登木梯上舞台，台上有精雕細琢之太師屏，左右放「出將」與「入相」門。戲台上覆歇山頂，並有八角轉圓形的藻井，可收聚音效果。戲台後左右兩側為文武場，供伴奏樂師之用，樂師席高於舞台，可以清楚看到演員舉手投足之動作。前方左右為二層樓看棚，這是觀眾席位，可同時容納百人以上觀賞戲曲演出，這是台灣較罕見的一座有二層樓看棚的大戲台。

|1- 與戲台相連的三開間門廳,廳內有木梯可登上前台。|2- 門廳次間的圓洞門,可通往聆賞的觀眾席。|3- 戲台屋頂翼角如裙擺飛揚,增加了柔美感,下方細巧的木雕成為視覺焦點,這是福州式建築的特色。|4- 戲台頂上的藻井除了美觀,也有聲樂共鳴的效果。|5- 正廳面對戲台,是觀賞的最佳位置,二樓看棚則多由女眷使用。

馬興 陳益源 大厝

宅第

多護龍格局的官紳大宅，主體為七間包三間的罕見格局。

年代：一八四六（清道光二十六年）創建　地址：彰化縣秀水鄉馬興村益源巷 4 號

位於彰化平原稻田中的益源大厝是清代台灣鄉紳大宅第之典型，家族胼手胝足由商人、行伍出身逐漸晉身為士大夫階級，也是中部望族常見的發展歷程。馬興陳姓的開台祖陳武，白手起家，經營米和藥材營生，或一說販售檳榔，逐漸發達起來。今日陳宅尚保存且供奉代代相傳下來的一根紅扁擔，是老祖宗陳武扮演行腳商人到處販售的實證，先祖篳路藍縷的精神，由此傳承後代不墜。

馬興陳益源大厝的平面特色是獨一無二的，一般台灣傳統民宅的整體格局多為單純的四合院或者三合院，但陳益源宅卻是由兩個三合院構成前後兩進的平面，寬闊的院落中放置八座過水亭，而不是常見之簡易外觀的過水廊。中軸為敬祖與接待廳堂，左右長形護室為族人居所，平時為了方便出入，正面圍牆闢出五個門，雖有許多圍牆，但無狹隘之病，在大宅中縱橫行走，不受阻礙。整體空間組織主從分明，氣勢非凡。

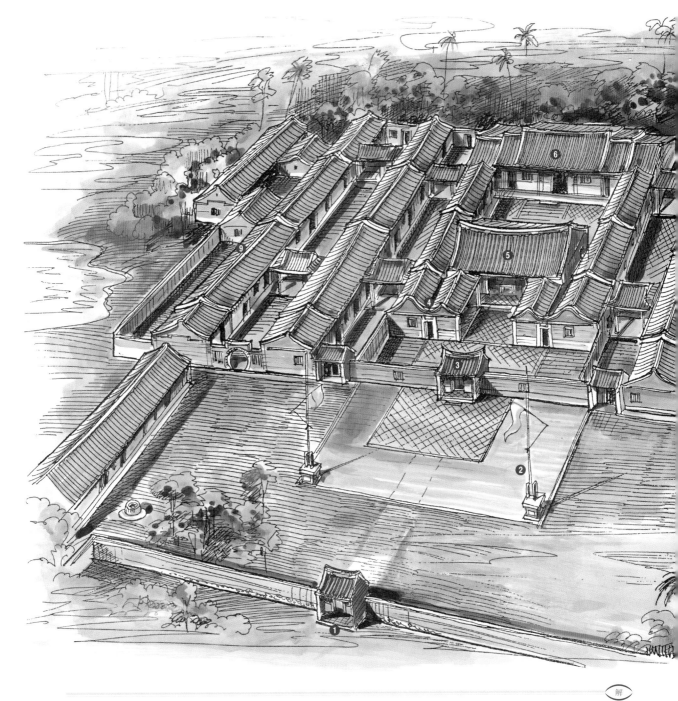

解

馬興陳益源大厝
全景鳥瞰透視圖

以鳥瞰構圖可窺見面寬達十五開間，進深有三落的巨大宅第之完整氣勢，它是台灣現存面寬最大的宅第，房間數量也最多，所有房間皆以廊道串連，成為一座複雜但有序的生活空間。正門前樹立一對象徵科舉及第的旗杆，訴說著家族輝煌的歷史。

1 外門樓

2 旗杆為中科舉的象徵。

3 具燕尾脊的內門樓。

4 山牆相連接稱為牽手規。

5 公媽廳（祖廳）

6 後落七間後堂，包住前落三開間的祖廳，形成七包三格局。

7 過水亭夾在護龍之間作為休息空間。

8 滿月門

9 外護龍

全景鳥瞰式

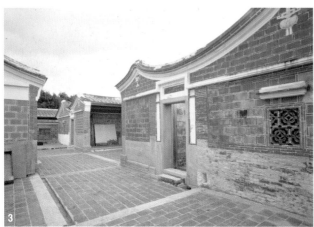

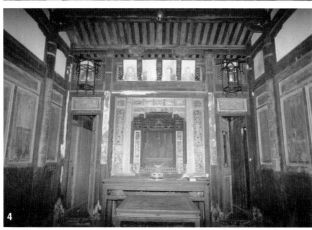

|1- 陳益源大厝具兩個門樓，外門樓造型樸實，內門樓因懸有「文魁」匾，採用燕尾脊。 |2- 按清代禮制，像陳益源大厝這種家族有中舉者的宅第前可設置一對旗杆座，以彰顯其身分地位。即台灣民間俗稱之「旗杆厝」。 |3- 進入門樓後的第一進院落可見內圈的小三合院，空間緊湊，相連的山牆曲線優美。 |4- 公媽廳內左右壁面以書畫裝飾，祖先龕位雕刻細膩，上懸掛四張著清裝的祖先畫像。

有序增長的大宅第

來自泉州同安的開台祖陳武經商有成，第二代因平定戰事有功，家族名望大增，於是於一八四六（清道光二十六年）由長子榮華主持創建益源大厝，後因族人中科舉，乃再於一八六〇（清咸豐十年）擴建，並在前院加建門樓，懸掛「文魁」匾，成為前後三落之格局。第三代到第四代之時，住宅規模持續擴大，增建了左右兩側護龍，最外面一排的護龍則是日治時期所增建，於是形成左右共計有八個護龍，如此開闊的正面在台灣傳統民宅中無一能出其右。

陳氏家族的人口逐漸增多、規模龐大，因此成立祭祀組織，家族共有陳益源、陳四裕、陳復源、源慶豐堂以及謝年豐堂等五個堂號。陳宅並設有私塾，延攬

| 1- 連繫正廳與護龍，或各護龍之間的過水亭，在狹長的側院中建成涼亭式，提供夏日納涼及作息之所，下可通水，上可遮雨。| 2- 外護龍間圍牆設滿月門，方便進出也維護居住的安全。

名士教育各房子弟，以求取功名。鹿港的文學家和書法家王蘭生以及王錫聘，就被禮聘為陳家的座上客。

三合院套三合院的罕見格局

陳益源宅的整體佈局呈現中軸對稱，以一個七開間的三合院包住一個較小的三開間三合院。小的三合院是用來祭祖的空間，即所謂的「公媽廳」，兩側的房間是家族大家長的起居處，而左右廂房的用途，據考證是作為停轎子用的轎廳。據說一邊擺放男主人外出代步的轎子，另一邊則是擺婦孺使用的轎子。

第二圈外面的大三合院，兩側廂房有接近二十個房間。最初這邊居住著陳榮華的眷屬和家族中其他老長輩。大家族在其全盛時期，護龍亦符合「一明二暗」、「光廳暗房」之要求設有廳，充當族人彼此交談、會客的地方，或許可以推知，雖是大家族閤族而居，但是其中的小家庭仍各有各的私密空間，而房間也各自有專屬進出的小門，可謂公私兼顧。

由於後代子孫數量龐大，家族中佣人和僕從的數量自然也多，在陳氏宅第後頭建有一些佣人的房間，而佃農、工匠和長工的房舍則分布於大宅前院，圍繞著陳宅四周，尊卑有序。

宅第

永靖 餘三館

融合閩南與粵東客家建築之宅第，堂前有軒，左右護龍各自有廳。

年代：一八八四（清光緒十年）創建　地址：彰化縣永靖鄉港西村中山路一段451巷2號

永靖餘三館為陳姓客籍墾戶之宅第，陳家祖籍為廣東潮州饒平客家人，清康熙末年移徙到台灣彰化平原後，得利於濁水溪和大甲溪的灌溉，適宜種植水稻，因而定居下來。當時到彰化定居的還有閩南人，其中漳州人佔多數，但卻與同為閩南的泉州人常因爭奪水源而發生械鬥。彰化處於閩客兩族的混居地帶，由於閩南人居多數，使得客家人平常接觸的語言多為閩南語，長時間下來，反而會有淡忘其母語的可能，永靖陳家就是一例。

餘三館坐落於平坦的彰化平原，地勢上缺乏明顯的高低起伏，因此陳氏便在宅第前挖池蓄水，並於後方植樹造林，營造出防禦性屏障。其方位不同於一般坐北朝南慣習，而是改採坐西朝東，當早晨太陽升起，陽光便會直接照射至廳堂空間，進而營造出「紫氣東來」及「朝迎旭日出，暮送夕陽歸」之意境，從風水學來看，可以視為祥瑞的象徵。建築仍然忠實地保存清代光緒年間原貌，它的木雕、彩繪、泥塑、剪黏及正廳供桌家具皆為初創時物，具很高的文物價值，為台灣名宅之一。

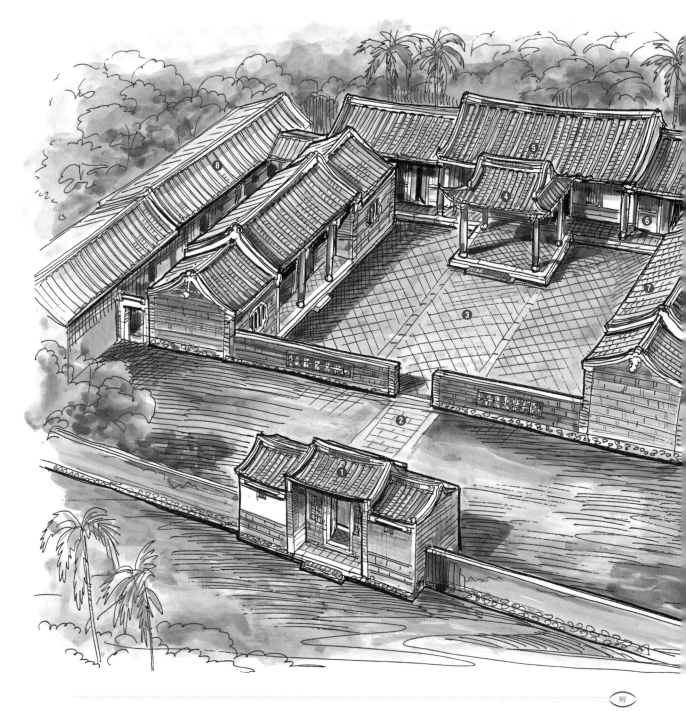

永靖餘三館
全景鳥瞰透視圖

本圖可見全景佈局，人們走進門樓之內，仍有一道圍牆阻隔，以別內外親疏。正廳前有歇山頂軒亭，有利於調適炎熱多雨的氣候。另外，左右護室本身為獨立建築，屋頂中高旁低，並留設前廊，整座三合院猶如三人對坐，充分展現儒家倫理空間之高低序位。

❶ 門樓為三開間，左右為守更者所用。

❷ 外院

❸ 內院

❹ 正堂前置軒亭，可收遮陽擋雨之效。

❺ 正堂

❻ 子孫巷

❼ 護龍屋頂中高旁低，明間設廳，形成三廳相向佈局。

❽ 外護龍比內護龍長。

全景鳥瞰式

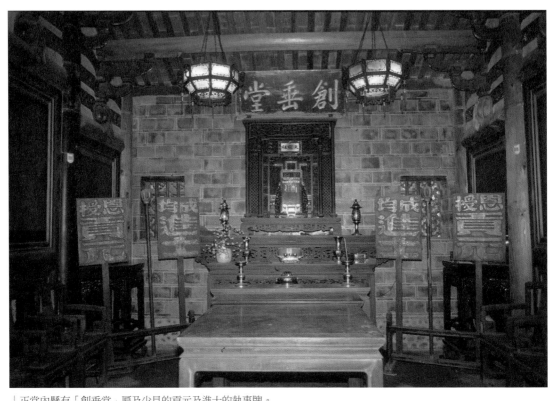

| 正堂內懸有「創垂堂」匾及少見的貢元及進士的執事牌。

大時代下的家族宿命

清同治年間，台灣發生漳州人戴潮春的抗清事件，彰化因為土地肥沃，人文薈萃，成為兵家必爭之地。陳家族長陳義芳在這一連串動亂中，對於穩定家族以及安撫地方局勢發揮一定作用，得到朝廷的犒賞。清同治年間陳有光由捐納獲得「貢元」榮銜，在父祖所留下來的基礎上，於一八八四（清光緒十年）將住宅予以擴建，取名「創垂堂」，成為今日所見的建築規模。所謂「創垂」之意，就是繼承父祖的福澤而予以發揚光大。

雖然清朝時陳家在穩定地方局勢中扮演重要角色，卻在台灣割讓給日本後，日軍南進途中遇到難以抉擇的處境。當時由能久親王北白川宮率領的日軍登陸之後，經數月和台灣義軍纏鬥，終於抵達彰化，但在八卦山區遇到頑強抵抗，日軍受了重創，而能久親王也受傷。於是日軍強迫陳家讓能久親王進駐休養，幾天之後繼續南進，最終延至台南傷重病亡。值得注意的是，陳宅正因這段機緣，在長達五十年的日治時期受到統治當局的庇護，得以維持全貌至今。

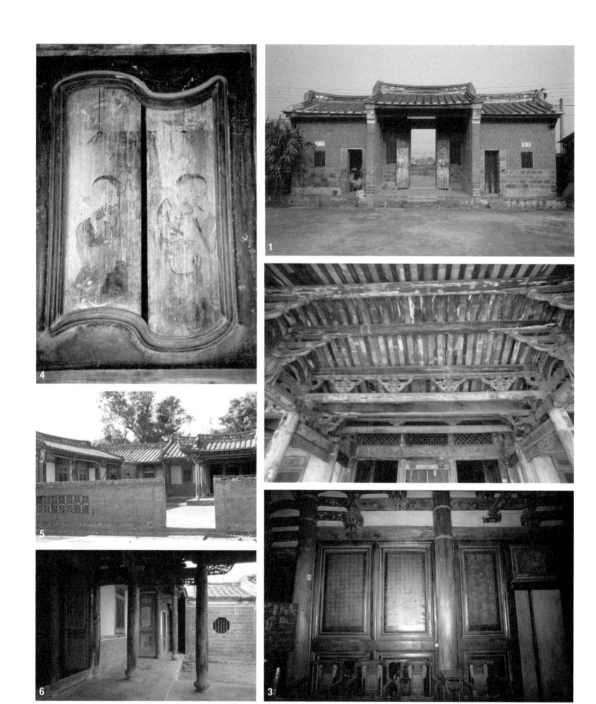

│1- 門樓面寬三開間，增添宅第的氣派。 │2- 軒亭棟架與正堂前步口相連，增加結構的穩固性，此處斗栱也極為精美。
│3- 正堂內的書畫及彩繪藝術水準極高。 │4- 窗扇上的仕女圖，不管是髮飾、服裝、姿態、神情等，表現細膩動人。 │5-
內庭為生活主要空間，正堂前帶軒，護龍中間設獨立的三開間，中是開敞明亮的廳堂，左右是保有私密性的幽暗房間，
一般稱為一明兩暗或光廳暗房。 │6- 正身前步口具有寬窄的變化，兩旁與護龍間，以幽暗的子孫巷相連。

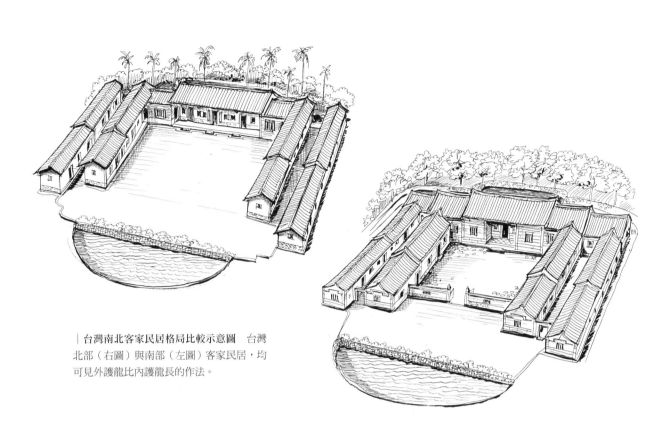

|台灣南北客家民居格局比較示意圖　台灣北部（右圖）與南部（左圖）客家民居，均可見外護龍比內護龍長的作法。

同時流露閩客的建築風采

餘三館是傳統三合院，但有許多特色值得一說。首先，它有獨立的三開間門樓，兩側設有房間，遇有騷動則安排壯丁住在裡頭，擔任看門和守衛的工作，牆壁也設防衛用的銃孔，在承平時期則多作為擺設農具和一般用具的貯藏室。另外，整座宅第有內外兩層的圍牆保護，這種雙重式圍牆的安排在台灣民宅中也算特別。宅第的內護龍以矮牆圍出正堂前的內庭，內護龍呈左右對稱，而且都設有「廳」，為「一明二暗」形式。一般台灣民宅，只有在正堂才設置獨立的廳，兩側廂房頂多只有左右對稱而已。

正堂前帶軒亭的作法亦為其顯著的特點，這座歇山式的軒亭由四根木柱支撐，木結構精良，具有調節空間微氣候的作用。值得注意的是，即使陳有光獲得功名，軒亭的屋脊仍為平實的形式。

餘三館外護龍則較內護龍長，一直伸展到外牆邊，形成外埕較內埕寬大許多。這種平面的來源，一說是來自粵東，二則謂來自彰化南部鹿港的閩南人。彰化員林以南濁水溪北岸平原地區原為客家人所開闢，但鹿港的閩南人進入這塊地區之後，客家人反而漸漸為閩南人所同化，其祖墳上所刻的祖籍饒平等廣東的地名可佐證。由於受閩南人同化的關係，宅第建築多少也受到閩南民宅的影響。

澎湖民居

正廳前建有一座亭子的作法，在台灣有明顯地域性，通常與因應氣候有關，除了中部的永靖餘三館，澎湖是最常看到此種配置的地區。

澎湖在台灣海峽中間，早在明代就有漳泉移民墾拓，主要是從事漁業，因此曾被取名為漁翁島。漁村的建築以寺廟與小型民居為多，因農產不盛，所以居民不須曬穀埕，平面緊湊，格局小巧的三合院成為澎湖民居的首選。澎湖典型的「正身帶左右護室」的民居，牆體多用硓𥑮石（珊瑚礁石），屋頂坡度較平緩，可有效防風，且正廳前常建有騎在左右護室牆上的亭子，特稱之為「搭亭」或「後亭」。

澎湖民居室內格局剖視圖（上） 掀開一半屋頂，可以清楚看到一廳六房的組合，其中護室局部作為廚房，牆壁開口下置水缸。另外廳前利用牆體凸出的小亭，具有遮擋烈日之作用，亭下為婦女作家事之所。

澎湖民居縱剖透視圖（下） 以縱剖方式剖開正身與搭亭的一半，可以看到俗稱「師公翹」的圍牆門樓，天井的戶外階梯、廚房水缸、搭亭、子孫巷與正廳等設施。搭亭屋頂無柱支撐，是架在護室牆上，用偶數樑架。而正廳用奇數樑架，陰陽並陳，剛柔並濟，反映民間習俗理念。值得注意的是澎湖風大，所以屋頂較低，坡度也較緩。雖然如此，牆壁的裝飾如花窗，彩畫仍很豐富。

縱平剖四分之一式

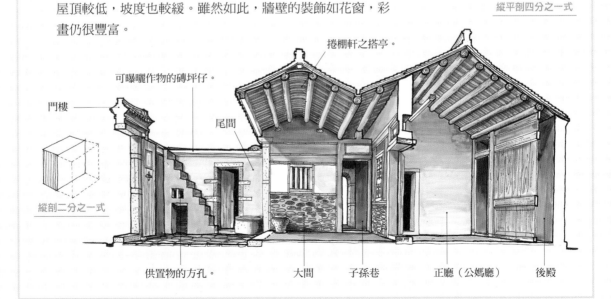

捲棚軒之搭亭。

可曝曬作物的磚坪仔。

門樓

尾間

縱剖二分之一式

供置物的方孔。　　大間　　子孫巷　　正廳（公媽廳）　　後殿

淡水鄞山寺

寺廟

閩西汀州客家移民所建佛寺，最完整保存清代道光初年原貌之古建築。

年代：一八二二（清道光二年）創建　地址：新北市淡水區鄧公路15號

鄞山寺供奉汀州移民守護神定光古佛，這是宋代高僧圓寂之後，轉變為佛的信仰。定光古佛原為北宋泉州同安之高僧，卻長期在福建汀州弘法，在世時因屢現神蹟，得鄉人敬重，以至閩西有許多信徒。九九七（宋太宗淳化八年）坐化涅槃後，汀州開始建寺供奉，於是後世在汀人移民地區亦可見定光寺，如台灣的彰化與淡水。

與台灣各地的閩南人寺廟相比，鄞山寺由於信徒相對少，香火不盛，寺廟大動土木翻修機會較少，反而保存少數移民的原創味道，殊為難得，是台灣寺廟史上價值極高的作品。觀其正殿棟架所用通樑肥碩，瓜筒造型飽滿，呈現著閩西之風格；神龕內供奉的定光古佛像除頭部外，身體為竹編，被稱為軟身佛，全台罕見。

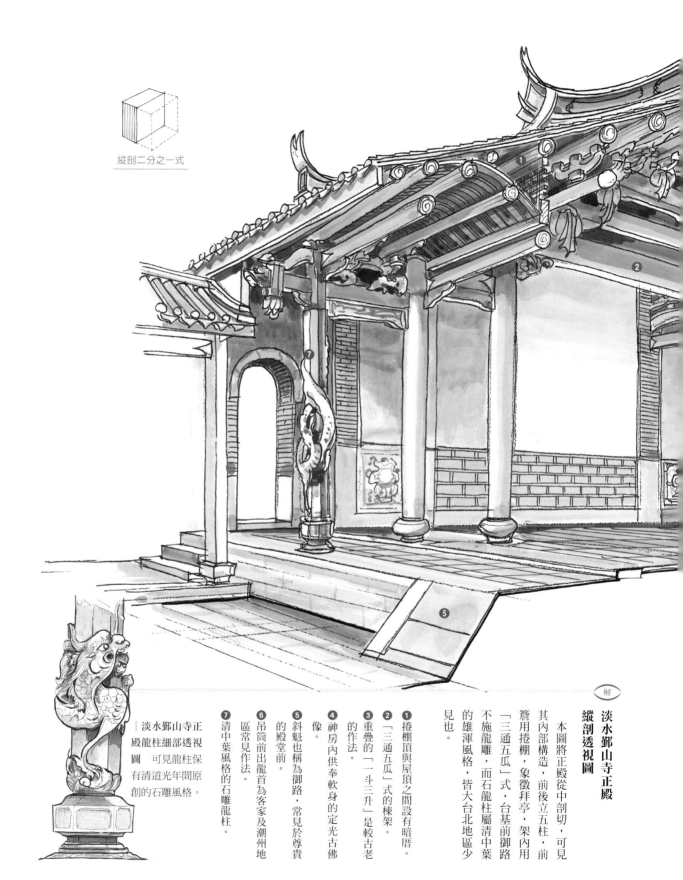

縱剖二分之一式

｜淡水鄞山寺正殿龍柱細部透視圖　可見龍柱保有清道光年間原創的石雕風格。

⑦ 清中葉風格的石雕龍柱。

⑥ 吊筒前出龍首為客家及潮州地區常見作法。

⑤ 斜魁也稱為御路，常見於尊貴的殿堂前。

④ 神房內供奉軟身的定光古佛像。

③ 重疊的「一斗三升」是較古老的作法。

② 「三通五瓜」式的棟架。

① 捲棚頂與屋頂之間設有暗厝。

解 淡水鄞山寺正殿
縱剖透視圖

本圖將正殿從中剖切，可見其內部構造，前後立五柱，前簷用捲棚，象徵拜亭，架內用「三通五瓜」式，台基前御路不施龍雕，而石龍柱屬清中葉的雄渾風格，皆大台北地區少見也。

從高處拍攝鄞山寺，可見二殿二廊二橫屋的建築格局，形制方正嚴謹。

專屬汀州人的定光古佛寺

福建汀州的客家人移民台灣的人數較少，但是台北盆地及淡水河流域在清代仍有一些汀州府永定縣人進入墾拓，他們建造了五股西雲寺及淡水鄞山寺，這些建築具有少數移民建築的特色。

淡水鄞山寺之寺名，來自於閩西長汀與上杭的鄞江。汀州永定人出入常依靠鄞江，其下游匯入韓江，可以自潮汕出海。淡水作為台灣北部港口，汀州人出入台北亦自淡水上岸，故在一八二二（清道光二年）張鳴崗在淡水倡建鄞山寺，帶來了家鄉定光古佛的信仰，並有羅姓兄弟捐地，今天寺中供桌仍可見張鳴崗父親張英才捐獻之落款。鄞山寺前殿石柱有道光三年（即一八二三年）的落款，但正殿卻出現道光二十三年（即一八四三年）落款之石柱，可證初建後不久曾有修葺。

閩西移民建築的特色

鄞山寺位於淡水東郊，背山面溪，其佈局為「二殿二廊雙橫屋」，前有半月池為鏡，後有弧形化胎，並以山為屏，反映風水理論格局，顯露出客家地區建築特色，而前殿與正殿棟架用料飽滿，均具閩西風格。值得注意的是，

| 淡水鄞山寺瓜筒構造分析圖
通樑壯碩、瓜筒飽滿，上置瓜頭串及斗栱，為鄞山寺木棟架的特色。

| 鄞山寺前殿及正殿的屋脊燕尾起翹曲線非常優美，建築的尊卑之分，使正殿高出左右橫屋甚多。

大部分石材呈青灰色澤，部分可能來自福建，但也有採用淡水附近安山岩，反映十九世紀初葉建材逐漸本土化之現象。

進入前殿步口廊，左右即見龍虎堵的降龍與伏虎禪師泥塑，事先預告了鄞山寺是主祀定光佛的寺廟。正殿所供奉的定光古佛為宋朝高僧崇拜風俗影響下的民間信仰，神像不像印度佛，而是得道高僧圓寂後轉化成佛，故面容酷似一般百姓，極為親切，為了渡海護駕方便，採用竹編身體的「軟身」作法，使重量減輕。

| 淡水鄞山寺前殿石構造分解圖
可見抱鼓石後尾承托石門柱。

| 淡水鄞山寺柱礎構造圖
覆蓮式的礎石較少見。

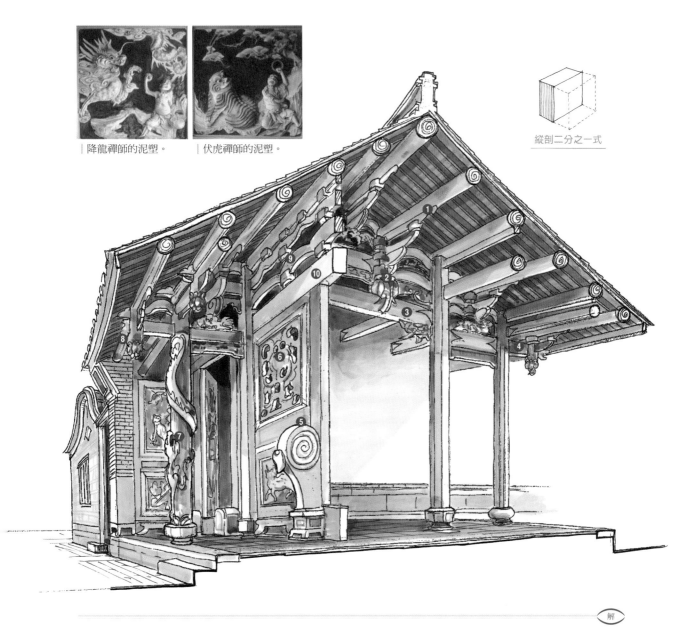

|降龍禪師的泥塑。　|伏虎禪師的泥塑。

縱剖二分之一式

解

淡水鄞山寺前殿
縱剖透視圖

鄞山寺距今近二百年前創建，仍然保存清道光初年的建築原貌。它的石構與木構雕飾適度，既不會太花俏，也不會太簡單，反映了清代中期台灣廟宇建築藝術的審美標準。本圖為前殿剖視，可見樸拙的抱鼓石與蟠龍柱，正面蟠龍團爐石窗也較渾厚粗獷，處處表現出汀州移民來台墾拓篳路藍縷的特質。步口廊的龍虎垛出現降龍與伏虎禪師浮塑，似為影射定光古佛為民除害神蹟，栩栩如生，為難得之傑作。

❶ 雞舌栱

❷ 造型渾圓的趐瓜筒，又稱為金瓜筒。

❸ 台灣匠師稱為「二通三瓜」式棟架。

❹ 步口通樑伸出吊筒外並雕琢龍頭為汀洲風格。

❺ 螺紋抱鼓石

❻ 蟠龍團爐石窗

❼ 道光時期的龍柱，雕琢精煉。

❽ 豎材，可封閉吊筒外側的卯口。

❾ 排樓連栱

❿ 石門楣

北埔慈天宮

　　北埔慈天宮與淡水鄞山寺同為客家族群主導興建的寺廟，且格局相同，兩者可互為比較。

　　北埔位於新竹東部山區，清道光年間客家人與閩南人倡組「金廣福」墾號，有組織地進入山區，逐漸與原住民泰雅族發生衝突。北埔出現主祀觀音菩薩的寺廟，配祀媽祖、五穀先帝、文昌帝君、三山國王、三官大帝、註生娘娘與福德正神等神明，反映出移民的組成與他們迫切的心靈慰藉。

　　慈天宮背山面街，是北埔最主要的守護廟宇。採用兩殿兩廊雙橫屋的格局，依山坡而建，後殿背後有弧形化胎，前殿面寬五開間。因位於內山，多就地取材，運用山裡樟木與黃色砂岩建造。其中前殿石雕龍柱的龍首在上，尾在下，為它處所罕見。正殿則有二十四孝石雕柱，人物姿態生動，亦具較高藝術價值。

　　北埔慈天宮構造名稱示意圖　採縱剖透視構圖，可見地勢步步升高，燕尾朝天昂揚之美。

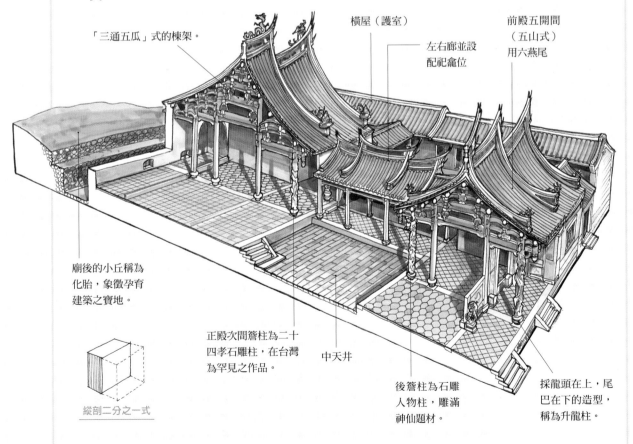

「三通五瓜」式的棟架。

橫屋（護室）

左右廊並設
配祀龕位

前殿五開間
（五山式）
用六燕尾

廟後的小丘稱為
化胎，象徵孕育
建築之寶地。

縱剖二分之一式

正殿次間簷柱為二
十四孝石雕柱，在台灣
為罕見之作品。

中天井

後簷柱為石雕
人物柱，雕滿
神仙題材。

採龍頭在上，尾
巴在下的造型，
稱為升龍柱。

大龍峒保安宮

年代：一八○五（清嘉慶十年）修建　地址：台北市大同區哈密街61號

台北最著名的對場作廟宇，左右分別出自名匠師之手，形成雕刻差異較明顯的建築。

保安宮主要供奉保生大帝吳夲，俗稱大道公或吳真人。據傳吳夲是北宋人，出生閩南漳泉交界處，四處學醫後返回故里懸壺濟世，因醫術高明，被鄉人尊為醫神。明代被封為保生大帝後，原屬同安一地的民間崇拜，逐漸盛行於閩南地區。台灣開拓時期，閩南移民生存不易，水土不服乃尋常事，為了祈福求安，自然地引進保生大帝的信仰，全台各地若名為保安宮、慈濟宮或大道公廟者均為之，不過若論建築價值卻以台北大龍峒保安宮為首。

大龍峒保安宮在清代即是同安人所建的大廟，經過歷年的修築增改建，形成佈局宏偉，面寬十一間、進深三殿及左右鐘鼓樓的格局，為三殿式大廟之典範。一九一七（日治大正六年）大修時，採左右對場改築，東邊為陳應彬，西邊為郭塔主持大木工程，為台灣著名的對場寺廟，雕刻各顯神通，精緻異常。此次修繕前殿將上簷屋角略縮短，但主體棟架不變，改以歇山重簷假四垂頂，是近代台灣寺廟最高級的作法。

| 大龍峒保安宮全景鳥瞰圖　從牌樓至後殿，保安宮形制完整而嚴謹。

大龍峒保安宮前殿
縱剖透視圖

本圖的剖透法，可以清楚看到前殿的重簷歇山式假四垂屋頂之構造。

前步口為三架，屬陽，下簷佔一架，上簷佔二架，人們在石獅前可同時看到上下簷。後步口為偶數桁木的捲棚軒，屬陰。陰陽相濟，保安宮在建築上暗示出道教之精義。

❶ 架內採用「二通三瓜」式棟架，瓜筒奇大無比，斗栱全用螭龍形，曲線豐富。

❷ 瓜筒上疊五斗，為升庵式斗栱才有的作法。

❸ 巨大的「趖瓜筒」為全台罕見之例。

❹ 大通樑

❺ 為強化構造，在大通樑之下加一根輔助通樑。

❻ 看架斗栱從排樓伸出，逐層升高，直到頂住桁木。

❼ 後步口用捲棚，上方出現「暗厝」，為光線未達之夾層。

❽ 水車堵為充滿交趾陶裝飾的水平帶。

❾ 石獅

❿ 石籃吊筒

⓫ 花籃柱

⓬ 上簷轉角柱落在獅座之上，前步口兩隻獅座不在同一根樑上，確屬少見。

⓭ 水車堵

⓮ 前步口為尖頂，上方暗厝較小，後面暗厝較大。

縱剖二分之一式

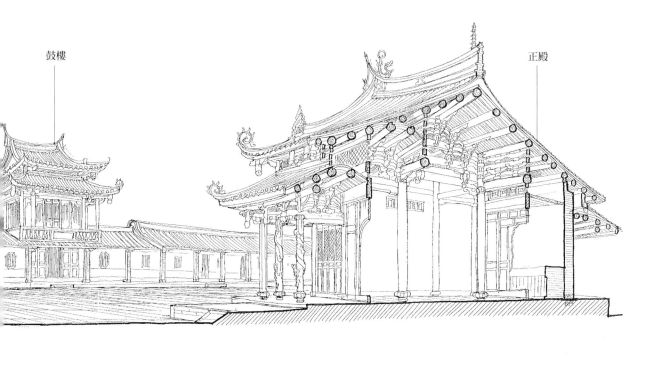

鼓樓　　　　　　　　　　　　　　　　　　　　正殿

歷次修繕成就的建築藝術殿堂

大龍峒保安宮最初由福建同安籍居民從福建廈門白礁鄉分靈來台，可能清乾隆年間已有一定規模，但於一八○五（清嘉慶十年）大肆修建，成為具有前殿、正殿及後殿，三殿式的宏偉佈局。至一九一七（日治大正六年）進行大修，大木由名匠陳應彬與大稻埕的郭塔對場興修，左右兩邊雕刻相異，傳頌為匠界盛事。

為復其舊觀，一九六七（民國五十六年）再次加以修繕。一九七三年台南名匠潘麗水為正殿所繪之壁畫作品，構圖嚴謹，用色華麗又不失典雅，具有洗練流暢的筆觸，可視為潘氏重要代表作。近年保安宮又進行修繕，其修工嚴謹，材料講究，達到很高的藝術水準，並於二○○三年得到聯合國教科文組織（UNESCO）「亞太地區文物古蹟保護獎」之肯定。

名匠競技之傳統寺廟

大龍峒保安宮同時擁有清代中期嘉慶年間與日治大正初年建築特色，處處可見各類的匠師巧藝。前殿面寬十一間，分成三個部分，中央「六路」為所謂三川殿，設三門及二個八角石窗，這裡還有清嘉慶年間的石龍柱。兩翼各有三開間，稱之為「龍虎門」，屋頂各自獨立，形成非常高低起伏的組合式屋頂。進入殿內抬頭一看，壽樑上整排的出挑斗栱，從中一分為二，左右各展各的巧藝。

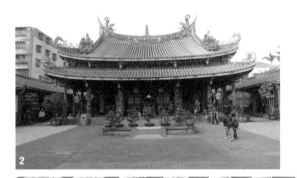

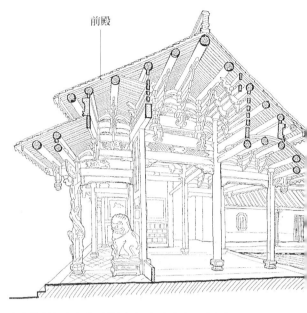

前殿

│大龍峒保安宮全區縱剖圖　保安宮各殿高低錯落、尊卑有序，格局恢宏、莊嚴華麗，堪稱台灣大廟之典範。

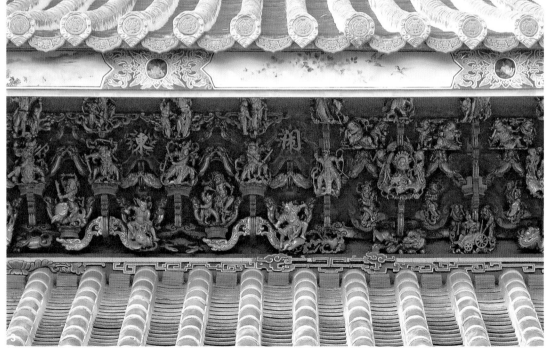

│1- 前殿架內與前後步口進深差距不大，顯得棟架特別的飽滿緊湊。│2- 大殿走馬廊出簷較深，連帶的使屋頂翼角起翹拉高，彷彿鳥的雙翼就要展翅高飛。│3- 正殿上簷下的網目斗栱，因是「對場」之作，左右大不相同，各顯神通、各異其趣，的確很吸引人。

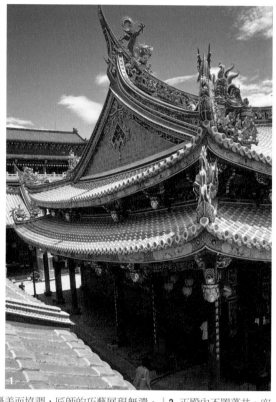

| 1- 正殿上下重簷及戧脊、規帶、燕尾等,線條繁複,但卻優美而協調,匠師的巧藝展現無遺。 | 2- 正殿內不置藻井,空間反而更顯高敞莊嚴。

鐘鼓樓具比例優美的歇山重簷頂,分別為陳應彬及郭塔所建,雖平面均為四角形,但柱位不同,內部雖都是六架捲棚,不過斗栱、吊筒配置及雕刻細部皆相異,若要一較高下,彬司的設計細膩與繁複度似更勝一籌。這種對場的鐘鼓樓作品,可謂台灣孤例。

保安宮正殿體積高大,台基高度顯得過低,不過屋頂的曲線較前殿彎曲甚多,屋簷翼角起翹也較高,使龐大的正殿顯得較為靈巧。從外觀上看,正殿為重簷歇山,四平八穩,左右對稱,但仔細觀察發現左右仍有差異。易言之,當一九一七年大木匠師對場大修時,陶匠師洪坤福與陳豆生亦採對場之作,對日後的外觀產生了很有趣的影響。我們在上簷的網目斗栱上看到郭塔雕上「假獅破真獅」字眼,較勁意味濃厚。

正殿形制嚴謹,因為它使用三十六柱,殿身之內用十六柱,走馬廊用二十根柱,屬於最高級的殿堂之一。現存最古老的台南孔廟大成殿,用十六柱,四面無走廊,其次為彰化孔廟大成殿,用三十六柱,四面無走廊。保安宮正殿在年代上排名僅次於這兩座清初大成殿,在台灣建築史上佔有重要價值自不可言喻。

大龍峒保安宮正殿
縱剖透視圖

保安宮正殿是台灣現存的清代歇山重簷大殿中，形制嚴謹且造型厚重之典範。面寬五間，近深亦五間，內部空間非常高敞，四周環以迴廊，四面走馬廊，宋代稱為「副階周匝」。它也使用三十六柱，與彰化孔廟大成殿及稍後的鹿港龍山寺大殿用柱之制相同。

其屋架從外觀上讓人以為只是一座標準的十三架屋架，但進入殿內才發現它在架內又置一座捲棚，因此如果從步口走進去，可以感覺二次捲棚逐步升高，由低而高的漸進式變化。另外，室內加捲棚也有鞏固力學之作用，在此，我們不由得由衷佩服古代的匠師。大殿架內使用三通五瓜，用料亦超乎一般寺廟，至為碩大。它雖然沒有花俏的藻井，但以渾厚雄健的瓜筒來展現其木結構之力學美感，亦是一絕。這些精彩絕倫的設計，都一一呈現在本圖之中。

縱剖二分之一式

❶「三通五瓜」式的棟架。

❷後排樓斗栱，宋《營造法式》稱為「襻間」，其作用可強化屋架之剛性，使不致搖動。

❸神房之天花板，可遮擋屋頂樑木。

❹暗厝。

❺下簷也稱為下山，簷下迴廊即宋《營造法式》所稱之副階周匝。

❻四點金柱，為殿內主要四根大柱。

❼一九一七年重修時之龍柱。

❽清代初建時之龍柱。

❾柱頭斗栱雕成蓮花形，為殿內最古之龍柱。

❿網目斗栱左右不同，為對場之結果。

⓫上下簷之間設暗厝。

⓬在殿身內部又出現捲棚暗厝，為極罕見作法。

台北孔廟

年代：一九二七（日治昭和二年）興建　地址：台北市大同區大龍街275號

台灣最後一座傳統木構造的孔廟，大成殿有精美藻井，上簷出斜栱為台灣較罕見。

孔廟是象徵儒家文化的官式建築，宋時已開始出現在官府統治之處，至明清發展成熟，幾乎縣城及府城均會興建，且常見其旁配置學校，成為廟學合一的格局。明鄭時創設的台南孔廟，為台灣此類禮制建築之始，清代則是孔廟興建的高峰。清光緒年間隨著台北府城的建置，台北孔廟在大南門內完竣，可惜日治時期荒廢並遭拆除，對於台北士紳而言，這是無法容忍的恥辱，終於在昭和年間集眾人之力，在大龍峒地區興建了這台灣最後一座傳統形式的木構孔廟。

台北孔廟擁有許多特色，例如欞星門採重簷式屋頂，並有一對石雕龍柱護衛。大成殿前丹墀台只設御路，不設石階。大成殿內有精美的藻井，這些在台南孔廟、彰化孔廟或新竹孔廟是看不到的。還有照壁上的「萬仞宮牆」四字為孔子第七十七代孫孔德成所題，亦屬台北孔廟珍貴的文化資產。

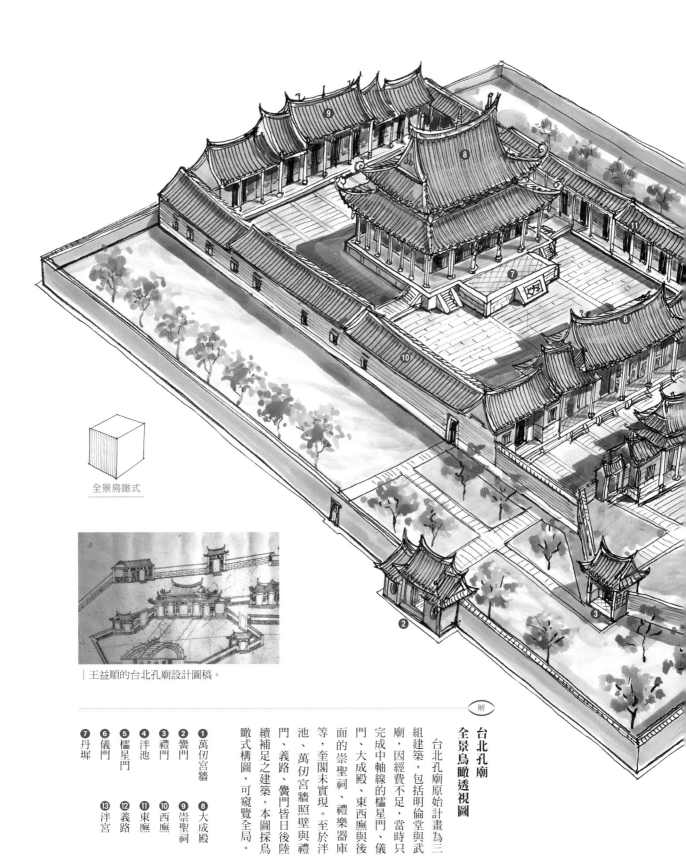

全景鳥瞰式

王益順的台北孔廟設計圖稿。

解

台北孔廟
全景鳥瞰透視圖

台北孔廟原始計畫為三組建築，包括明倫堂與武廟，因經費不足，當時只完成中軸線的櫺星門、儀門、大成殿、東西廡與後面的崇聖祠、禮樂器庫等，奎閣未實現。至於泮池、萬仞宮牆照壁與禮門、義路、黌門皆日後陸續補足之建築。本圖採鳥瞰式構圖，可窺覽全局。

① 萬仞宮牆
② 黌門
③ 禮門
④ 泮池
⑤ 櫺星門
⑥ 儀門
⑦ 丹墀

⑧ 大成殿
⑨ 崇聖祠
⑩ 西廡
⑪ 東廡
⑫ 義路
⑬ 泮宮

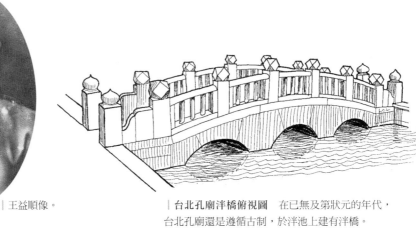

王益順像。

台北孔廟泮橋俯視圖　在已無及第狀元的年代，台北孔廟還是遵循古制，於泮池上建有泮橋。

名匠王益順設計，陳應彬派下協力完成

一九二五（日治大正十四年）前後，台北市敬聖士紳發起新建孔子廟，有別於清代官建儒學，幸顯榮與地方士紳倡議捐款，而大龍峒陳培根響應捐地，因而孔廟選址於大龍峒，位於保安宮左前畔。當時王益順剛完成艋舺龍山寺，受幸顯榮之邀設計孔廟，一九二七（日治昭和二年）底開工。一九二九年大成殿竣工，又繼續建造儀門。

此時王益順回到廈門建造南普陀寺大悲殿，這是一座八角形的殿堂，造型頗為特殊。

就在孔廟施工時，王益順病逝廈門，溪底派的匠人頓失龍頭，孔廟的儀門又緊鑼密鼓，如同箭在弦上。這時主事者商請陳應彬出面支援，彬司乃派次子陳己元赴孔廟幫忙，承建儀門及櫺星門。其中儀門採取左右對場，由陳己元負責西邊，溪底木匠負責東邊，現今若仔細觀察，可見左右的斗栱造型差異甚明顯。

別出心裁的孔廟建築

台北孔廟的設計者泉州溪底派大木匠師王益順賦予此建築作品許多創新的作法，如櫺星門不作牌樓式，反而是一座進深三間的殿宇，正面全用磚石構造；它的角樑搭在門楣之上，並無柱子承接後尾，屬於變通的技術。

大成殿的特色在於平面約近正方形，立在石造台基上，殿宇面寬五間，通寬約近二十公尺，進深六間，通深約近十八公尺，共用柱四十二根，殿內中央安置八角藻井，共有二十四組斗栱集向中心。旁邊的天花板為罕見架在木欄杆之上的斜櫺式。另外，上簷使用台灣極罕見的「斜栱」，自柱頭以四十五度方向出挑，並以橫栱連結左右，成為共構，這是極高明的技巧。

較奇異的是上簷翼角的吊筒居然不作懸空，係直接落

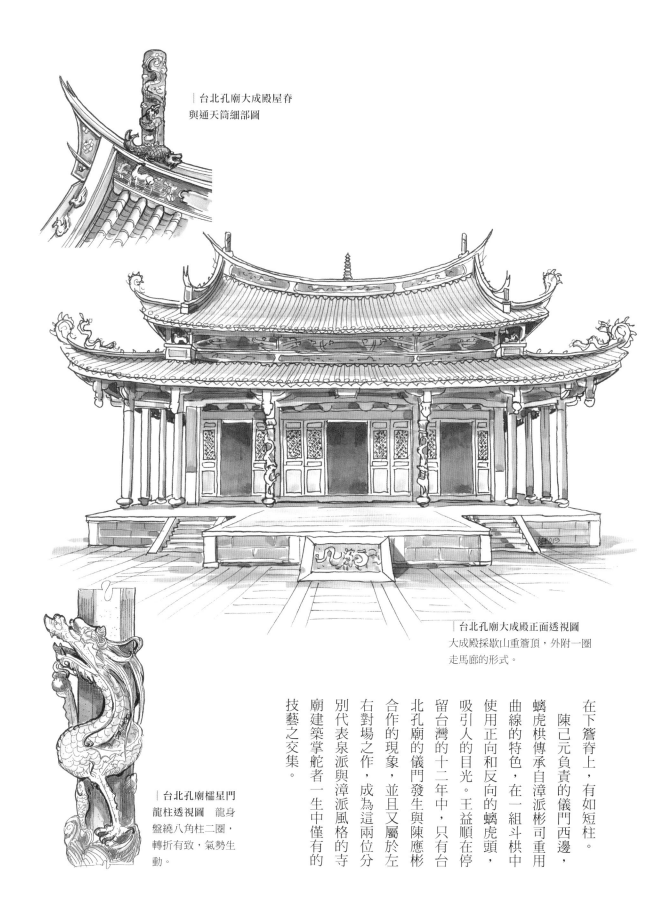

台北孔廟大成殿屋脊
與通天筒細部圖

台北孔廟大成殿正面透視圖
大成殿採歇山重簷頂，外附一圈
走馬廊的形式。

台北孔廟欞星門
龍柱透視圖　龍身
盤繞八角柱二圈，
轉折有致，氣勢生
動。

在下簷脊上，有如短柱。

陳己元負責的儀門西邊，
螭虎栱傳承自漳派彬司重用
曲線的特色，在一組斗栱中
使用正向和反向的螭虎頭，
吸引人的目光。王益順在停
留台灣的十二年中，只有台
北孔廟的儀門發生與陳應彬
合作的現象，並且又屬於左
右對場之作，成為這兩位分
別代表泉派與漳派風格的寺
廟建築掌舵者一生中僅有的
技藝之交集。

台北孔廟大成殿 解構式剖面透視圖

這是泉州溪底派大木匠師王益順親自完成的巨大建築，本圖可見大成殿展現了多種古建築構造之特色，值得我們細加欣賞。它的殿內四根金柱並非正方形分布，用樑上斗栱出挑略作調整才能框成正方形，從正方井每邊出二支斗栱逐漸升高，才能構成正八角藻井。前後設斜檣天花與平頂天花，前者升高，並圍以一圈欄杆，有如閣樓的樓井，實際上有利於屋頂之通風透氣，在傳統建築中是極具獨創性的作法。

大成殿外廊採用四架捲棚頂，前面的棟架繁複，立有白菜柱頭龍柱一對，這是受西方柱式影響的時代產物。除了正面裝木作格扇外，其餘三面悉為高大磚牆，牆頂圍以水車垛，佈滿交趾陶裝飾，述說著古老的聖賢故事，雖為文廟，但其精美作工可媲美道廟的藝術水準。

① 中脊桁

② 藻井（結網）最上方的頂心明鏡板。

③ 在孔子牌位上方用平頂天花。

④ 花罩

⑤ 石龍柱

⑥ 白菜柱頭

⑦ 獅座

⑧ 捲棚（彎桷）

⑨ 暗厝位於捲棚之上，無法見到。

⑩ 斜檣天花留出許多空隙可以透氣。

⑪ 計心斗栱出橫栱，承托天花。

⑫ 草架為藻井或天花板之上不外露的棟架。

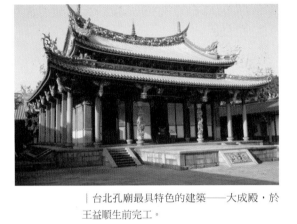

台北孔廟最具特色的建築——大成殿，於王益順生前完工。

大成殿內的八角藻井，與同為王益順設計的艋舺龍山寺大殿截然不同。

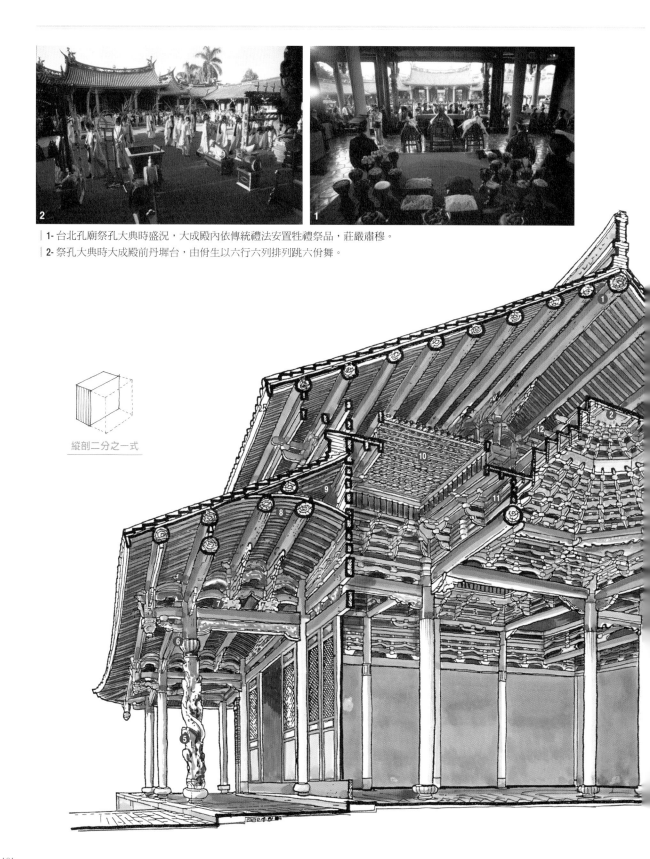

| 1- 台北孔廟祭孔大典時盛況，大成殿內依傳統禮法安置牲禮祭品，莊嚴肅穆。
| 2- 祭孔大典時大成殿前丹墀台，由佾生以六行六列排列跳六佾舞。

縱剖二分之一式

陳德星堂

台灣漳派名匠陳應彬繼北港朝天宮之後所改建的陳氏家廟。

年代：一九一二（日治大正元年）重建　地址：台北市大同區寧夏路27號

傳統社會中，興旺的大家族多會興建祠堂，具有告慰祖先、傳承家訓、維繫族人及彰顯家族社會地位等多種功能。陳氏乃台北地區之大姓，發展歷史久遠，大龍峒舉人陳維英地位顯赫，於清光緒年間登高一呼倡議興建陳氏家廟，並依傳統以「德星」為堂號。

當時，陳德星堂原興建於台北府城內，正殿為台灣所知年代較早的左右對場造。後因日人治台後，欲在其址建總督府，所以被迫遷建至大稻埕重建，重建後的佈局屬於「兩殿兩廊雙護室」之形式，面寬七開間，出自著名大木匠師陳應彬之設計督造。建築左右對稱，大門設於宗祠之東南角，為台灣中型寺廟宗祠典型之平面配置。

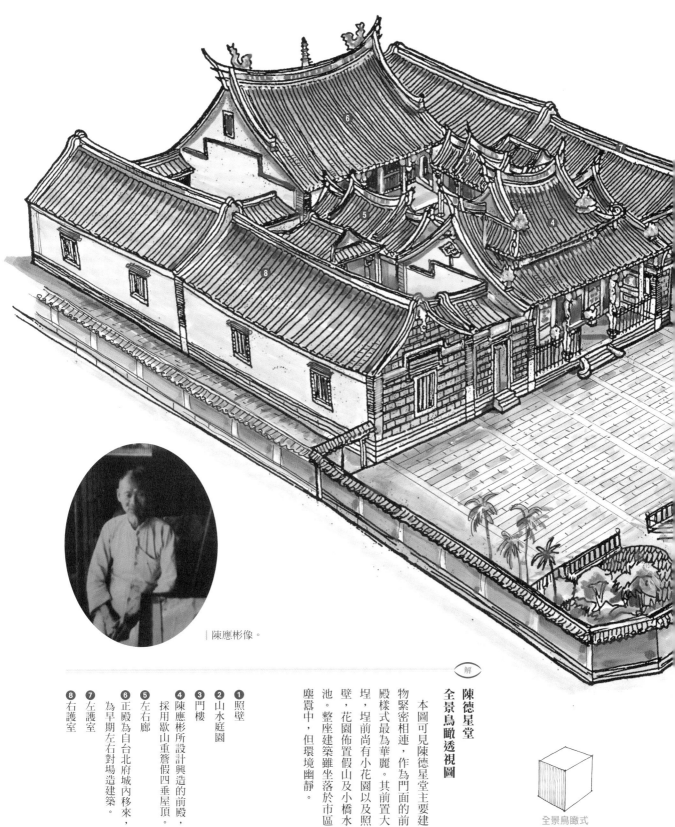

全景鳥瞰式

｜陳應彬像。

陳德星堂
全景鳥瞰透視圖

本圖可見陳德星堂主要建築物緊密相連，作為門面的前殿樣式最為華麗。其前置大埕，埕前尚有小花園以及照壁，花園佈置假山及小橋水池。整座建築雖坐落於市區塵囂中，但環境幽靜。

1. 照壁
2. 山水庭園
3. 門樓
4. 陳應彬所設計興造的前殿，採用歇山重簷假四垂屋頂。
5. 左右廊
6. 正殿為自台北府城內移來，為早期左右對場造建築。
7. 左護室
8. 右護室

陳德星堂前殿假四垂屋頂
掀頂解構式剖視圖

寺廟屋頂的形式從簡單轉變為複雜，增加許多裝飾物，提高天際線上下起伏之變化，乃台灣寺廟建築發展史的規律。至十九世紀末，由於廟宇前殿是人們靠近時第一眼的印象，所以匠師在設計上著力更多，屋頂的複雜度更大。

本圖掀開前殿的全部瓦頂，可以清楚呈現所有木構件。「假四垂」是將一個歇山式構造騎在硬山式屋頂上，構造非常複雜，上簷角柱與下簷柱並不對齊，反而是落在獅座上，而側坡前後不貫通，如此可造成十五脊屋頂。

如意剖式

❶ 明間中脊樑
❷ 次間中脊樑
❸ 角樑
❹ 瓶形斗支撐角樑頭。
❺ 串角吊筒

❻ 騎樑柱支撐角樑及翼角飛簷之重量。
❼ 上簷角柱落在下簷步口通樑獅座之上。

❽ 瓶形斗
❾ 簷口桁也稱為「箭口楹」。
❿ 桷木架在次間桁木之上。
⓫ 次間中樑插入明間瓜筒背後。
⓬ 上簷背面可不施雕。
⓭ 明間正脊

由台北城內遷至城外

陳德星堂在一八九二（清光緒十八年）初建於台北府城內時，為三殿式平面，除了前殿、正殿外，尚有後殿。由於沒有詳細的地圖或照片保存下來，我們無法探知原本三殿式佈局的形態，但現在正殿後院仍保留部分的石材，據傳即為後殿的原始石材。

後因祠堂位在城中心處，日人徵用其舊址，換以現址的陸軍用地，陳德星堂只好被迫遷建，於壬子年，即一九一二年（日治大正元年）由台灣名匠漳州派大木匠師陳應彬（彬司）設計承建。他所設計的前殿，繼承北港朝天宮式的重簷假四垂屋頂形式，之石柱為台灣首見，而一柱雙龍影響後來許多廟宇。

陳德星堂前殿 縱剖透視圖

陳德星堂前殿是著名匠師陳應彬繼北港朝天宮之後所建，其棟架及屋頂形式與朝天宮相似。本圖將前殿縱切，以一消點透視繪成，特色一覽無遺。架內用「二通三瓜」式，上簷角柱落在「步口通樑」的獅座之上，匠界認為此模式較軟，具備抗震力。站在步口石獅處抬頭看，可同時看到下簷與上簷，這是彬司派假四垂屋頂的明顯特徵。

| 陳德星堂前殿華麗精彩，是漳派名匠陳應彬代表作之一。

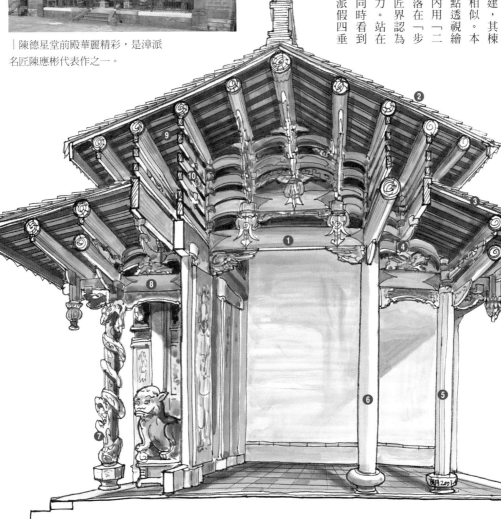

① 架內採用「二通三瓜」棟架，以便形成重簷式屋頂。

② 假四垂上簷

③ 下簷

④ 上簷轉角柱落在獅座之上。

⑤ 後簷柱

⑥ 後金柱

⑦ 一柱雙龍石柱為台灣最早之實例。

⑧ 步口通樑

⑨ 前後步口上簷與下簷之間不置暗厝，對通風採光較有利。

⑩ 排樓五彎連栱

縱剖二分之一式

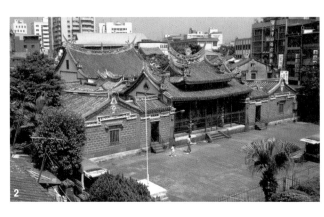

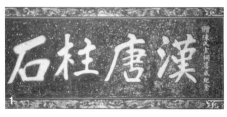

1- 正殿內高懸「漢唐柱石」匾，為日治時期台灣總督佐久間左馬太所書。

2- 陳德星堂殿、廊及護室緊湊相連，正殿後種有大樹，目前為幼稚園之兒童遊樂運動場。

殿、廊及護室緊湊相連

陳德星堂的方位經實地測量，為坐東北朝西南，其方位應可能與在城內時相同或相近。平面配置有兩殿，即前殿（三川殿）及正殿，左右兩廊及左右護室，比原始格局少了後殿，推測可能與交換的土地面積不足或經費有限相關。

前殿面寬三開間，進深三間，前面留出步口廊。正殿面寬亦為三開間，進深五開間，前面設捲棚頂步口廊，後面容納巨大的神龕，最值得注意的是背牆闢中門，可自正殿後院進入。推測在台北城內時，正殿左右小港間應無神龕，可以經由背面中門進入後院及後殿。自從遷建至現址後，因神龕不足，才將小港間填滿。

兩殿之間以廊道相接圍住中庭，廊道未設隔離牆，使得中庭視野開敞。兩側護龍與中軸的正殿及三川殿，左右共置八個過水廊相連，除了一般常見的前後步口廊一個，中間通常設在正殿前步口廊兩側，陳德星堂在兩廊中再加夾一歇山式屋頂的敞廊以通護龍，這使得兩殿與護龍行走的動線更為方便，不受天雨之影響。

陳德星堂內的錫製仙人燈座。

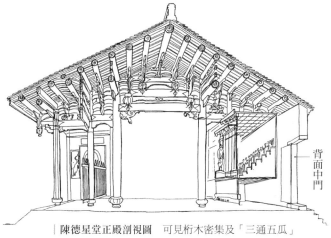

陳德星堂正殿剖視圖　可見桁木密集及「三通五瓜」式的架內棟架。因為是宗祠，後方有一個巨大的神龕為其特色，以便容納眾多的牌位。

背面中門

宜蘭鄭氏家廟

　　宜蘭鄭氏家廟雖然比陳德星堂構造簡潔，但亦具漳州派建築特色，可以與之比較。其原位於宜蘭市聖後街，後因改建新廟而將正殿構件拆除，移建位於冬山河畔的傳統藝術中心內，主體大木結構仍多為原物。**宜蘭鄭氏家廟正殿縱剖圖（上）**　以縱剖的角度，可見以下重要的樑架特徵，包括：桁木較為密集，樑柱多用方形斷面，多用童柱，少用瓜筒，屋頂坡度也較陡等。**宜蘭鄭氏家廟正殿鳥瞰剖視圖（下）**　拿掉部分屋頂及牆體，以鳥瞰呈現，兩圖並列使建築構造無所遁形。

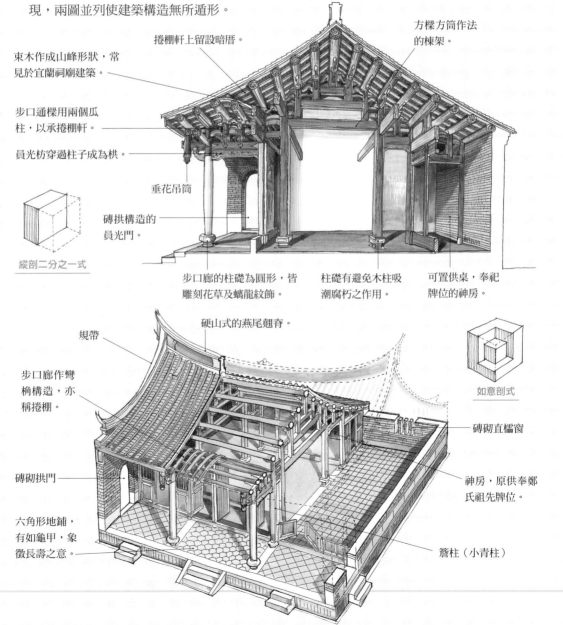

捲棚軒上留設暗厝。

方樑方筒作法的棟架。

束木作成山峰形狀，常見於宜蘭祠廟建築。

步口通樑用兩個瓜柱，以承捲棚軒。

員光枋穿過柱子成為栱。

垂花吊筒

磚拱構造的員光門。

縱剖二分之一式

步口廊的柱礎為圓形，皆雕刻花草及螭龍紋飾。

柱礎有避免木柱吸潮腐朽之作用。

可置供桌，奉祀牌位的神房。

規帶

硬山式的燕尾翹脊。

步口廊作彎栱構造，亦稱捲棚。

磚砌拱門

六角形地鋪，有如龜甲，象徵長壽之意。

如意剖式

磚砌直櫺窗

神房，原供奉鄭氏祖先牌位。

簷柱（小青柱）

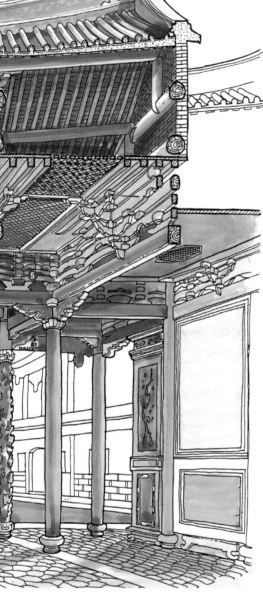

艋舺龍山寺

一九一九年進行大改築的台北艋舺佛寺，乃溪底派名匠王益順來台督造之第一座建築。

年代：一七三八（清乾隆三年）創建，一九一九（日治大正八年）改築　地址：台北市萬華區廣州街211號

台灣的龍山寺大都源自泉州安海龍山寺，主祀觀世音菩薩，艋舺龍山寺亦不例外，它是台北城市發展史的忠實見證，其捐獻者主要以泉州移民為主，現貌出自泉州惠安名匠王益順之設計。

大改築後的建築技巧變化多樣，引進許多匠心獨運的特殊作法，使各殿各具特色，其螺旋式藻井、網目斗栱及平闇天花為當時首次出現於台灣之傑作，對一九二○年代之後的台灣寺廟建築發生深遠影響，成為其他廟宇模仿的對象。

龍山寺的三川殿（前殿）保留匠師原創拿手之作最為完整，其殿內中港間（明間）四點金柱並非正方形，因此多架二支大樑構成方井，方井四隅加「抹角樑」形成八角井，以二十四組斗栱層層出挑齊集頂心明鏡，每組斗栱皆出斜栱，構成如花卉綻開的圖案。邊港間（次間）的作法像在樑上伸出二跳斗栱，支撐平頂天花板，為促進屋頂通氣，平頂中央用斜橢，這種作法可追溯至宋代。而身為全寺核心的大雄寶殿，採歇山重簷頂，巍峨聳立於中庭之內。

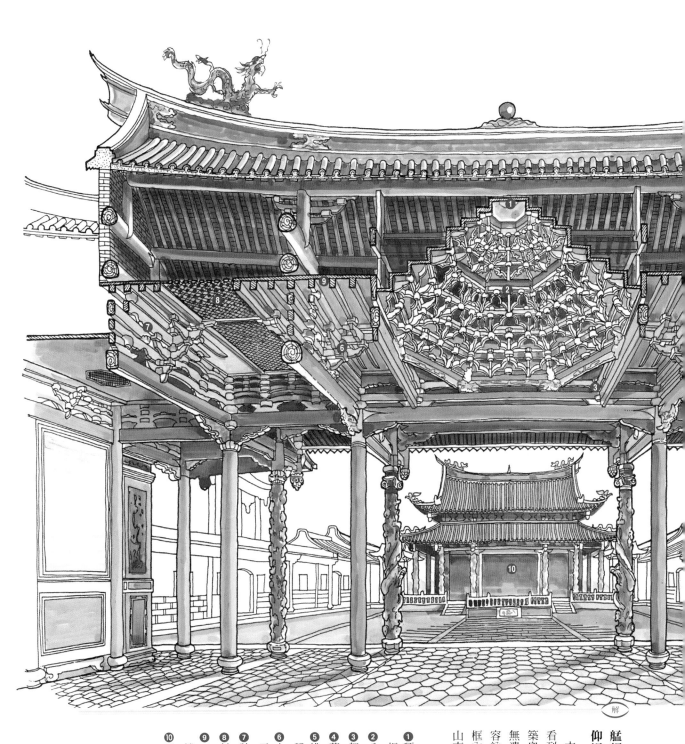

艋舺龍山寺三川殿
仰視全景剖視圖

本圖以縱剖角度，可同時看到三川殿中央三開間的建築奧祕，將其精彩之處呈現無遺，其次正殿的形象恰好容納在前殿樑柱構成的矩形框內，有如畫框，此亦是龍山寺空間設計上的妙處。

① 頂心明鏡為藻井最上面的蓋板，象徵天。
② 八角井框。
③ 架抹角樑形成八角井。
④ 草架為不施雕琢的樑架。
⑤ 排樓連栱，宋《營造法式》稱為「纏間」。
⑥ 大通樑之上出計心斗栱支撐天花板。
⑦ 計心斗栱具有橫栱。
⑧ 斜櫺天花板具備通氣之效。
⑨ 平闇（天花板）以斗栱支撐，並非吊架。
⑩ 正殿又稱大雄寶殿。

縱剖二分之一式

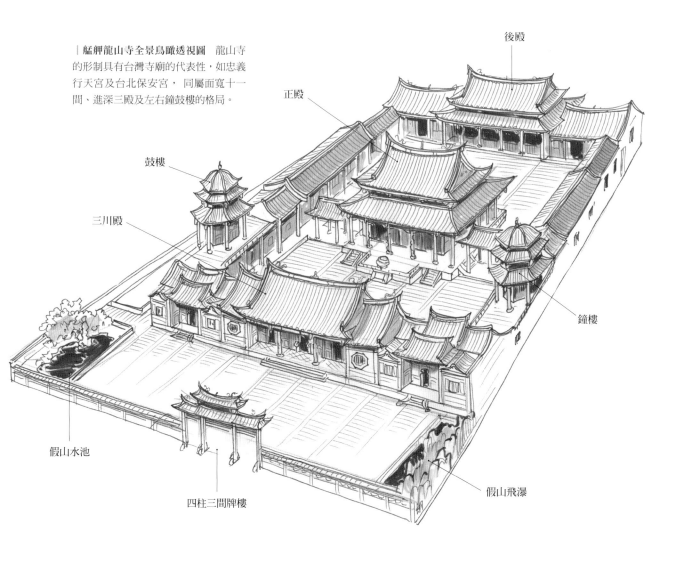

| 艋舺龍山寺全景鳥瞰透視圖　龍山寺的形制具有台灣寺廟的代表性,如忠義行天宮及台北保安宮,同屬面寬十一間、進深三殿及左右鐘鼓樓的格局。

後殿

正殿

鼓樓

三川殿

鐘樓

假山水池

四柱三間牌樓

假山飛瀑

見證台灣寺廟衍變的代表作

艋舺龍山寺創建於一七三八(清乾隆三年),捐獻者除了泉州三邑人與下郊商行外,尚有北郊人士參與。初建時正殿供奉觀音菩薩,後殿供奉天后、五文昌及關帝神像,是故其格局可能為三殿式,這是清代台灣中型寺廟之典型佈局。

據文獻記載,一八一五(清嘉慶二十年)及一八六七(清同治六年)艋舺龍山寺均有修繕。中日甲午戰爭後,日人統治初期對台灣寺廟多利用為臨時辦公室或學校,艋舺龍山寺亦如此。一九一九(日治大正八年)由於距前次修繕已經歷五十二年,又遭戰後動亂與充用,難免有蟻蝕之害及丹青剝落的危機,在當時住持福智和尚及地方頭人奔走下,協議募款改築,重新邀聘許多來自福建泉州的匠師設計建造,拆去大部分舊殿,並將清代三

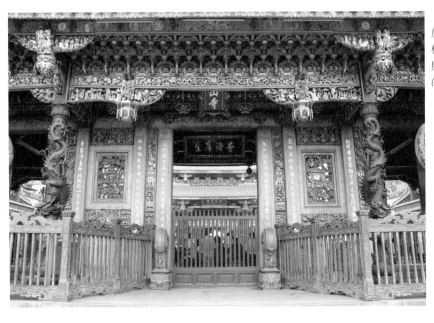

川殿的單簷屋頂改為重簷式，因此加高了屋頂，現貌即為此次大修之結果。在台灣眾多寺廟中，艋舺龍山寺的形制變遷被視為具典型之代表性。

面寬十一間進深三殿的格局

一般寺廟由於早期神像並不高大，信徒來源限於地方性範圍，故平面很少採用多重院落之佈局。在一九一九年艋舺龍山寺大改築之前，其面僅為三開間，前後三川門、正殿及後殿，左右各置護龍之格局。經過近代改築及增修之結果，成為正面十一開間，進深三殿及左右鐘鼓樓之形制。

三川殿屋頂採「牌樓升簷式」，歇山重簷，採用立柱未直達頂部的「殿堂式」，中央的三間向上升，造成屋脊交錯組合之效果。「龍虎門」之屋頂有如一座獨立完整之小廟，為「廳堂式」棟架，屬於宋《營造法式》所謂之「徹上露明造」，「四壽門」上附有軒亭小屋頂。

進入中庭，大殿映入眼簾，而高聳的鐘鼓樓分峙左右兩側，四周的屋頂連接成抑揚頓挫、婉轉起伏之天際線，這是合院式寺廟最具特色之處。大殿被拱立於全寺之核心，又稱正殿或大雄寶殿，為歇山重簷式，其面寬五開間，進深六開間，四面設走馬廊，其棟架屬典型之「殿堂造」，殿內明間裝置藻井，左右次間為平頂，四面走馬廊為捲棚。

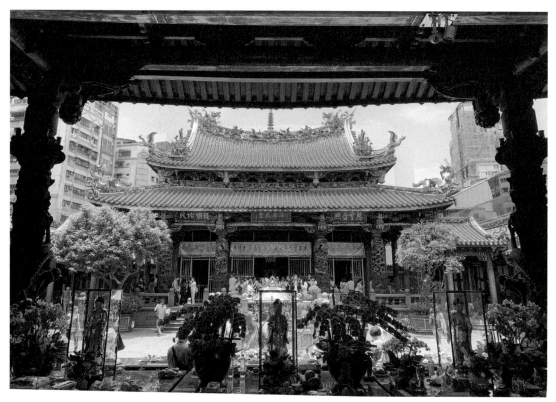

| 艋舺龍山寺正殿為獨立式，四周具有可繞行一圈的走馬廊，即迴廊，宋《營造方式》中稱為「副階周匝」。

| 鐘樓內部的六角形藻井。

| 鐘鼓樓的平面成六角形，屋頂具三重，造型有如轎頂，屋脊為「S」形，稱「轎斗圓」。

後殿總面寬十一開間，進深只有三開間，亦屬「廳堂式」棟架。以山牆分隔成三組屋頂，中為歇山重簷，兩翼配殿屋頂下降為單簷硬山，棟架類型較簡單，其左右廂房連接著東西兩廊，將龍山寺包覆成封閉的範圍。

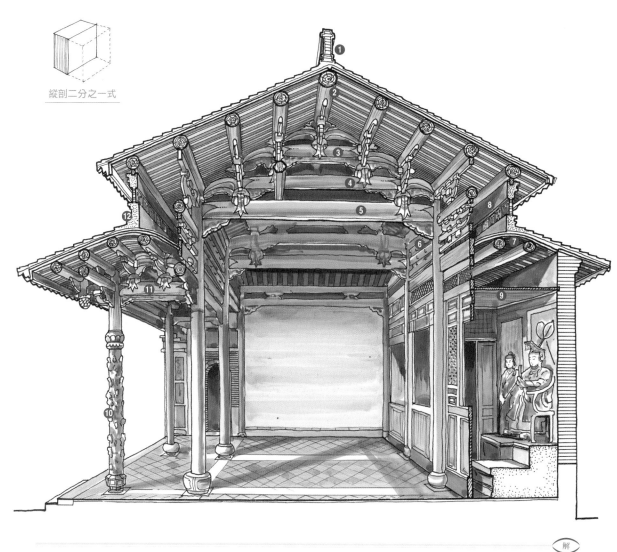

縱剖二分之一式

艋舺龍山寺後殿 縱剖透視圖

後殿供奉民間信仰與道教神祇，包括媽祖、水仙尊王、註生娘娘、文昌帝君與關帝等神明，正中間的武榮媽祖，是由泉州南安移民所支持。當年大改築時亦由溪底派名匠王益順督造。

後殿面寬五間、進深三間，但用柱甚高，殿內空間高敞。在翼角方面較具有特色，角梁並非45度，因而造成屋頂之前後坡較陡，而左右坡較緩，這種棟架，充分反映了溪底派大木匠師巧于因地制宜，靈機應變之能力。

本圖為縱剖的一點透視圖，可以見到「三通五瓜」式棟架，前後皆用「捲棚」，前簷口用瓜筒，後則為草架，神房上封以天花板，同時在捲棚之上也出現「暗厝」，以小窗封閉，省卻複雜的斗栱裝飾，屬於較簡潔的作法。

① 中脊
② 中脊桁
③ 三通樑
④ 二通樑
⑤ 大通樑
⑥ 托木（插角）
⑦ 捲棚，台灣匠師稱「彎栱」。
⑧ 暗厝
⑨ 神房平頂可遮擋屋頂雙楹。
⑩ 花鳥石柱
⑪ 步口通樑
⑫ 前坡上下簷間置水車堵。

|1- 三川殿明間斗栱有直挑者、有斜出者，層層而上，精美絕倫。 |2- 正殿螺旋式藻井為當年的創新設計，雖已於1954年重建，但仍維持原有設計概念。 |3- 三川殿次間及梢間均以計心斗栱承接斜櫺天花，梢間的斜櫺嵌於八角窗形之內，變化多端。

能人巧匠的傑作

惠安名匠在艋舺龍山寺的木結構上，展現溪底派的功力，除了結構嚴謹、承重穩固，亦設計具精巧雕刻的各式斗栱，尤其是正殿的螺旋式藻井及三川殿的網目斗栱皆有新意，令人炫目。此外，不論鑿花、石雕、剪黏或交趾陶、彩繪等，當時聘來的巧匠都是一時之選，如大木助手王樹發（王益順之姪）、泉州雕花師楊秀興、石作師惠安蔣氏兄弟與出身苗栗竹南的辛阿救、泉州同安的陶匠洪坤福等，他們的傑出作品，是艋舺龍山寺之所以在台灣建築史上耀眼的重要原因。

|全台僅有的銅鑄龍柱，位於三川殿前簷，著名的陶匠洪坤福亦參與製作。

|艋舺龍山寺三川殿後簷石龍柱細部圖　強調凸出與凹入的對比，將層次表現出來，為來自惠安的石作匠師蔣氏兄弟的代表作。

淡水龍山寺前殿

　　源自泉州安海的龍山寺，北部除了艋舺龍山寺還有淡水龍山寺，可與之比較。淡水是早期北部要津，帆船往來泉州或福州頻繁，在一八五八（清咸豐八年）由晉江、惠安、南安三邑紳民捐建龍山寺，位於古時米市集中之古街附近，寺前販夫走卒絡繹不絕，成為淡水繁華的市集。

　　淡水龍山寺格局原為兩殿兩廊式，建築呈現典型的泉州風格，木雕精細而石雕樸拙，兩者相映成趣。正殿之前在近年增建拜亭一座，風格尚稱和諧。**淡水龍山寺前殿縱剖圖**　以縱剖透視，表現前殿建築特色，架內用「二通三瓜」，樑枋用料疏朗簡潔。前步口用二架，以獅座承托斗栱，後步口用四架「捲棚」，象徵拜亭，朝向正殿之觀音神像。正面之蟠龍柱盤在八角柱身，為典型清代後期風格。

│ 淡水龍山寺石龍柱細部圖
柱身斷面為八角形，是標準的清中葉形式。

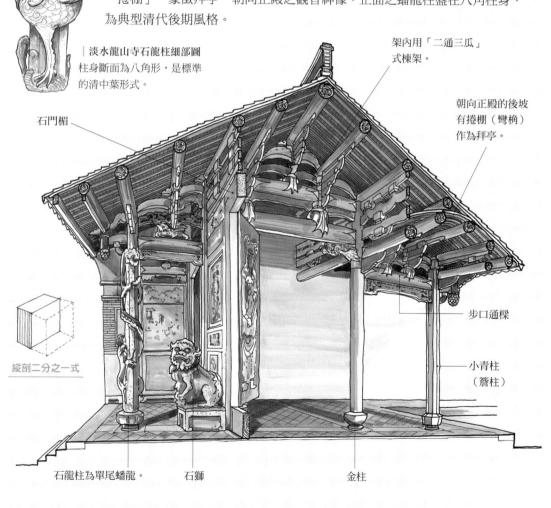

架內用「二通三瓜」式棟架

朝向正殿的後坡有捲棚（彎桷）作為拜亭。

石門楣

步口通樑

小青柱（簷柱）

縱剖二分之一式

石龍柱為單尾蟠龍。

石獅

金柱

新竹都城隍廟

出自泉州溪底派名匠王益順之設計，其前殿八角藻井及平闇天花最具特色。

年代：一七四七（清乾隆十二年）創建，一九二四（日治大正十三年）改築　地址：新竹市北區中山路75號

城隍爺為守護城池之神祇，被視為「理陰贊陽」，襄助城市之治理。新竹城隍爺在清末曾被晉升為「都城隍」，地位重要，故其建築歷經幾次擴建，現貌多出自泉州溪底派大木名匠王益順之設計。

王益順在一九一九（日治大正八年）率徒弟多人來台灣，主持台北龍山寺改築工程之後，一九二四年受新竹望族鄭肇基之邀，到新竹設計督造城隍廟。其中前殿（三川殿）非常考究，除了左右邊間用平頂天花，中港間設置一座八角藻井，造型嚴謹，斗栱以層層上升達到頂心明鏡，前簷之下則採用漩渦斜栱的「網目」。此外，正面石材主要為泉州白與青斗石交錯構成，精雕細琢的石工藝出自惠安石匠師之手，中門的石獅小巧玲瓏，後來被引用在郵票上。

解

新竹都城隍廟前殿
解構式剖視圖

本圖以正面與剖面各半的方式繪出前殿的透視圖，右邊為完整立面，左邊則剖開前步口廊，如此一來簷口精美的網目斗栱及室內極具特色的藻井與平闇天花，均一目瞭然。

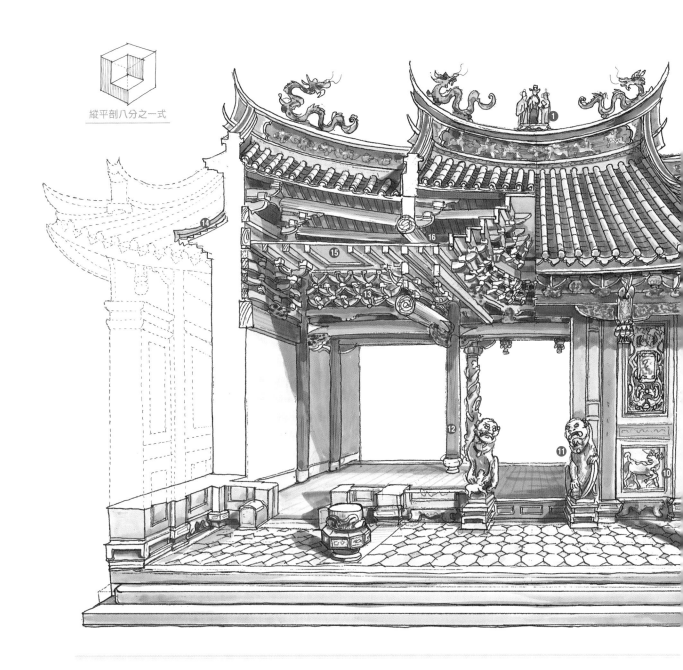

縱平剖八分之一式

① 財子壽三星是民間信仰宮廟常用的屋脊裝飾，一般多用剪黏工藝，也有用二次燒的交趾陶。

② 以剪黏工藝作屋脊行龍，猶如在脊頂行走，龍首必定對望。

③ 屋面使用綠釉筒瓦。

④ 牆頂放置鎮邪石獅。

⑤ 水車堵為一種牆頭的裝飾帶。

⑥ 對看石堵分為頂堵、身堵、腰堵、裙堵與櫃台腳（又稱地牛）等五段，是以人身的概念來依所在位置命名。

⑦ 青斗石雕的櫃台腳。

⑧ 門箱也稱門枕。

⑨ 黑灰色安山岩石龍柱，反映時代風格。

⑩ 回首麒麟石堵。

⑪ 青斗石雕鑿的石獅。

⑫ 後點金柱。

⑬ 網目斗栱是雙向交叉的斗栱編織如網。

⑭ 山牆懸出側簷，形成四垂式歇山頂。

⑮ 平頂天花以浮雕裝飾。

⑯ 天花板以上的棟架不加工，稱為草架。

⑰ 藻井也稱為蜘蛛結網，網心即頂心明鏡。

新竹都城隍廟全景鳥瞰圖　左為城隍廟，中為法蓮寺（原觀音殿），右為護室，兩廟並立加護室之格局罕見。

城隍爺晉封與城隍廟大修築

城隍是中國歷史非常悠久的土地神祇信仰，城指的是城牆，隍指的是護城濠，具備城牆與城濠的城池才能保護黎民蒼生。城在地上，象徵陽，隍陷在地下，象徵陰，所謂陰陽相濟，故城隍爺深受人民信賴，歷代主要城市大都設置城隍廟。

一七四七（清乾隆十二年），新竹初建城隍廟，由官方奉祀稱為「顯佑伯」，嘉慶年間增建為三殿。至清末再度重修，光緒年間神格被晉升為「威靈公」，稱為「都城隍」，而建築物也逐漸擴大。至一九二四（日治大正十三年）再度修築，其規模雖維持嘉慶年間的三殿格局，但這次禮聘福建泉州著名的大木匠王益順到台灣主持修建，新竹都城隍廟經名匠之手設計後，形制更為嚴謹，木雕精細，被譽為傑作。

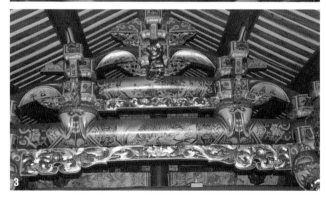

| 新竹都城隍廟瓜筒構造變化圖　新
竹都城隍廟木雕精彩，光是瓜筒造型
就有多種變化：由上而下分別為三爪
蹼式瓜腳、三爪瓜腳加一對牙、獸首
式瓜筒、龍首式瓜筒。

| 1- 前殿簷下眩目的漩渦斜栱，結成「網目」並安金箔，使寺廟的外
觀顯得異常華麗。 | 2- 前殿鬥八藻井坐落在正方形的木樑架上，層層
向上內縮，結構嚴謹，造型華美。 | 3- 正殿採「三通五瓜」式屋架，
大通、二通樑上所置瓜筒形式不同，三通則用憨番扛栱，造型討巧。

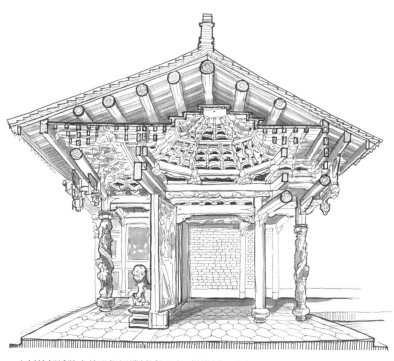

| 新竹都城隍廟前殿仰視縱剖透視圖　從縱剖二分之一的角度來看，前殿進深用四柱，分成前後步口廊及架內三間。

| 新竹都城隍廟龍柱細部圖　上圖為前殿後步口龍柱，內藏有石作師落款「台北辛阿救彫」，他是曾參與艋舺龍山寺的名師。下圖為正殿的石龍柱，雕刻功力不遑多讓。兩者均為新竹都城隍廟的石作精品。

前殿為南方華麗建築之代表作

前殿乃新竹都城隍廟的門面，是整棟建築的視覺焦點，所以明顯看得出王益順在設計上的用心。其面寬三開間，進深亦為三間，前後用四柱及各置步口廊，他在殿內增置一座「鬥八藻井」，由於四點金柱上的樑框並非正方形，所以在樑上再加二支枋材，先構成正方井，其上再架抹角樑，框成八角井，以五跳的斗栱層層上升，承托頂心明鏡，構造精巧有如花團錦簇，結構與比例達到均衡之美。

| 前殿中門一對青斗石雕鑿的石獅，體態呈現精壯的肌理，乃個中上乘之作。

嘉義城隍廟

　　嘉義城隍廟與新竹都城隍廟格局迥異，但出自王益順堂姪之手，亦承襲了泉州溪底派之建築風格。

　　古代縣府及省城依規制可建城隍廟，嘉義古稱諸羅縣，早在清初康熙年間即創建城隍廟。直到一九三六（日治昭和十一年）有一次大修，由來自泉州惠安的大木匠師王錦木督造，建築更加輝煌，呈現許多溪底派的特色。

　　嘉義城隍廟全景解構剖視圖　將前殿、拜亭與正殿剖開一半，兼顧屋頂構造與柱列安排皆可見到。前殿與正殿之間夾以八柱式拜亭構成「工」字形平面，三座建築加屋頂銜接為整體，如此可減少光線進入室內，體現城隍廟作為陰廟的特色，這點與新竹都城隍廟很不一樣。

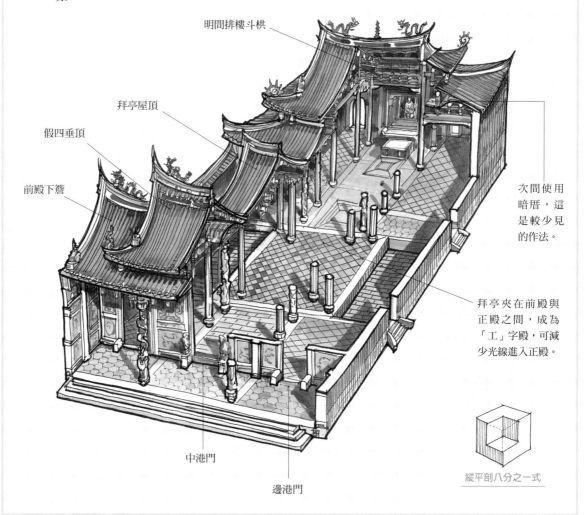

明間排樓斗栱

拜亭屋頂

假四垂頂

前殿下簷

次間使用暗厝，這是較少見的作法。

拜亭夾在前殿與正殿之間，成為「工」字殿，可減少光線進入正殿。

中港門

邊港門

縱平剖八分之一式

彰化
節孝祠

台灣僅存之獨立節孝祠，正殿出現罕見的移柱法設計。

年代：一八八七（清光緒十三年）創建　地址：彰化縣彰化市公園路一段51號

傳統漢人社會中，對於為亡夫守節並奉養公婆子女者，尊為節孝，經具名望人士訪查屬實後，地方可奏請禮部准予建祠。清代台灣府、縣並未全部建有節孝祠，據規定，鄉賢祠、名宦祠或忠義孝悌祠可建於學宮之內，節孝祠則另行擇地營建，但台灣的府縣有的也將之併入學宮或寺廟中。而清末設立的府縣中，只有彰化縣獨立建造節孝祠，紀念這些節孝婦女。

據一九一九（日治大正八年）彰化名士吳德功所撰《彰化節孝冊》記載，採訪列冊之節孝婦女有數百人之多，節孝祠每年舉行春秋二祭，由地方官員主持。目前所見之彰化節孝祠歷經日治時期的遷建、近年又經過修繕，但牆體、屋頂及棟架皆保存原貌，前、後殿與廊道圍成的封閉庭院，依然寧靜。其木作彩繪出自鹿港名師郭新林之手，題材嚴謹，設色典雅，具很高藝術價值。

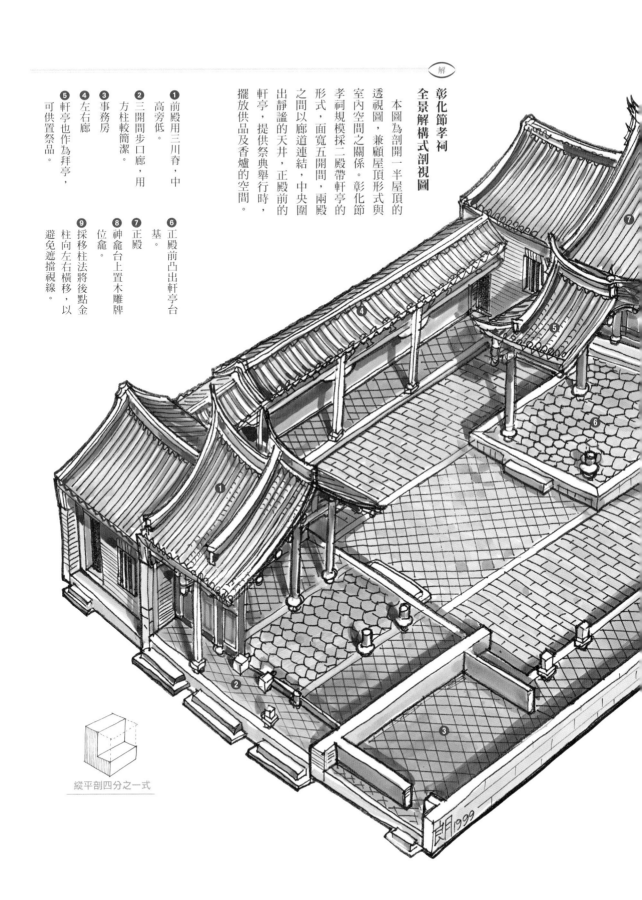

彰化節孝祠
全景解構式剖視圖

本圖為剖開一半屋頂的透視圖，兼顧屋頂形式與室內空間之關係。彰化節孝祠規模採二殿帶軒亭的形式，面寬五開間，兩殿之間以廊道連結，中央圍出靜謐的天井，正殿前的軒亭，提供祭典舉行時，擺放供品及香爐的空間。

❶ 前殿用三川脊，中高旁低。

❷ 三開間步口廊，用方柱較簡潔。

❸ 事務房

❹ 左右廊

❺ 軒亭也作為拜亭，可供置祭品。

❻ 正殿前凸出軒亭台基。

❼ 正殿

❽ 神龕台上置木雕牌位龕。

❾ 採移柱法將後點金柱向左右橫移，以避免遮擋視線。

縱平剖四分之一式

朗1999

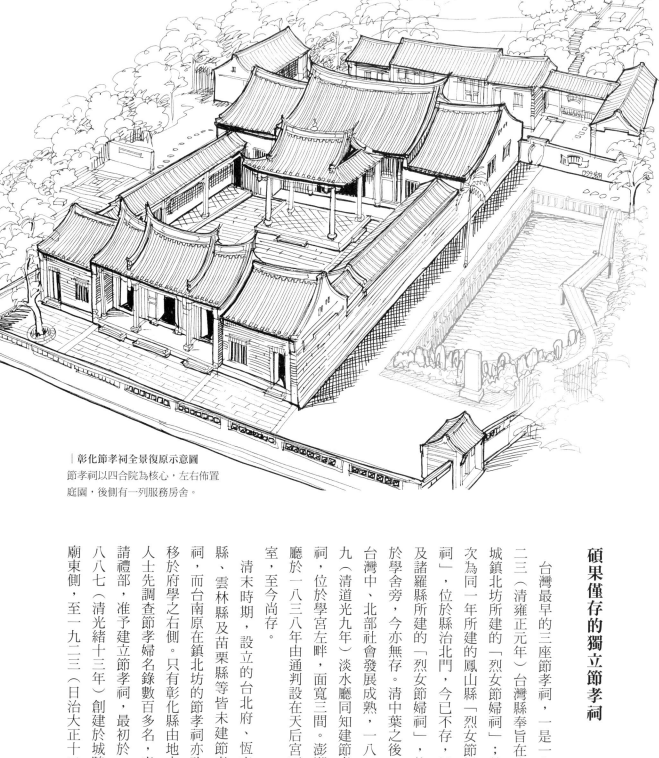

| 彰化節孝祠全景復原示意圖
節孝祠以四合院為核心，左右佈置
庭園，後側有一列服務房舍。

碩果僅存的獨立節孝祠

台灣最早的三座節孝祠，一是一七

二三（清雍正元年）台灣縣奉旨在府

城鎮北坊所建的「烈女節婦祠」；其

次為同一年所建的鳳山縣「烈女節婦

祠」，位於縣治北門，今已不存，以

及諸羅縣所建的「烈女節婦祠」，位

於學舍旁，今亦無存。清中葉之後，

台灣中、北部社會發展成熟，一八二

九（清道光九年）淡水廳同知建節孝

祠，位於學宮左畔，面寬三間。澎湖

廳於一八三八年由通判設在天后宮西

室，至今尚存。

清末時期，設立的台北府、恆春

縣、雲林縣及苗栗縣等皆未建節孝

祠，而台南原在鎮北坊的節孝祠亦改

移於府學之右側。只有彰化縣由地方

人士先調查節孝婦名錄數百多名，奏

請禮部，准予建立節孝祠，最初於一

八八七（清光緒十三年）創建於城隍

廟東側，至一九二三（日治大正十二

|1- 前殿整修前，原設有木柵欄，木作斑駁，古意十足。 |2- 正殿與軒亭結構完美搭接。 |3,4,5- 彰化節孝祠彩繪為鹿
港郭氏彩繪匠派之傳人郭新林所繪，為1924年的作品，畫風屬於泉州古典傳統，畫藝既精且構圖嚴謹。

移柱技巧在台灣的孤例

年）被迫遷至八卦山腳西麓易地重
組。戰後彰化節孝祠破敗荒廢，一九
九九年終獲整修機會，並於東側興建
庭園，增添園林之美。

彰化節孝祠平面格局為四合院，兩
殿兩廊式，棟架屬於泉州式風格。前
殿闢三門，可稱之為三川殿，兩側又
有耳房各一間，正面闢門窗，形制不
符合傳統作法，似為遷建時所改變。
兩廊各為四開間，其中近正殿三間合
乎明間大而次間小之秩序。正殿面寬
三間，深亦三間，前帶軒亭為四柱式
高亭，立在一座石砌台基之上。自三
川殿望去，拜亭盡收眼底，形體高
低大小配置得宜，其面寬與正殿明間
對齊，結構系統結合為一，正殿左右
山牆闢門可通耳房，耳房又與兩廊相
接。三川殿、中庭、拜亭及正殿構成
中軸線上的主要儀典性空間；而前後

|1- 懸掛於三川殿的門額，整體色澤典雅，「節孝祠」三字渾厚，符合紀念節烈婦女的祠廟角色。|2- 前殿屋架採用「二通三瓜式」。|3- 正殿後點金柱移位，大通樑搭在壽樑上，為台灣罕見的移柱技法。

|高懸正殿的「玉潔冰清」匾，四字道出了節孝婦女們的特質。

耳房及兩廊串成的左右服務空間，相會於正殿之內祭拜之處。

彰化節孝祠建築最特別之處，在於正殿採用極罕見的移柱技巧，其後點金柱向次間移位一公尺餘，大通樑架在壽樑之上，這種作法在台灣現存古建築中，節孝祠為唯一之孤例，彌足重視。採用移柱法之原因，很顯然想讓正殿神龕不受到後點金柱之阻礙，可使拜祭者立於正殿中門內時，所有的牌位皆完整地呈現於眼前。顯然當年的匠師在設計棟架時，已將實際使用之視覺效果考慮在內，亦令人深為敬佩。

彰化節孝祠正殿
移柱構造剖視圖

彰化節孝祠正殿供奉四百多位台灣中部地區的節孝婦女牌位。一般祠廟常見的正殿，大木樑柱安排多採四平八穩的對稱佈局，但有時室內的柱子卻會遮擋祭祀典禮的視野。節孝祠為了改善此種缺點，乃將殿內「後點金柱」向左右移位約一公尺，加長加粗壽樑，以便獲得視野無礙的效果，讓這些牌位可以一覽無遺。本圖採用的剖視角度，打開局部屋頂與牆壁，可清楚看到移柱構造，及架內用「二通三瓜」式，瓜筒細長等特色。

❶ 前點金柱

❷ 後點金柱向左右兩側移位，採方形斷面，表現「粗樑細柱」之原則。

❸ 壽樑加長加粗配合移柱造。

❹ 大通樑前端插入金柱，後端騎在壽樑之上，而非常見的插入後點金柱內。

❺ 瓜筒細長

❻ 中脊桁

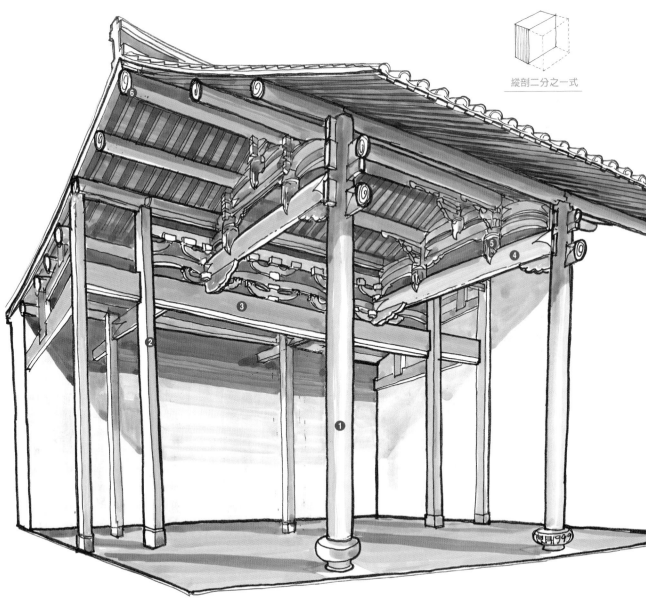

縱剖二分之一式

鹿港天后宮

由泉州與台灣匠師分別承建前後殿，因此建築風格差異明顯。

年代：一九二六（日治大正十五年）改築　地址：彰化縣鹿港鎮中山路430號

鹿港是清代中葉台灣中部最繁盛的商港，船隻與泉州蚶江往來對渡，商業蓬勃、人文薈萃，寺廟極多，《彰化縣志》謂「泉、廈郊商居多，舟車輻輳，百貨充盈」。受到沿海媽祖信仰的影響，鹿港因緣際會的擁有兩座天后宮，一是乾隆初年信徒捐建的，又稱舊祖宮，據舊照片看，在乙未割台之前，其面寬為三開間，前殿為硬山式單簷，左右出八字牆，可能已有三殿之規模。另一則是林爽文事件之後，福安康感念媽祖庇護奏請新建的天后宮，故又稱新祖宮，其建築在近代遭全面改建，已經無法看出清代格局。

舊的天后宮雖亦歷經修建，但在台灣建築史上具有較重要的地位。在一九二〇年代改築時，出自泉州王益順與台北新莊吳海同兩位匠師之督造，前者設計三川殿（前殿）、後者設計正殿。一座寺廟中量體最大且構造最複雜的通常是正殿，鹿港天后宮也不例外，吳海同將正殿設計為等級極高的重簷歇山式，他師承自潮州派的曾文珍，因此呈現出明顯的潮派特色。

解

鹿港天后宮正殿 掀頂解構式剖視圖

本圖將正殿上下簷的屋頂掀開四分之一，使大木及斗栱構造一覽無遺。下簷以捲棚繞一圈，結構工整而穩定。值得注意的是上簷棟架的排樓連栱圍成正方形，有助於強化結構，而簷下出現「暗厝」，皆屬台灣僅見之例。

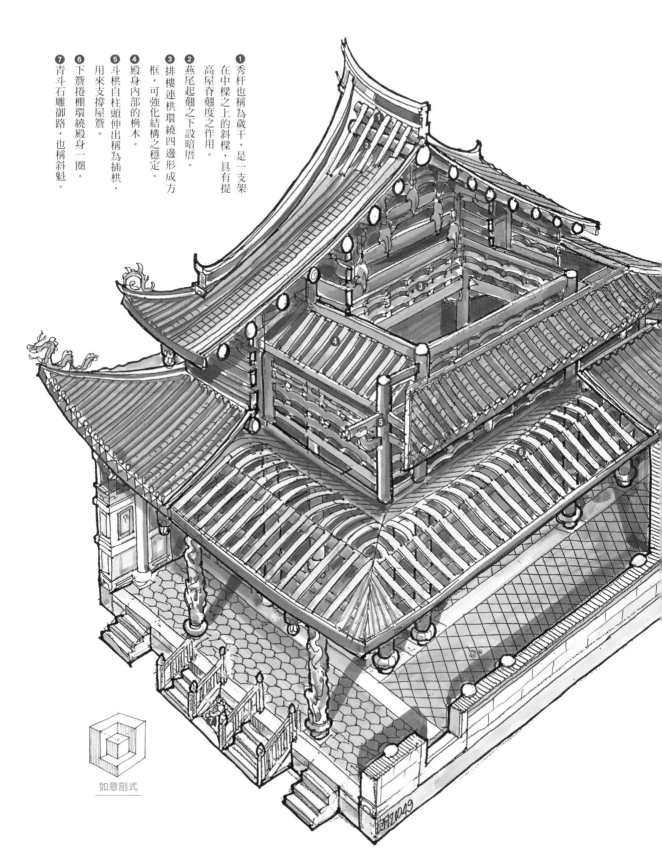

❶ 秀杆也稱為歲干，是一支架
在中樑之上的斜樑，具有提
高屋脊翹度之作用。

❷ 燕尾起翹之下設暗厝。

❸ 排樓連栱環繞四邊形成方
框，可強化結構之穩定。

❹ 殿身內部的栱木。

❺ 斗栱自柱頭伸出稱為插栱，
用來支撐屋簷。

❻ 下簷捲棚環繞殿身一圈。

❼ 青斗石雕御路，也稱斜魁。

如意剖式

設計階段引進徵圖新觀念

鹿港天后宮確實創建年分已不易考。但據《彰化縣志》載「天上聖母廟，一在鹿港北頭，清乾隆初士民公建」，可知至少在清乾隆初年已然創建，後來在一八六九（清同治八年）又有大修紀錄。至一九二二（日治大正十一年），鹿港地方名人辜顯榮力倡重修，並捐出三萬元帶頭集資。這次的大修有許多的創舉，使鹿港天后宮聲名大噪。

據說當時先舉辦徵圖，並向台中州廳申請核准。徵圖時當地大木匠師施水龍亦參加，廟方聘請泉州名匠王益順擔任評審，結果沒有人獲得首獎，最後廟方還是敦聘王益順主持設計。終於在一九二六年動工，歷經十年才完成了一座非常具有特色的廟宇。

王益順設計並承建三川殿及左右廊，正殿則由新莊吳海同設計承建，為前後對場作。實際施工後，三川殿由王樹發執篙，至於細木雕刻，鹿港本地原有良好之傳統，因此多交由當地木雕師傅負責。正殿神龕由楊秀興高徒黃連吉擔任木匠，石雕則由廈門蔣馨承包，蔣銀水與張金山負責現場。彩繪有一部分由郭新林承作，二戰之後，部分彩繪由柯煥章重繪。

罕見的雙棟重簷歇山殿宇

一般寺廟的三川殿多為硬山三川脊式，日治時期則出現硬山上騎歇山的假四垂，不過像王益順將鹿港天后宮前殿設計成重簷歇山式的大殿模樣，當時卻是首見。其平面近正方形，面寬五間、進深三間，正面中央闢三川門，左右兩邊間闢八角門，如此算來共闢五門，比清代舊貌多出兩個門。室內明間置八角藻井，次間使用天花板，並用看架支撐，與王氏另兩處名作艋舺龍山寺及新竹都城隍廟相似，但不用通氣孔。另外，在左右內牆上伸出斜栱的看架，具有高度的裝飾趣味。他設計的兩廊也頗具特色，它的長度使中庭尺寸無法保持「寬」大於「深」，因此兩廊的屋

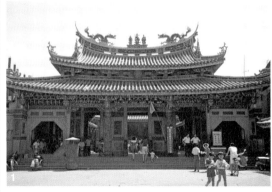

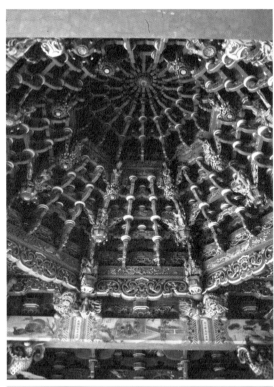

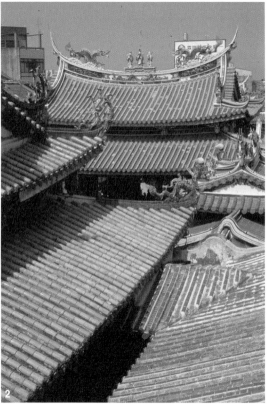

| 1- 王益順將鹿港天后宮的三川殿設計成一座大殿的模樣，與廈門南普陀寺頗有一點相似。 | 2- 三川殿與正殿均為重簷歇山式屋頂，從空中鳥瞰真有「勾心鬥角」之勢。 | 3- 三川殿架內的八角結網，華麗卻不失嚴謹。 | 4- 從三川殿望向正殿，左右廊屋頂採用假四垂，於天井中四面環顧可以看到爭奇鬥豔的屋宇。

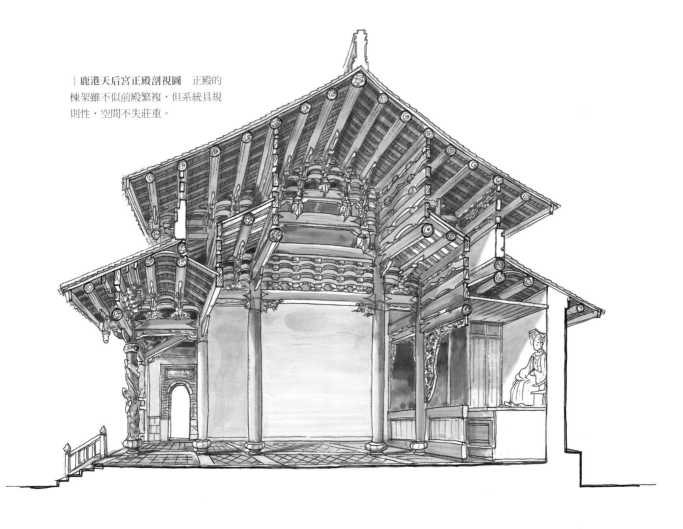

|鹿港天后宮正殿剖視圖　正殿的棟架雖不似前殿繁複，但系統具規則性，空間不失莊重。

|正殿的歇山重簷頂。

頂刻意縮短。屋頂使用假四垂，可使明間凸起，內部可懸掛鐘鼓，兼為鐘鼓樓。

吳海同設計的正殿，面寬三間、進深五間，步口設置捲棚，在轉角處多加一根四十五度的角樑以增結構之穩定度。因為進深大、上簷高，使得架內的三通五瓜被拉得很高，故於下方設三層連栱強化結構，也不會讓視覺上顯得太疏鬆。上簷部分前後金柱的排樓連栱，使正殿的暗厝空間較常見者大了許多，為吳氏設計的特色。棟架與前殿相較，前殿華麗、正殿莊嚴，兩者恰如其分。

鹿港天后宮前殿
縱剖透視圖

此座精美而氣度恢弘的三川殿在台灣近代寺廟史上頗為重要，因為它採用了極為罕見的對稱式棟架，前步口與後步口尺寸相同，而結網頂心也對準中脊桁，幾乎是一座前後左右皆對稱的建築。本圖呈現前步口上方使用王益順擅長的網目，後步口上方則用捲棚（彎栱）。架內出現一座八角結網，下井出二十四組斗栱，上井出十六組斗栱，下井內又施吊筒兩圈，這是台灣首見之例。

縱剖二分之一式

❶ 頂心明鏡象徵天。

❷ 藻井可分為上下兩段，上井半徑較小，斗栱數目也減少。

❸ 下井出24組斗栱，上井出16組斗栱。

❹ 後步口暗厝在捲棚之上。

❺ 四點金柱是一座建築核心部分的主要大柱。

❻ 石球也稱為抱鼓石。

❼ 網目斗栱

❽ 前步口暗厝在天花板之上。

鹿港龍山寺

佛寺中設戲台，以十六組斗栱組成八角藻井以強化聲音共鳴。

年代：一八二九（清道光九年）修建　地址：彰化縣鹿港鎮金門街81號

鹿港龍山寺與其他龍山寺一樣，分靈自泉州安海龍山寺，主祀觀世音菩薩，它也是台灣目前最古老、規模最大的一座龍山寺。在泉郊商業最鼎盛的清代中葉道光年間，鹿港龍山寺得到一次大修建的機會，郊商及船戶等富商巨賈大力捐獻，因而規模被擴大，修建內容及捐獻者在石碑上留下紀錄，建築屬於泉州風格，大木結構與石雕藝術水準頗高，是清代中期台灣寺廟建築最高峰的代表作，總結了清初以來形式與結構技術，是建築史上重要的里程碑。

它雖未建鐘鼓樓，但卻有許多特色，例如：運用「減柱移柱並施」的十二柱山門，五門殿左右伸出八字牆、中央入口用斜坡式「礓礤」，緊接殿後的大戲台具八角藻井，兩側是長廊，以及具三間寬拜亭的歇山重簷式大殿。而後殿左右設方丈室為出家人住持居所，為了適度隔出私密性小院，以八角門與圓月門分隔前後院，也是近乎人情世故之設計，這些皆是獨步全台的作法。

解

鹿港龍山寺　全景鳥瞰透視圖

本圖完整呈現建築的規模與氣勢，從前面的山門，經五門殿、戲台、拜亭、大雄寶殿至後殿與方丈室，全程進深達兩百多公尺，為台灣清代中部最大佛寺之一。山門使用精巧的減移柱法、戲台內有跨度極大的八角結網、正殿前有寬三開間拜亭，皆屬經典之作。

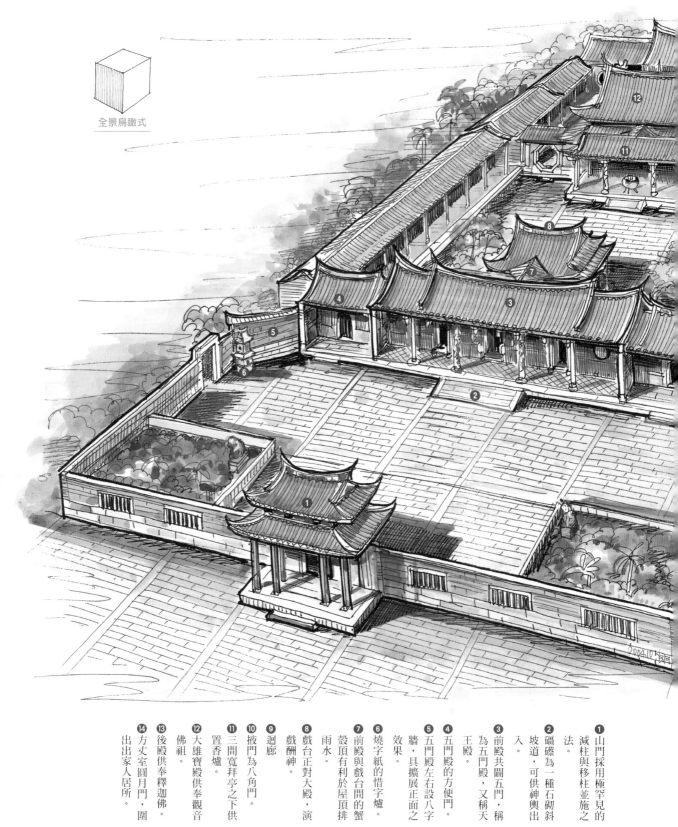

全景鳥瞰式

1. 山門採用極罕見的減柱與移柱並施之法。

2. 礓礤為一種石砌斜坡道，可供神輿出入。

3. 前殿共闢五門，稱為五門殿，又稱天王殿。

4. 五門殿的方便門。

5. 五門殿左右設八字牆，具擴展正面之效果。

6. 燒字紙的惜字爐。

7. 前殿與戲台間的蟹殼頂有利於屋頂排雨水。

8. 戲台正對大殿，演戲酬神。

9. 迴廊

10. 披門為八角門。

11. 三間寬拜亭之下供置香爐。

12. 大雄寶殿供奉觀音佛祖。

13. 後殿供奉釋迦佛。

14. 方丈室圓月門，圍出出家人居所。

|鹿港龍山寺山門減柱移柱之大木結構圖　山門門楣位於中柱，屋架左右對稱，在門楣之上疊排樓，枋上加枋，疊斗多達十層，形成類似井幹之結構。四角的柱子可見減柱又移柱的特殊技法。

鹿港人共同信仰的閣港廟

鹿港龍山寺據載前身位於古市街內，後因基地狹窄，於一七八六（清乾隆五十一年）由來自泉州各地的移民響應興造新廟至現址。這裡原屬鹿港市街的南郊，清時乃寧謐安靜之所，匠師可能來自著名的泉州惠安溪底派。

道光年間寺廟漸有毀壞現象，於是在日茂行郊商林氏三代及八郊的支持下，於一八二九（清道光九年）進行一次較大規模之修建，至一八三一年擴建完工，此次亦聘請大陸匠師負責施作，奠定了今日三進的宏大格局，其信徒分布亦廣。

歷經二十餘年，清咸豐年間拜殿及大殿再次進行修繕。可惜的是一九二一（日治大正十年）後殿遭受回祿之災，至一九三八（日治昭和十三年）才又重建恢復了鹿港龍山寺的完整格局。

佛道混合的清代城市型佛寺

為了滿足早期移民的期望，位於城市的鹿港龍山寺不像山林佛寺只供奉佛教神祇，它也配祀通俗的道教信仰，在建築配置上亦融合道教寺廟的作法，如戲台的設置、建後殿供奉道教玄天上帝等。由於體系和所祀之神兼有佛寺及道教宗祠體系的特色，鹿港龍山寺基本上可稱為一混合式的大型寺廟。

鹿港龍山寺坐東朝西，前方除了水池（今已不存），還有一座秀麗的山門，山門面寬三間，進深四間，屋頂為歇山重簷，翼角之下原應使用四根柱子，但減去一根簷柱，並將金柱往中軸線移，形成「品」字形柱組，這裡減柱與移柱並施，其目的不是爭取山門內之空間，而是創造一座結構明朗，應力均勻分布且造型優美的建築。

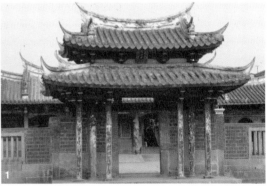

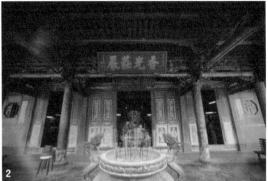

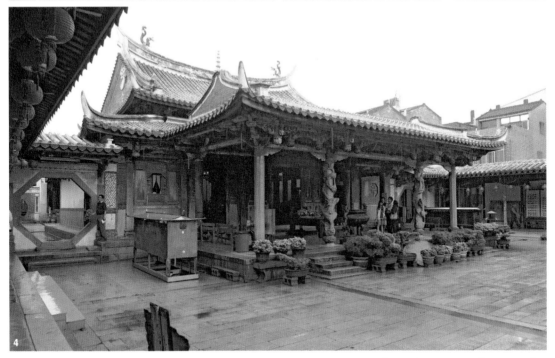

|1- 山門面寬三間,但柱間皆不大,歇山重簷的屋脊及屋簷曲線起翹非常優美。 |2- 拜亭的斗栱出現「補間」的「看架」,力學構造與曲線造型結合完美。 |3- 五門殿的前步口,此處可見藝術水準很高的木雕及石雕。 |4- 大雄寶殿原有「走馬廊」,即四面有簷廊,但可能在清末將殿身牆體外移,成為無廊的形制,殿前附三開間拜亭。

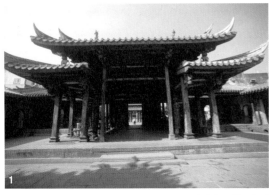
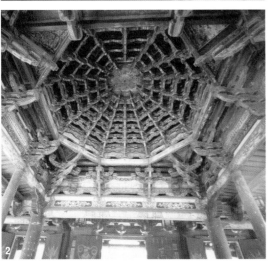

進入山門之後，左右有石獅子一對，再來則是前殿，佛寺的前殿稱「天王殿」，因為具五門又稱五門殿，明間有一對著名的天翻地覆蟠龍石柱，進入殿內即見演戲酬神的戲台，兩邊各有迴廊及廊道，與正殿圍合著寬闊的天井。

戲台採用牌樓式斷簷的作法，營造出一種屋頂被加高的感覺，但為防漏水，上下簷中又夾了一層屋簷，稱作「增夾層出簷」，使得戲台屋頂具三層構造。此構造安排予演戲時有「台高聲遠」的優點，反映出演戲空間的特質。

正殿為歇山重簷式的巨大殿堂，考證指出原為「四面走馬廊」，但可能在清末為了得以供奉更多神明，將殿身牆體外移，成為無廊的形制。為了寺廟內外有別的考量，大殿兩側各開兩個可閉合的八角門，通過八角門可見後殿，後殿兩側又各開一方丈門，通往和尚居住之所，為了取水方便這裡設有一口龍泉井。

| 1- 戲台採用「牌樓式斷簷」與「增夾層出簷」的構造作法，這樣的安排讓演戲時呈現出「台高聲遠」的優點。
| 2- 戲台八角藻井的尺寸是全台最大的，跨度達六公尺，全用木榫結合，也是台灣現存年代最早的藻井，完成於1829至1831年間。
| 3- 後殿左右以圓月門分隔出私密性高的小院，作為和尚的生活區。

鹿港龍山寺戲台
掀頂解構式剖視圖

台灣清代寺廟的神明慶典常在廟前搭台，演戲酬神，但擁有固定戲台的寺廟並不多。據清乾隆年間的《重修台郡各建築圖說》所刊圖錄，台南西定坊天后宮前有固定戲台，台灣府城隍廟前亦有一座，可惜今皆不存。一般而言，佛寺更少有戲台，民間信仰或道教宮廟才建戲台，戲碼多演出忠孝節義的故事。鹿港龍山寺在前殿與大殿之間卻有一座精美的大戲台，實屬罕見。鹿港為郊商匯集，舟車輻輳之要津，佛寺內建戲台，不僅有酬神作用，也使得人們得以藉此機會觀戲同樂。

為求宏聲擴音之效果，戲台屋頂下常作藻井。本圖掀開一半屋頂，可令人看到八角藻井之構造奧祕，它在四方形樑枋之上架抹角樑，轉為八角井，再逐層以斗栱升高，最後達到頂心明鏡。支柱之分布，角隅用四根柱強化穩定度。最特殊之處是在中層屋簷之下又增二支長木柱，從正面看三開間的戲台變成五開間。

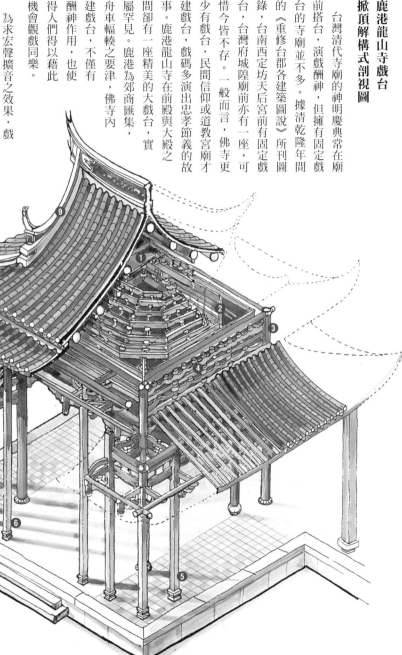

縱平剖四分之一式

❶ 藻井最上面的蓋板稱為頂心明鏡，它象徵穹窿之頂，所以常繪以天龍。

❷ 以抹角樑框成八角井。

❸ 台空間的四根最主要支柱，也稱為襻柱。

❹ 排樓連栱在宋《營造法式》中稱為襻間，係運用層層相疊的彎枋與斗栱，以利角樑出挑翼角，編組成面狀構造。

❺ 轉角用四支立柱構成正方形框架，以利角樑出挑翼角。

❻ 疑為後加的木柱。

❼ 吊筒下方以象背支撐。

❽ 草尾式屋脊，形如蘭花葉或象牙。

❾ 規帶也稱為垂脊，有壓重屋瓦之作用。

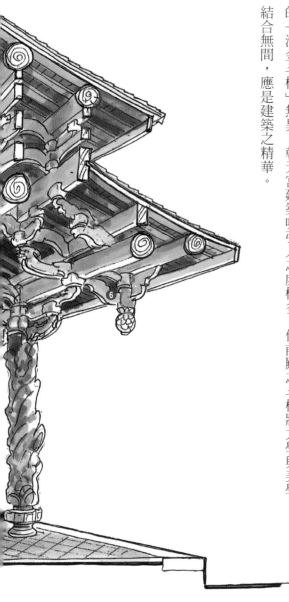

北港朝天宮

寺廟

台灣著名寺廟匠師陳應彬之代表作，前殿採用假四垂重簷頂，為精雕細琢之傑作。

年代：一九○八（日治明治四十一年）大修　地址：雲林縣北港鎮中山路178號

台灣的媽祖信仰因為漢族移民，於明末清初即相當普及，北港朝天宮屬清初台灣的第一批媽祖廟之一，也是台灣媽祖信仰最富盛名的廟宇，從清初建廟以來，多次重修擴建，至乙未割台時曾遭兵火之災。一九○八（日治明治四十一年）經全島信眾鳩資大修，大木匠師陳應彬主其事，他將前殿改建為重簷假四垂式樣。據史料所知，這是彬司所建現存年代最早的假四垂屋頂，其構造用材之精，技術之高超，形式之完美，將台灣寺廟建築史推至一個新高度。

最吸引人的地方是步口廊上的看架斗栱，排樓門楣上斗栱出現斜栱，並以曲線流暢的螭虎栱上下重疊，層層出挑並上升，將內外木構連為一體。其功能與宋代的「昂」或清代的「溜金斗栱」無異。朝天宮建築吸引人之處極多，但前殿之斗栱將力學與美學結合無間，應是建築之精華。

北港朝天宮前殿
縱剖透視圖

本圖以剖視法分析其構造，架內用「二通三瓜」式棟架，瓜筒形狀飽滿，束木之間的雕板繁密緊湊，幾成為面狀，此法有利於提高結構之剛性。如果要說陳應彬的寺廟代表作，那麼非朝天宮前殿莫屬，他一生最拿手的技巧皆可在此見到。

❶ 據史料記載，為彬司所建現存年代最早的假四垂屋頂，技術高超，構造完美。

❷ 螭虎栱採圓雕法，為全台少見。

❸ 「二通三瓜」對稱式棟架。

❹ 替代瓜柱的四層疊斗。

❺ 鳳凰造型的托木。

❻ 擔栱看架

❼ 壁棟

❽ 櫃台腳

❾ 附在圓桁下的桁引。

❿ 步口廊上的看架斗栱上下重疊，層層出挑並上升，將內外木構連為一體。

⓫ 排樓斗栱出現斜栱。

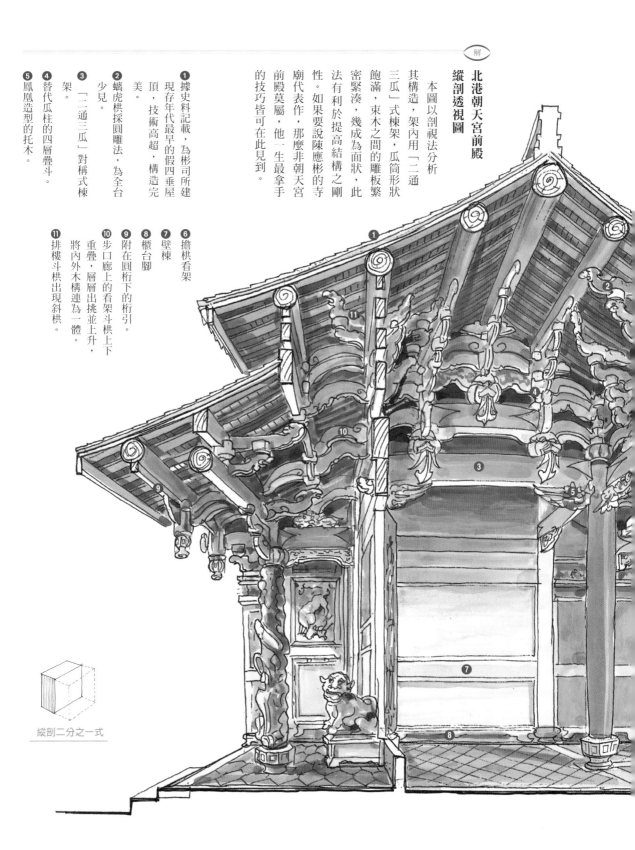

縱剖二分之一式

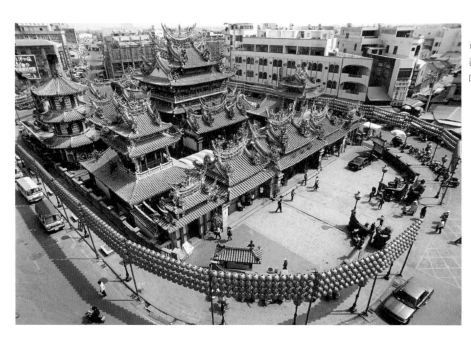

台灣大廟成長過程之典型

北港朝天宮據傳創建於一六九一（清康熙三十年），一七三〇（清雍正八年）重修後漸具規模。至一七七一（清乾隆三十六年）由新港縣丞捐款重修，三年後竣工，成為三殿兩廊式之格局。正殿供奉媽祖，後殿祀觀音，東畔建護室一排。一八五五（清咸豐五年）再興工大修，經四年始成，除增建第四殿聖父母殿外，並在中軸兩側各增建合院，配祀文昌帝君及三官大帝。形成主廟居中，副廟左右拱護之平面，可能是台灣首次出現之案例。

一八九四（清光緒二十年）因北港市街火災，波及三川殿，至一九〇五（日治明治三十八年）又遭逢大地震，乃由全台信徒募捐，敦聘當時最富盛名的大木匠師陳應彬改建。從一九〇八年動工，四年後完成，此即今天所見者。戰後於一九六八（民國五十七年）改建大殿，並增建鐘鼓樓。

二百餘年建築藝術集一身

北港朝天宮是台灣最出名的媽祖宮，至今仍保有清初乾隆、清中道光咸豐、清末光緒年間至近代，各個時期的建築藝術於一身。如後殿仍存「乾隆乙未年」銘記之蟠龍柱，為罕見之清初落款龍柱；文昌殿前雙龍斜魁，一八四〇（清道光二十年）由泉郊所捐立，藝術價值甚高。前殿出自日治初期名匠陳應彬之設計，斗栱與藻井技術

| 1- 北港朝天宮龍虎門上方的長枝八角結網（藻井）。 | 2- 廟埕石柱上的四海龍王石雕像，姿態各異，栩栩如生，此為最年輕的北海龍王敖吉。 | 3- 東海龍王敖光石雕像。 | 4- 西海龍王敖順石雕像。 | 5- 南海龍王敖明石雕像。

高超，細部造型出神入化，為首先樹立台灣本土風格之傑作。

前殿棟架瓜筒至為飽滿，上雕老鼠咬瓜，栱身厚、卷螺深，螭虎採圓雕法，亦全台獨一者。兩側龍虎門，置長枝八角結網，自枋上出栱三跳後，改以「陽馬板」上升，齊集明鏡，明鏡雕團鶴，非常精美。正殿前帶軒，木作亦精妙，山牆上仍可見到彬司所獻之交趾燒，頗為珍貴。後殿兩護前帶軒，柱頭斗栱甚優，亦為其特色之一。在台灣寺廟中，北港朝天宮無論就歷史或建築而言，皆佔重要之地位。

| 1- 前殿的重簷歇山假四垂，棟架用材粗大渾圓，構造複雜，是台灣寺廟建築之極致。| 2- 前殿後步口的螭虎造型栱，不論姿態、神情、各種細節，皆精彩絕倫，乃彬司的拿手之作。| 3- 前殿簷口置流暢的螭虎看架，斗栱自吊筒向後伸展，穿過排樓面直達架內，排樓面置米字形斗栱，實屬罕見。

先嗇宮前殿

　　先嗇宮位於台北盆地三重與新莊交界的二重埔，主祀神農大帝，祂是古代為祈求五穀豐登而廣被崇拜之神，後來也被稱為五穀王廟。一九二五（日治大正十四年）由陳應彬與吳海同兩位北部著名大木匠師對場改築，因此左右斗栱形式相異成趣。

　　先嗇宮前殿縱剖透視圖　以縱剖方式展現先嗇宮前殿右半部，可以見到不對稱棟架，排樓裝在前一架之下，架內為「二通二瓜」式，前步口較大，佔有二架深。並且可見飛躍在半空中的「看架斗栱」，以螭虎曲線斗栱表現向上跳躍的力學美感，正是彬司的絕活，可與他在北港朝天宮前殿所呈現的相互比較。

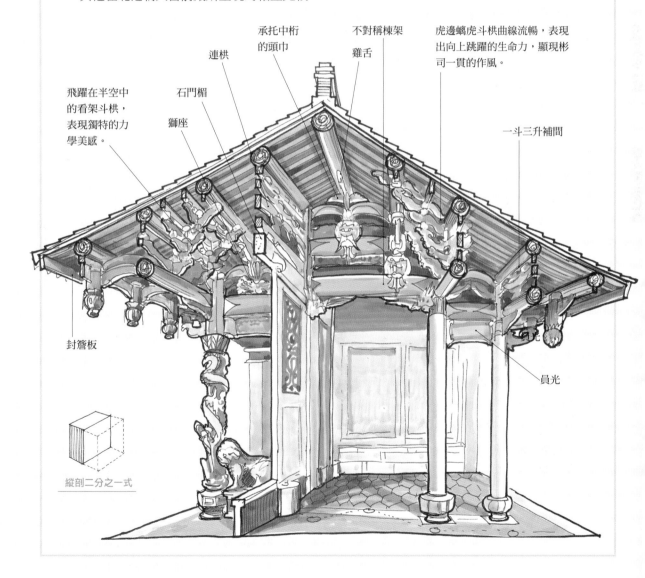

承托中桁的頭巾

不對稱棟架

雞舌

連栱

虎邊螭虎斗栱曲線流暢，表現出向上跳躍的生命力，顯現彬司一貫的作風。

飛躍在半空中的看架斗栱，表現獨特的力學美感。

石門楣

獅座

一斗三升補間

封簷板

員光

縱剖二分之一式

左天井的龍牆裝飾。

台南三山國王廟

潮州風格之建築，三廟並列，後殿設房提供潮州來台者住宿。

年代：一七四二（清乾隆七年）創建　地址：台南市北區西門路三段100號

三山國王為潮州地方之守護神，為粵東及客家移民所尊崇。所謂三山國王神，指粵東潮州府揭陽縣境內巾山、明山與獨山三座山的神，屬於中國古老的自然信仰，廣為潮州人所崇拜。隨著移民潮，清代的台灣及南洋諸邦亦多可見。

台灣從北至南的三山國王廟為數不少，但真正忠實地反應粵東建築特色者，只有台南三山國王廟。因其為清初乾隆年間從粵東潮汕來台所建之廟宇，推測當時工匠亦聘自潮州一帶，以致建築物的格局、構造及細部皆表現十足的潮州風格，它的屋頂形式與樑架斗栱皆異於台灣其他廟宇。

此外，精雕細琢的木雕也是潮州古建築典型的風格，在台南三山國王廟中處處可見「內枝外葉」的多層木雕，雖經過數百年，仍散發著精緻且秀麗之風采。台南的三山國王廟在台灣現存的潮州風格古建築中最具代表性，保存原物最多也較完整，可視為台灣潮派建築之瑰寶。

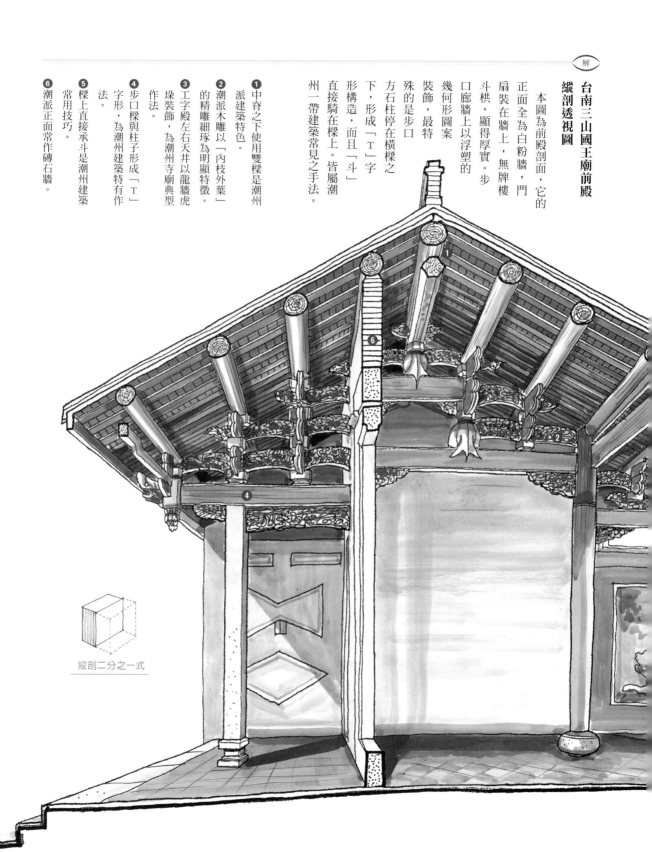

台南三山國王廟前殿
縱剖透視圖

本圖為前殿剖面，它的正面全為白粉牆，門扇裝在牆上，無牌樓斗栱，顯得厚實。步口廊牆上以浮塑的幾何形圖案裝飾，最特殊的是步口方石柱停在橫樑之下，形成「T」字形構造，而且「斗」直接騎在樑上。皆屬潮州一帶建築常見之手法。

❶ 中脊之下使用雙樑是潮州派建築特色。

❷ 潮派木雕以「內枝外葉」的精雕細琢為明顯特徵。

❸ 工字殿左右天井以龍牆虎垛裝飾，為潮州寺廟典型作法。

❹ 步口樑與柱子形成「T」字形，為潮州建築特有作法。

❺ 樑上直接承斗是潮州建築常用技巧。

❻ 潮派正面常作磚石牆。

縱剖二分之一式

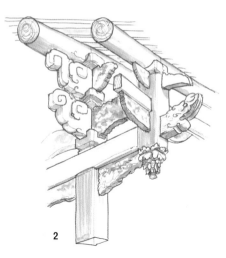

| 1- 前殿步口棟架束材雕刻繁複，門扇牆面卻又樸拙，皆潮派古建築的特色。 | 2- 台南三山國王廟前殿步口棟架細部圖
前殿步口石柱與橫樑形成特殊的T形構造，且斗直接騎在橫樑上，下無「斗座」，與台灣常見的閩南手法截然不同。

典型潮州派建築在台灣

台南三山國王廟初創於一七四二（清乾隆七年），由在台的粵東官紳倡建，至一七七六年再擴建，逐漸形成一座大廟。其格局為三廟並列，同時奉祀三種信仰，並設橫屋與後殿，兼具敬神崇拜與商民議事或住宿之功能。

中軸主殿供奉三山國王神像，前設拜亭，形成「工字殿」，符合台灣南部常用之傳統形式。左配殿供奉媽祖，右配殿奉祀韓文公，唐代韓愈曾被貶至潮州，政績斐然，後世地方人士供為神明，建祠紀念，這座三山國王廟是台灣寺廟史上現存最早三廟並置之實例。

建築形式十足反映了潮州派風格之特色，它的牆體喜用白粉牆，只作泥塑裝飾，拜亭左右可見龍牆虎壁。屋頂瓦作與閩南式差異極大，係用灰泥包住筒瓦，呈灰黑色，與屋脊上佈滿著多彩的剪瓷互成對比。潮州匠師最擅長此道，其剪黏嵌瓷技藝冠於全台。

大木方面，入口屋簷下的樑柱成「T」字形，並且多用矩形斷面樑枋，中脊下置雙樑，斗下不用「斗抱」或二栱之間省卻斗之作法皆典型潮派特徵。最值細加欣賞的是其棟架上的花鳥木雕，精雕細琢工藝亦為潮州派獨門手藝，樑枋及瓜筒雖經後世重漆，但仍可見黑底「擂金」及「安金」之技巧。中樑隱約可見清代重修之年款紀錄，這些在其他古寺廟較為罕見。

│1- 台南三山國王廟中軸主殿供奉三山國王神像，左配殿供奉媽祖，右配殿奉祀韓文公。此為氣宇軒昂的韓愈像。 │2- 台南三山國王廟屋頂曲線較緩，但屋脊的剪黏裝飾滿溢於脊堵，迥異於台灣的其他寺廟。 │3- 並列的三廟，以花瓶形門洞連通左右配殿。 │4- 正殿棟架樑枋及瓜筒雖經後世重漆，但仍隱約可見黑底「擂金」及「安金」。值得注意的是不用雞舌栱，採用雙中樑，中樑還可見清光緒十三年修建之年款紀錄。 │5- 牆體喜用白粉牆，並用浮塑表現潮派建築特徵。 │6- 正殿步口棟架亦可見木通樑與石柱產生的T形搭接。

寺廟

祀典武廟

年代：一六九〇（清康熙二十九年）修建　地址：台南市中西區永福路二段229號

從前殿、拜亭、正殿至後殿，施以連續之朱紅色高牆。

｜神房內極具武將威儀的關公坐像。

關公的信仰在隋朝開始普遍出現，至唐朝已有文武廟並祀的情形，對民間來說，關公的地位不亞於孔子，除了關公乃忠義之士外，也因為傳說其首創帳冊，所以一般商家都以祂為守護神。而早年台灣的城市，也以官方衙門、社稷壇和城隍廟、孔廟或關帝廟等重要政治或宗教建物的興築完整，來代表市街發展的成熟。

台南很特別，舊城區內古代就有兩座關帝廟，且位置鄰近，依規模分別稱大小關帝廟，兩者均創建於明鄭時期，其中大關帝廟在清初由官方晉升為祀典武廟。它是台灣建築史中極具特色的作品，日治時期由於道路拓寬，使得廟埕縮小了，但側面山牆卻完全暴露出來，從前殿、拜亭、兩廊、二拜亭、正殿及後殿一氣呵成的連續山牆，同時能映入觀者眼中。其高低起伏，急緩轉折且主從有序的天際線劃破長空，造成雄偉壯麗的氣勢，是祀典武廟給人最深刻難忘的印象。

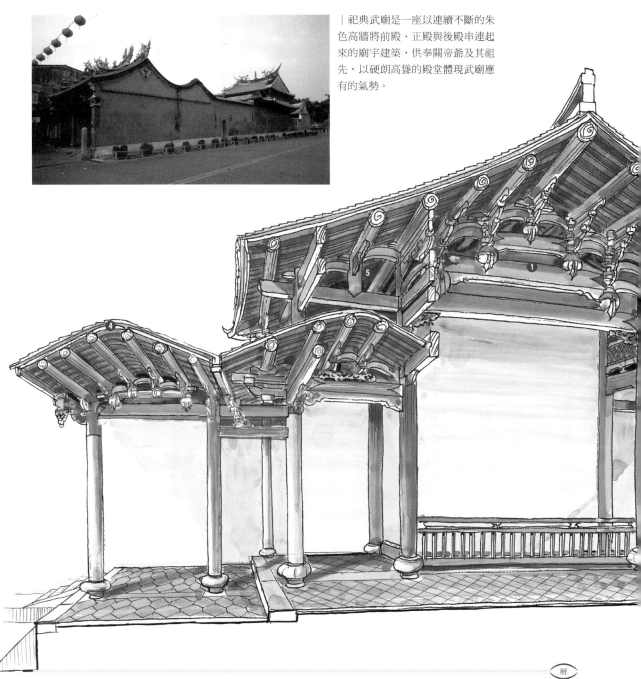

祀典武廟是一座以連續不斷的朱色高牆將前殿、正殿與後殿串連起來的廟宇建築，供奉關帝爺及其祖先，以硬朗高聳的殿堂體現武廟應有的氣勢。

祀典武廟正殿縱剖透視圖

祀典武廟供奉關聖帝君，為展現其威武肅穆之精神，正殿建築極為高大，採歇山重簷式屋頂。本圖可見到較為罕見的設計，即正面下簷作捲棚，並且銜接前面的拜亭，形成罕見的連續雙峰屋頂，拉長祭拜空間之深度。

❶ 正殿採「三通五瓜」式棟架。

❷ 排樓三彎枋與斗栱。

❸ 神房。

❹ 拜亭多採偶數桁木的捲棚頂。

❺ 暗層介於上下簷之間，但並未封閉。

縱剖二分之一式

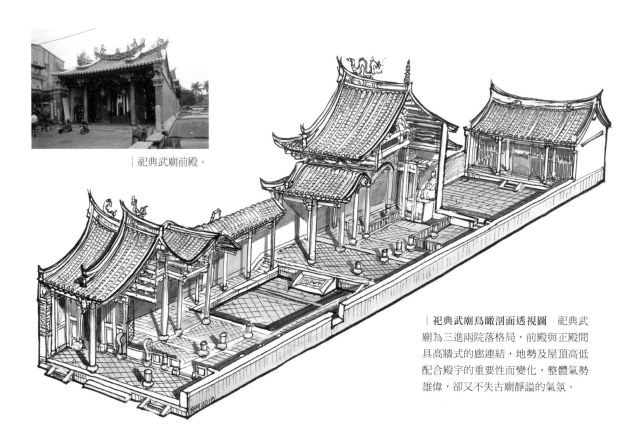

│祀典武廟前殿。

│祀典武廟鳥瞰剖面透視圖　祀典武廟為三進兩院落格局，前殿與正殿間具高牆式的廊連結，地勢及屋頂高低配合殿宇的重要性而變化，整體氣勢雄偉，卻又不失古廟靜謐的氣氛。

隨著神格晉升擴張格局

祀典武廟確實創建的年代不詳，但史料記載一六九〇（清康熙二十九年）巡道王效宗始修，並擴建奠定了今日所見之格局。後來隨著關公地位的提升，武廟經過多次增修，祖先三代亦敕封公爵供奉於後殿，而廟左側曾建有更衣廳、廟前有埕亦建有戲台，可能約日治初期被拆除。現況雖為一九三三（日治昭和八年）大修之結果，但正殿的主要結構仍多為清初原物，格局未失，且其石鼓、石柱、木柱等也皆為早期原物，非常難得。

形式與細節均保有清初特色

祀典武廟坐北朝南，諸殿均為三開間，夾峙在山牆之間，但進深很長，這是明鄭及清初城市區內的寺廟特色，因為受到基地限制，多採用狹長街屋式之平面格局，擴建時多數往縱向進深發展，而不設護龍。

前殿為硬山重脊頂，特別之處為入口門扇位於中脊正下方，如此設計使得內外空間一分為二，前後屋架都是二通二瓜式，前步口非常寬敞，彌補了如此神格卻受限僅有三開間面寬的缺點。殿後面接有捲棚軒，深度甚至大於架內，可充為戲台。

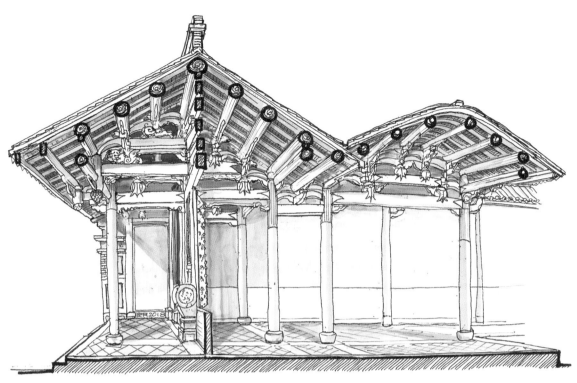

| 祀典武廟前殿剖面圖　前殿於前步口留出很大的空間，後面帶有六架軒亭，都是它的特別之處。

| 前殿入口位在中脊的位置，門扇亦有門釘裝飾，顯示主祀者的特殊身分。

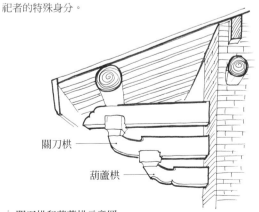

關刀栱 ——

葫蘆栱 ——

| 關刀栱和葫蘆栱示意圖

正殿採重簷歇山，其屋架結構最值得重視，屋架樑枋穿過山牆形成斗栱，以承上下出簷，山花上亦出現鐵絞刀（Anchor）。最特別的是正面下簷向裡伸入，轉成捲棚軒，如此可使上下簷間留空，發揮引入光線或排除煙氣之效。這種作法實即省卻暗厝作法，因此從室內看，竟有屋頂之上又架一個屋頂的夾層意味，使觀者得到錯覺，以為屋頂更高，空間更大了。屋架的細部構造亦具特色，排樓斗栱及枋材皆疏朗壯碩，簡潔的葫蘆栱及關刀栱均是清初建築之特色。殿前又接一座捲棚式拜亭，結構與大殿相搭，形成一組複合式的屋架。

台南大天后宮

從明代王府改為天后宮，依斜坡地形而建，拜殿及正殿高聳壯麗。

年代：一八一八（清嘉慶二十三年）大修　地址：台南市中西區永福路二段227巷18號

台南大天后宮原是明末寧靖王朱術桂府邸，附建園林稱為一元子園。除了王府之外，也配祀關聖帝君及觀音菩薩，是一組規模宏大的建築。清康熙年間施琅攻台，相傳得媽祖相助順利登台而奏請建廟，於是改建王府府邸而成，是故它與一般寺廟略有不同，特別是在拜殿與正殿的形式上。

常見寺廟正殿與拜亭是兩者相連，台灣南部寺廟更多用工字殿，即在兩進落之間，再建亭或廊相連，使出入不受天候影響，從上空看有如「工」字。但台南大天后宮的正殿與拜殿各自獨立、結構互異，兩殿之間留設天井以便通氣採光。由於係自王府轉變過來，合理的推測，這座高規格的歇山重簷頂拜殿，原本可能為寧靖王府的花廳，作為會客之用。正殿建在高陞之上，後殿供奉寧靖王牌位，應是其寢宮。

縦剖二分之一式

台南大天后宮正殿與拜殿
縱剖透視圖

本圖可見高聳的拜殿採用偶數桁
木的捲棚式構造，它的棟架左右前
後皆對稱，結構四平八穩，重簷式
屋頂呈現秀麗之美，正殿原為寧靖
王府之正堂，台基較高，左右設石
階連繫拜亭。本圖還可令人體會三
座大小不同的建築展現高低主從尊
卑秩序之合理設計。

❶ 台灣最高敞壯麗的拜殿，採歇山重
簷式屋架。

❷ 青斗石龍柱。

❸ 為使上簷較小，將明間升高，讓四
點金柱直接承擔山牆重量。

❹ 上簷採捲棚頂，因室內空間較高，
大通樑下多加一橫枋。

❺ 名匠陳玉峰彩繪作品。

❻ 正殿與拜殿之間之石階覆以小亭相
連。

❼ 石雕螭首

❽ 正殿築在高台之上，相傳為明鄭時
期寧靖王府之正堂。

❾ 正殿架內採「三通五瓜」式屋架。

❿ 媽祖神像

從前殿向後望，拜殿一覽無遺，特殊的形式保留了原寧靖王府的歷史情境。

從王府轉變為媽祖廟

一六八三（清康熙二十二年）率軍攻台的施琅以媽祖助戰之緣由，奏請將寧靖王府改為天妃宮，隔年媽祖被晉封為天后，乃正式改名為大天后宮。至一七四〇（清乾隆五年）後廳增建左右廳，一七七五年郡守蔣元樞再修，之後有過多次修繕擴建，但在一八一八（清嘉慶二十三年）遭祝融之災，歷經長達十多年的大修後才成今貌。今日在天后宮內，信仰與歷史交替隱現，我們仍可透過想像，在腦海中復原明末王府的情境。

宏偉的拜殿成視覺焦點

大天后宮依勢而建，坐東向西，面向台江。背倚山丘，因此從前殿瞻仰正殿與後殿，呈彌高之勢。雖面寬只有三開間，但前後四殿使參拜者感受到步步高升的氣勢。

前殿原為單簷，但近年被加上一層歇山頂，成為重簷，因而屋頂的重量增加。最具特色的是正殿前的拜殿，它是獨立的建築，未搭附在正殿簷下，崇高的柱子將拜殿的明敞莊嚴展現出來，這是全台最雄偉的拜殿，面寬三間，次間不施捲棚，明間升高成為上簷，其山牆重量直接落在四點金柱上，這種大木技巧使上簷較小，反而可在中庭一覽無遺，它在台灣建築史上為年代最早之實例，彌足珍貴。正殿採用較簡潔的硬山頂，其風采完全為拜殿所奪。

至於石雕部分，前殿步口的對看堵、麒麟堵、門枕石、抱鼓石等，多為難得一見的精品；拜殿的一對龍柱為青石所雕，造型勁健，雕紋犀利，圓柱上只雕蟠龍與雲朵，不置人物，這也是清代中期作品之特色。近年大天后宮又陸續增添一些石雕，但就整體而言仍屬協調。

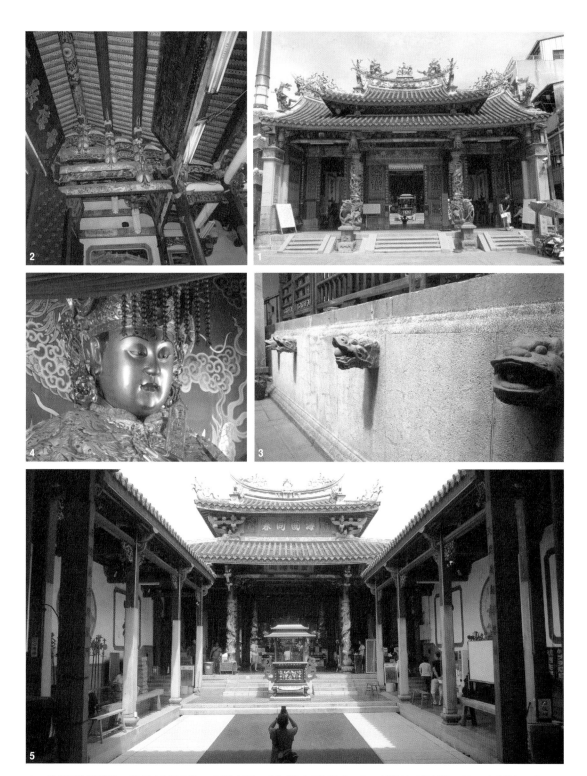

| 1- 前殿近年修繕時，於硬山頂上再加一層歇山頂，成為假四垂的形式。　| 2- 前殿採不對稱的三通三瓜式棟架。　| 3- 正殿台基的石雕螭首。　| 4- 正殿內的金面媽祖像。　| 5- 大天后宮仰之彌高的雄偉拜殿，視覺上遮蔽了正殿，極為罕見。

寺廟

台南孔廟

年代：一六六五（明鄭永曆十九年）創建　地址：台南市中西區南門路2號

象徵台灣文化教育之肇始，多次擴建涵蓋儒家與道教之建築。

台南孔廟是儒家文化在台灣生根的象徵建築，始建於明鄭，歷經清代至今大，格局與建築特徵基本上一脈相承。將孔廟、學校與道教信仰並列，成為規模宏大的建築。

初創時只有以大成殿為主的中軸線建築，入清之後陸續擴建，增加東畔的朱子祠、文昌祠與魁星閣，西側增建了學廨。全盛時期穿越東南的泮宮坊，從大成坊進入後可見到四組並列的建築群，成為台灣規模最宏整的儒學。

但至日治初年，台南孔廟被充為近衛師團的醫院後，文昌祠、朱文公祠與西畔的學廨皆被拆除。甚至櫺星門、禮門及義路的圍牆也因倒毀而未復建。因此，我們今日所見的台南孔廟如與清代石碑所刻的配置圖相比，建物其實只剩約一半而已。

台南孔廟
全景鳥瞰圖

　本圖所繪出者是現存建
築物的樣貌，最東邊為泮
宮石坊，進入大成坊之後
未見牆垣，禮門與義路空
蕩蕩佇立在前院中，而鄰
近泮池的櫺星門也闕如。
但以大成殿為核心的主軸
空間仍保存完整，東側的
明倫堂及魁星閣主要建築
亦尚在。

① 泮宮坊
② 大成坊
③ 禮門
④ 義路
⑤ 泮池
⑥ 儀門（大成門）
⑦ 節孝祠、孝子祠
⑧ 名宦祠、鄉賢祠
⑨ 丹墀
⑩ 大成殿
⑪ 東廡
⑫ 西廡
⑬ 崇聖祠
⑭ 入德之門
⑮ 明倫堂
⑯ 魁星閣

全景鳥瞰式

| 1- 東大成坊上懸「全臺首學」匾。 | 2- 三層平面各不相同的魁星閣。

台灣孔子廟之始

台南孔廟是台灣文教之始的象徵，創建於一六六五（明鄭永曆十九年），初建時尚未蓋瓦頂，入清版圖之後，於康熙年間大修才易茅以瓦。孔廟建於府城南門內，古代朱雀方位（南）主文運昌隆，至清乾隆年間可見東南巽位有泮宮坊，從大成坊進入後，自東向西依序有南北向的四組建築，分別是魁星閣、明倫堂、孔廟與學廨。而主軸孔廟之前置「禮門」與「義路」，經此門才可到達儀門與大成殿，正前方還有櫺星門與泮池。

現廟之位置、格局、方位與初創乃至清康熙、乾隆年間大修之後的形態，大體上變化不大，周圍環境也保存良好。現存幾座建築雖在一九一七（日治大正六年）的大修中略遭修改，其中以儀門的結構改得最多，至於大成殿，依其結構形式及各構件之細部造型來看，應只是抽換部分材料之整修。不過戰後一九七〇年代首次針對大成殿及魁星閣的解體大修，更換了較多的構件。

三軸線的建築配置

現位於台南孔廟東側市街口的泮宮坊，屬四柱三間式的石牌坊，因為花崗石造，故可說是孔廟保留原構件最完整的構造物，亦具清乾隆年間的古樸風貌。大成坊有東西兩座，是以雙十字厚牆拱衛著木構屋頂的牆門，造型全台僅有。進入其內，現在僅剩三組軸線建築群，東

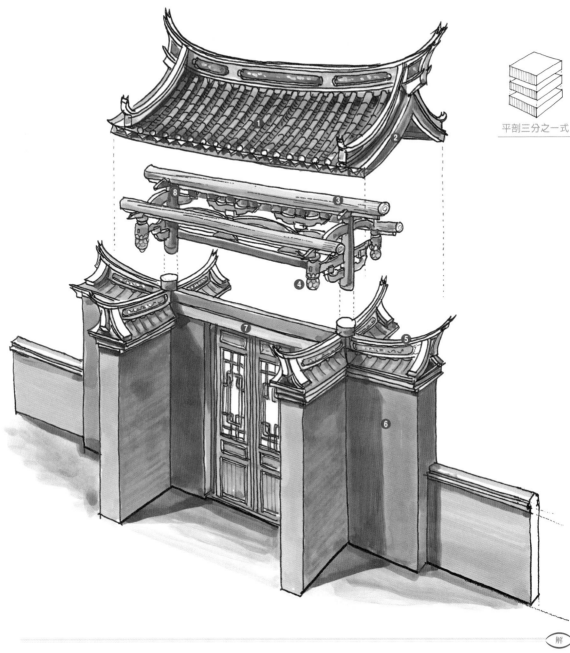

平剖三分之一式

台南孔廟大成坊
掀頂橫剖透視圖

解

大成坊是台南孔廟的外門，東西方各設一座，並且與孔廟中軸成直角，顯示對高規格孔廟尊敬之意。大成坊是一座類似牌坊的門。它的形制可溯源自唐代的「里坊門」。

台南孔廟大成坊最突出的特色是雙柱埋入十字形厚牆內，牆頂屋簷上並出燕尾屋脊，前後左右共出現六支燕尾，造型秀麗與昂揚之氣並存，為台灣僅見。本圖採用提頂分解畫法，將懸山式雙坡頂向上提高，可清楚展現樑架與斗栱結構，並且可同時見到十字形朱牆與牆頂的六支燕尾脊。

❶ 雙導水（懸山式）屋頂。

❷ 簷板

❸ 中脊楹（中脊桁）

❹ 吊筒（垂花）

❺ 十字脊燕尾，這是台灣罕見之例，三條燕尾脊相交成雙十字，共有六支燕尾指向天空。

❻ 十字牆有利於強化構造，使大成坊更穩定。

❼ 門楣懸掛「全臺首學」匾額。

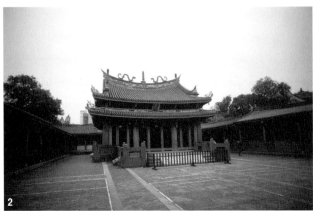

|1- 台南孔廟是全台擁有最多皇帝與總統賜匾的禮制建築。 |2- 大成殿獨立而設，顯得巍峨壯觀。 |3- 大成門棟架殿內未置瓜筒，但後簷口設置前後兩層吊筒，增加變化。

側的魁星閣樓高三層，平面由方轉圓再轉八角形，原來前方的朱子祠已然不存。中間一組有造型簡潔、五開間的入德之門，及第二進前帶四柱軒亭的明倫堂。

第三組建築群則是台南孔廟的主軸，前方泮池與儀門（大成門）之間，近年挖掘到疑是欞星門的遺構，因為已毀，故儀門成為孔廟的主要入口，其面寬雖只有三開間，但加上左右的名宦、鄉賢祠及節孝、孝子祠，使得面寬達九開間，進入其入，由東西廡與崇聖祠圍合的院落寬闊莊嚴，正突顯大成殿的巍峨。

大成殿雖歷多次修繕仍保有清初之形貌，可列為台灣建築史上之寶貴遺物。這種構造方式與台南武廟相同，即是硬山牆直上，「山花」與「山牆」是連續一體的。上簷及下簷之出挑支撐由殿內次間的樑枋延長穿過山牆來完成，這種形式顯得較硬朗。歇山重簷的另一種形式，是如清代中期及末期的彰化孔廟及新竹孔廟均使用四面走馬廊式，即宋《營造法式》所謂的「副階周匝」，但類似台南孔廟大成殿的結構形式在清代中葉之後就不再出現了，因此更顯得珍貴。

台南孔廟大成殿 縱剖透視圖

大成殿位於孔廟中軸線上核心位置，供奉至聖先師孔子牌位，其建築反映清初台灣的重簷歇山式之諸多特色。本圖從中軸線切開，可以見到大殿進深為三間，架內採「三通五瓜」式，棟架疏朗，瓜筒較小。而正面下簷實為一座捲棚頂，上下二簷之間留出空隙，有利於通風，保持樑架乾燥才能耐久，此為極高明之技巧。

其次，這座台灣最古老的孔廟大成殿，不設走馬廊，朱紅色山牆直接伸出屋簷，外觀顯得樸拙而硬朗。這與後來的彰化孔廟、新竹孔廟、宜蘭孔廟及台北孔廟等大異其趣。

｜台南孔廟大成殿屋脊與通天筒細部圖　大成殿屋頂燕尾處的通天筒，為孔廟特有的脊飾。

縱剖二分之一式

① 中脊桁為一座建築中最高的木構件，它是上樑典禮的象徵物，樑上繪太極八卦圖案，咸信具鎮宅避邪作用。

② 使用腳短的瓜筒是清初之特點。

③ 排樓用三彎枋及「一斗三升」斗栱，在宋《營造法式》中稱為「襻間」。

④ 神龕內供奉至聖先師孔子牌位。

⑤ 後點金柱

⑥ 前點金柱，前後左右四點金柱為一座建築中最核心的支柱，象徵支撐天蓋。

⑦ 門楣

⑧ 台南孔廟的下簷與上簷出挑長度相近，皆以山牆伸出斗栱支撐，這是較早期的作法。

⑨ 捲棚之上設暗厝形成兩層屋頂。

⑩ 大通樑

⑪ 二通樑

⑫ 三通樑

淡水紅毛城

城塞

現存十七世紀荷蘭人城堡中較完整保存原貌之建築，內部全為穹窿構造。

年代：一六二九（明崇禎二年）創建　地址：新北市淡水區中正路28巷1號

大航海時代西歐國家以貿易為目的開始探索亞洲，西班牙及荷蘭這樣的海權國家在當時進入台灣，他們為了自身防衛在台營建城堡，而淡水紅毛城就是十七世紀西洋海權勢力國家所建古堡中最遠距且最完整保存的實例，它是經過遙遠航行而引進的歐洲古堡，雖然規模不大，但幾乎主體結構仍屬初建之物。據荷蘭東印度公司的《巴達維亞城日記》所載，當時因材料運輸不易，工期曾遭延宕。

紅毛城原始用途為砲台，全用穹窿的無樑構造，二樓內部設砲座，砲管從厚牆的洞口伸出，原有金字塔形的屋頂。至十九世紀由英國人改造轉變為領事館辦公使用，底樓分隔出關囚犯的牢房。近年修理時發現原有砲洞在當時被填塞，但大部分牆體仍為十七世紀原物，厚達二公尺，構造只有拱圈使用紅磚砌成，其餘部分填以石塊，對於研究荷蘭人在台建築技術有極高的價值。

縱平剖四分之一式

淡水紅毛城
解構式剖面透視圖

本圖為英國人改建之後的實況，採剖開一角的剖視畫法，顯示紅毛城內部構造及空間關係。它共有兩層，上層兩座圓筒拱與下層兩座圓筒拱方向互呈直角，更有利建築構造之穩固。

① 以石拱支撐並突出城牆的稜堡有利於擴大視角。

② 石條鋪頂雉堞。

③ 二樓為雙筒的穹窿構造。

④ 二樓入口

⑤ 十九世紀由英國人增建的磚造露台。

⑥ 上露台的石階。

⑦ 十九世紀作為英國領事館時所改建的牢房。

⑧ 荷蘭時期為砲口，十九世紀改為窗子。

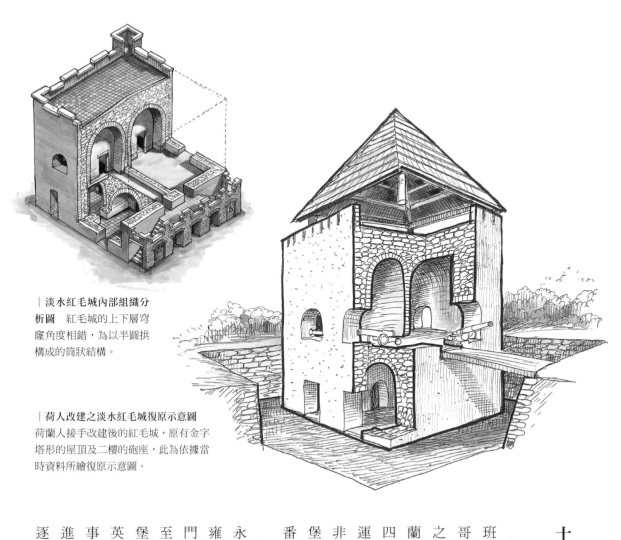

│淡水紅毛城內部組織分
析圖　紅毛城的上下層穹
窿角度相錯，為以半圓拱
構成的筒狀結構。

│荷人改建之淡水紅毛城復原示意圖
荷蘭人接手改建後的紅毛城，原有金字
塔形的屋頂及二樓的砲座，此為依據當
時資料所繪復原示意圖。

十七世紀創建的西式城堡

紅毛城位於淡水河口北側的小山頭上，前身乃西班牙人於一六二九（明崇禎二年）創建之「聖多明哥城」（Fort St. Domingo）。據文獻所載初時所築之城塞，雖為方形但結構較簡單。至荷治時期，荷蘭人因深感軍事地位重要而大規模重建，並於一六四四年五月七日奠定下第一塊石頭，材料多自外地運來，施工者則是中國的工匠，不過興建過程不是非常順利，遲至一六四六年才完工，稱為安東尼歐堡（Fort Antonio）。由於當時荷蘭人被稱為紅毛番，故俗稱荷人所築之城為「紅毛城」。

明鄭時期紅毛城遭長期荒廢，直到一六八一（明永曆三十五年）守將何祐略加整修，一七二四（清雍正二年）淡水廳同知王汧又增建外牆上的四座城門，將之視為砲城，不過現在只剩南門保留下來。至清代中期，可能因為中國守軍不習慣使用西式城堡，故而荒棄不用。直到一八六七（清同治六年）英國與清廷訂立「紅毛城永久租約」，將領事館辦事處設於紅毛城內，為了使用方便，除了對紅毛城進行增改建，也於東側加建了二層樓的領事官邸，逐漸成為今日所見的紅毛城。

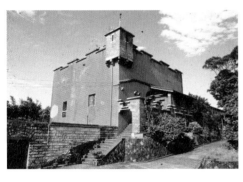
│淡水紅毛城外觀。角隅以石樑出挑的碉堡具
眺望功能，可能為1868年之後英人所加建。

西、荷城堡合體加英國風

紅毛城主堡平面呈正方形，每邊長約十五‧二五公尺，樓高約十三公尺，依剝落外壁觀察為外石內磚的構造，內部分為二層樓，採牢固的穹窿結構，最大特點是上下兩層的雙筒穹窿互成九十度，充分發揮其防禦特色，這種作法是否源自西班牙傳統，頗值得研究。

屋頂平台四周設雉堞，是用來射箭的城垣，而對角兩側以石樑出挑的小碉堡，則是加強防禦功能的設施。十九世紀在英國租借與經營下，紅毛城牆面粉刷朱漆，一樓分隔為四室，其中兩間是牢房，西側並設有高圍牆的放封院；二樓亦隔為四間，作為辦公的空間使用。南面紅磚露台、角隅碉堡及梯形雉堞，可能為英人所增建，再加上一八九一（清光緒十七年）建的紅磚造洋樓，使得淡水紅毛城增添濃濃的英國風情。

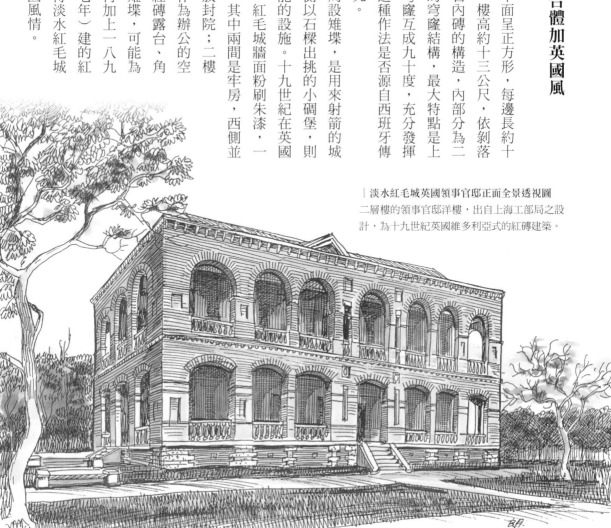
│淡水紅毛城英國領事官邸正面全景透視圖
二層樓的領事官邸洋樓，出自上海工部局之設計，為十九世紀英國維多利亞式的紅磚建築。

台北府城 承恩門

完整保存的清代台北府城之城門，為防火砲而採碉堡式設計。

年代：一八八二（清光緒八年）創建　地址：台北市中正區忠孝西路、延平南路、博愛路、中華路交叉路口

一八八四（清光緒十年）耗費三年竣工的台北府城，原共設五座城門，除了北門外，其餘皆在近代被拆除或改建。

北門門額「承恩門」據考證可能出自主事規劃興建的台北知府陳星聚之手，它不但外觀保存完整，室內的樑柱及門洞的鐵皮城門皆為原物，實在難得。

承恩門採四面雙層厚牆，只闢留小窗與窄門，外觀封閉厚重的城門，反映槍砲時代來臨的碉樓設計。登上城樓內部，可見到中樑仍繪太極八卦圖案，木構棟架為「三通五瓜」式，用材壯碩，雕飾適中；再朝地面觀之，有一細縫可令上下視線相通，推測可能為安放柵門或立門之用，以保古時城門關閉後的安全。

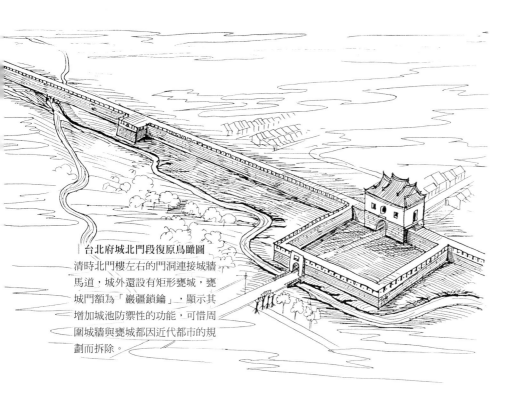

台北府城北門段復原鳥瞰圖
清時北門樓左右的門洞連接城牆馬道，城外還設有矩形甕城，甕城門額為「巖疆鎖鑰」，顯示其增加城池防禦性的功能，可惜周圍城牆與甕城都因近代都市的規劃而拆除。

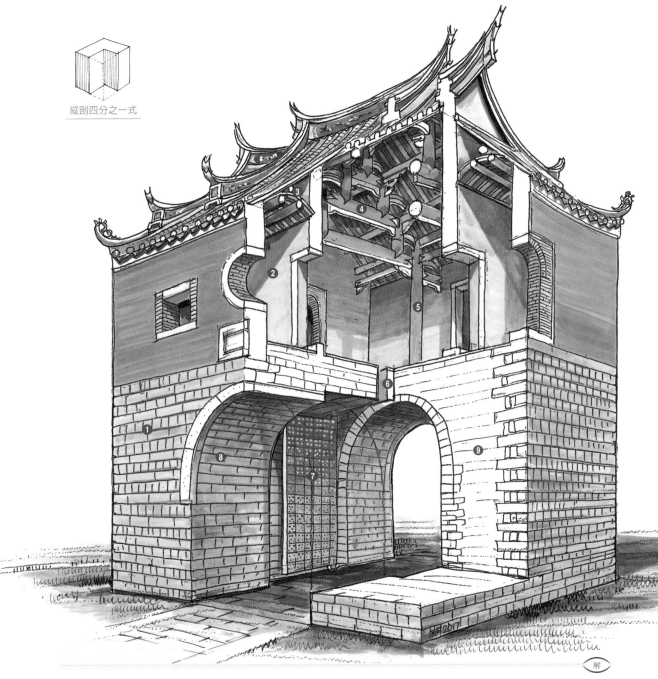

縱剖四分之一式

台北府城承恩門
解構式剖面透視圖

本圖將承恩門的四分之一角切除，保留建物的四分之三，如此繪法使北門的外觀、特殊的雙層厚牆構造、城座與城樓的關係、木棟架及舊有城門板的細部等，都能一一展現。

❶ 灰色安山岩所砌厚牆。

❷ 兩層牆之間的迴廊。

❸ 四周迴廊採用捲棚頂。

❹ 城樓上「三通五瓜」式屋架。

❺ 四點金柱

❻ 城樓地面留有柵門石縫。

❼ 城門木板外釘鐵皮強化並具防火功能。

❽ 外拱圈較小，可增加防禦性。

❾ 內拱圈較大，採「縱聯石發券」。

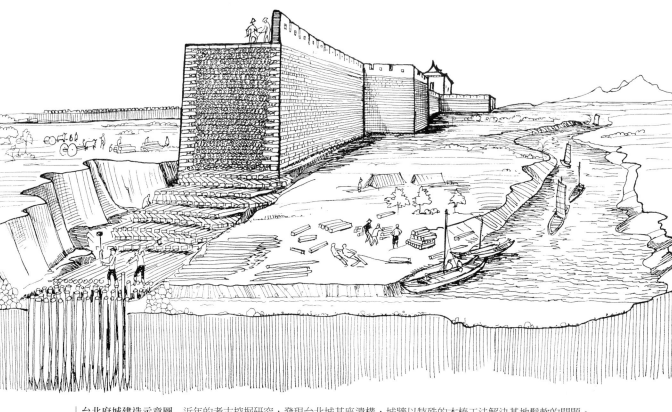

台北府城建造示意圖　近年的考古挖掘研究，發現台北城基座遺構，城牆以特殊的木樁工法解決基地鬆軟的問題。

台灣現存少數保存原貌的清末古城門

台北在一八七五（清光緒元年）設府，成為台灣北部最重要的政治文化重鎮，第四任知府陳星聚擘劃操辦建城工程，不過因基地鬆軟，工程並不順利，後歷經福建巡撫岑毓英、台灣道劉璈再勘基址，終於一八八二年開始興建，至一八八四年中法戰爭時，台北府城池才勉強完工。這座台灣唯一的長方形城池，全為石造，極為堅固，城周長一千五百零六丈，走一圈約四‧五公里。共闢設五座各有特色的城門，並取了深具文化象徵意義的名字，東門為「景福門」，西門為「寶成門」，大南門為「麗正門」，小南門為「重熙門」，而北門原設計朝向北極星，乃取名「承恩門」。

可惜的是進入二十世紀之後，因拓寬馬路而拆除了城牆及西門，東門、南門及小南門後來也被改建，惟有北門被完整保留下來。不過因周邊交通繁忙，北門曾長期被前後兩條高架橋夾攻，在現代交通設施中苟延殘喘，直到二〇一六年終於拆除高架橋，才又還原古城門清光緒初年始建之原貌。

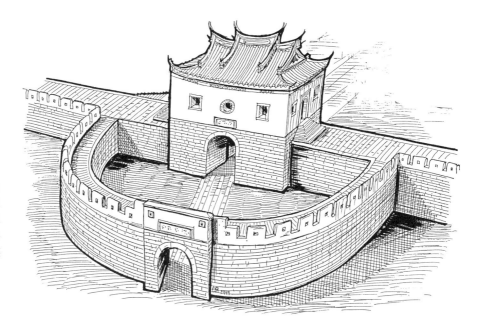

清代台北府城東門景福門全景俯視復原圖 原來的東門與北門長得最為相似，不過它的甕城呈半月城。

| 1- 早年台灣古蹟保存觀念不足，致北門很長一段時間處在兩條高架橋的夾縫中。 | 2- 2016年拆除周邊高架橋，古城門終於還原巍峨面貌。

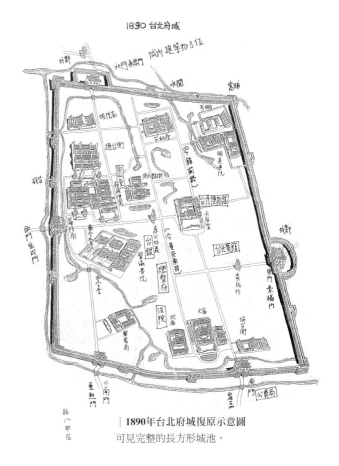

| 1890年台北府城復原示意圖 可見完整的長方形城池。

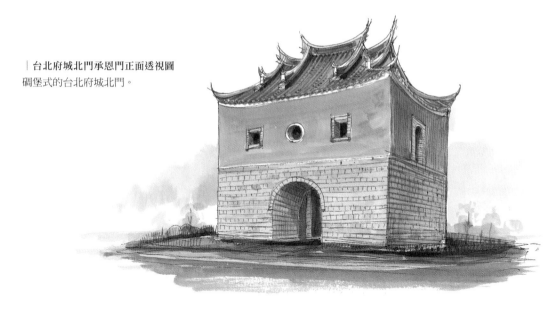

台北府城北門承恩門正面透視圖
碉堡式的台北府城北門。

強化防禦能力的碉樓式城門

清末火砲武器取代了古代的弓箭刀槍，台北府城因應時勢，將東、南、西、北四座城門均設計成碉樓形式，僅小南門採傳統樓閣式，可惜存留的東門及南門於戰後亦改建為樓閣式，有違設計原意，如此更顯北門在台灣城池建築史上的重要性。

台北北門外觀全包以厚實的磚石壁，並且有兩圈，雙層牆壁間的迴廊圍繞四周，平面有如「回」字，極為堅固。屋頂採歇山單簷，翼角鋒芒畢露。二樓室內仍為傳統木結構，有四根金柱支撐，也可以看到雄渾的樑柱斗栱，中脊樑畫的太極八卦圖也仍色彩鮮明。最可貴的是城門圓拱內仍有兩扇初建時的巨大鐵皮門，至今仍大致完好，彌足珍貴。

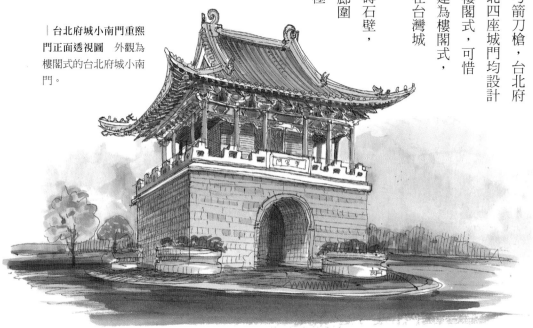

台北府城小南門重熙門正面透視圖　外觀為樓閣式的台北府城小南門。

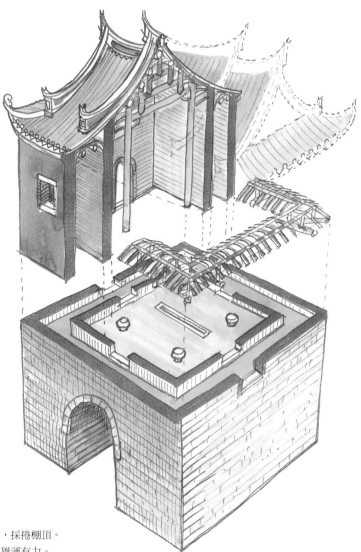

| 台北府城承恩門掀頂剖面透視圖 從二樓來看，北門的平面有如「回」字，具有雙層厚實的磚石壁。

| 1- 北門城樓迴廊圍繞四周，採捲棚頂。
| 2- 城樓木棟架的樑柱斗栱雄渾有力。
| 3- 城樓中脊繪有太極八卦圖。

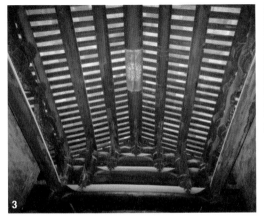

新竹迎曦門

僅存的清代淡水廳城門，構造可與當時文獻史料比較。

年代：一八二八（清道光八年）建造　地址：新竹市東區東門街中正路口

這座清代淡水廳時期所建城池唯一保存下來的城門，除了建築本身的價值，更難能可貴者，在清道光初年建磚石城垣時，有一份完整的築城史料被保存下來，現收藏於國立臺灣博物館，稱為《淡水廳築城案卷》，這項史料後又被列入《台灣文獻叢刊》重印，成為研究清代台灣築城史之重要資料。

回溯中國古代建築文獻：宋李誡《營造法式》對城牆壕塞的石作有些記載，但獨缺城門及城樓；明代的《魯班經》只講民宅寺廟，未提城門；明末的《園冶》專研造園；清初工部頒行的《工程做法則例》對城垣有詳細規定，城樓也有著墨；但像《淡水廳築城案卷》這種清冊卻是罕見的。更重要的是，今天福建、廣東一帶的府城、縣城的城門仍完整保存下來的也如鳳毛麟趾，泉州、漳州的城門與城牆亦被拆除殆盡。據此看來，台灣僅存的幾座清代城門樓就更顯珍貴，而新竹迎曦門的價值，又不僅限於古蹟文物之價值，更擁有學術研究之價值，其理自明。

⊕ 解

新竹迎曦門 解構式剖面透視圖

論起這座城樓的結構，可以與清代道光年間的《淡水廳築城案卷》文獻史料相對照，此卷記錄築城的材料種類、數量、以及經費，是一種古代的工程預算書。經過近二百年，我們據此一一比對屋架構件的名詞，認為它的學術研究價值是無庸置疑的。

本圖採用掀開瓦頂畫法，將樑枋與斗栱完整呈現出來，以供讀者深入觀察。

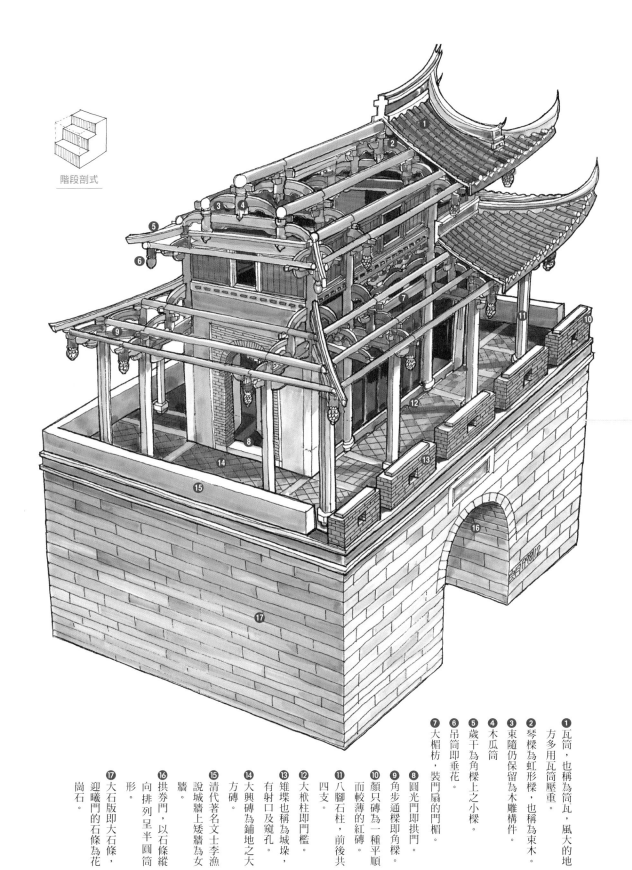

階段剖式

① 瓦筒，也稱為筒瓦，風大的地方多用瓦筒壓重。

② 琴樑為虹形樑，也稱為束木。

③ 束隨仍保留為木雕構件。

④ 木瓜筒

⑤ 歲干為角樑上之小樑。

⑥ 吊筒即垂花。

⑦ 大楣枋，裝門扇的門楣。

⑧ 圓光門即拱門。

⑨ 角步通樑即角樑。

⑩ 顏只磚為一種平順而較薄的紅磚。

⑪ 八腳石柱，前後共四支。

⑫ 大枕柱即門檻。

⑬ 雉堞也稱為城垛，有射口及窺孔。

⑭ 大興磚為鋪地之大方磚。

⑮ 清代著名文士李漁說城牆上矮牆為女牆。

⑯ 拱券門，以石條縱向排列呈半圓筒形。

⑰ 大石版即大石條，迎曦門的石條為花崗石。

175

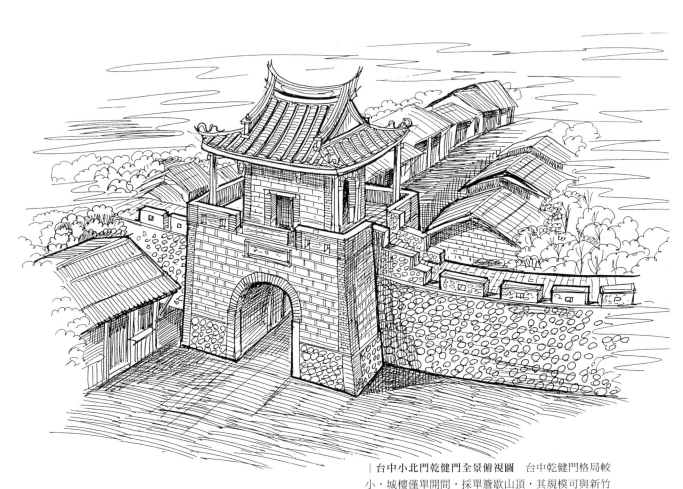

| 台中小北門乾健門全景俯視圖 台中乾健門格局較小，城樓僅單開間，採單簷歇山頂，其規模可與新竹迎曦門作一比較。

興建文獻與城門構造共存

清初台灣北部設淡水廳，廳治幾經遷徙，後移入今新竹地區，並於一八二九（清道光九年）建成磚石的淡水廳城，又稱竹塹城，設有東迎曦門、西挹爽門、南歌薰門、北拱辰門四座城門，成為北台灣的政治中心。東門額題「迎曦」，落款「道光戊子季冬」，即一八二八（清道光八年），是淡水廳城四座城門中碩果僅存者，且其台座及拱門皆為清中葉道光年間原物，深具歷史保存之價值。

至於《淡水廳築城案卷》中所收藏史料至為豐富，包括築城之前地方賢達鄭用錫、林平侯之呈文、淡水同知、台灣知府、分巡台澎兵備道、福建布政使司及福建巡撫等官方單位的來往公文。其中，淡水同知造送工料細數銀兩清冊內，包括竹塹捐建石城工程中的東、西、南、北四門及城牆、砲台、水洞、堆房、外濠及吊橋等，在台灣古建築史料中，未見如此豐富而完整之第一手史料，詳盡記錄築城的始末以及建築用語，包括材料名稱、種類、規格、尺寸、數量乃至於施工方法。對台灣古代建築之研究，尤其屬於技術史之研究，非常難得而珍貴。

樓閣式城門的優良案例

新竹東門是台灣清代城池常見的樓閣式城門，城門座為堅固的石造，城樓則是較輕盈的木結構。額題「迎曦門」，取旭日東昇，城門迎東陽之吉祥寓意。雖經多次修繕，並且樓閣木結構曾被易以水泥（僅部分雕刻仍為木雕），但幾乎全依原形式尺寸灌注，也是頗費功夫的技藝。它的城門座石拱門全為花崗石造，城樓是歇山重簷式，屋脊曲線優美，其面寬三開間、進深三間，外圍一圈走馬廊，室內採二通三瓜式屋架，左右牆開設圓光門，牆體並直接拉高成為上簷的山尖，結構穩固。

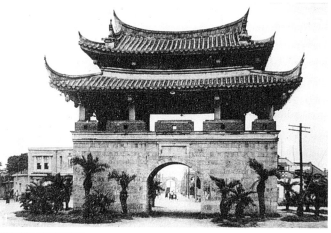

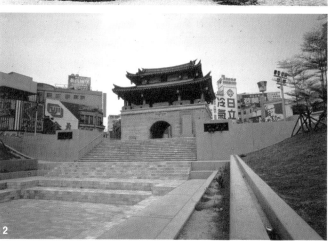

| 1- 日治時期竹塹城三座城門及城牆拆除，僅存迎曦門孤立於道路圓環中。
| 2- 近年重新整治了迎曦門周邊環境，還給古城門一個較受尊重的角色。

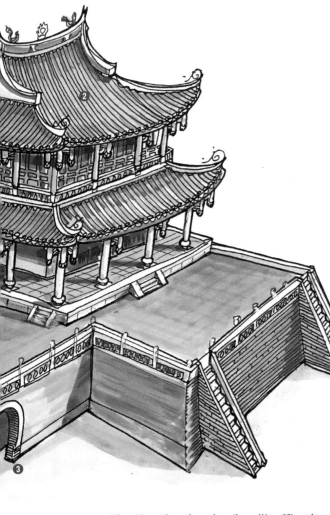

赤崁樓

台座為荷蘭時期建築，樓閣為清末所建，相距兩百多年的建築相疊並存，見證台灣歷史。

年代：一六五三（明鄭永曆七年）時創建　地址：台南市中西區民族路二段212號

十七世紀荷蘭人進入台南後，先於安平地區築造熱蘭遮城（Fort Zeelandia，即安平古堡），作為行政中心，經營面積逐漸擴大後，加上漢人不滿的反抗事件等，決定再築普羅文蒂亞城（Fort Provintia，即赤崁樓）加強戒備，兩城一東一西，鞏固荷蘭人在當地的經營管理。

普羅文蒂亞城原台座上的荷蘭洋樓在清末已倒毀，再由地方官更改為中國式樓閣，即為現今我們所見的赤崁樓，因此一般人很難想像原來的形貌。一九三〇年代日本建築家栗山俊一氏曾參考史料作為圖樣復原考證，推測荷蘭式建築外觀形式。目前所見僅存兩座古典樓閣，居中為文昌閣，左翼為海神廟，右翼則只剩荷蘭時期之紅磚台座。從歷史觀點看，赤崁樓之價值與安平古堡相同，為鄭成功收來台以前之古蹟；就建築學而言，其台基磚牆構造延續荷蘭傳統，磚拱厚度是以一磚半砌成，與清末的洋樓顯著不同，具有時代意義。

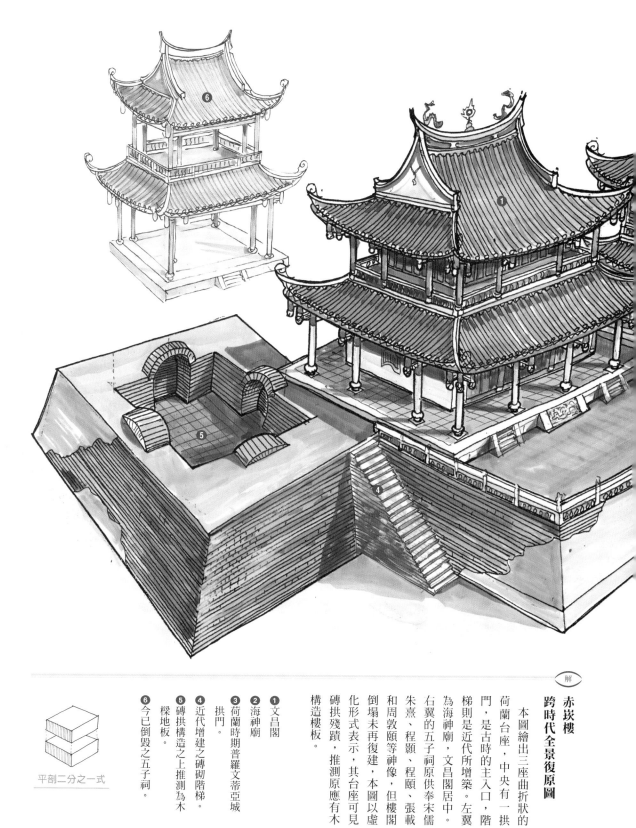

赤崁樓
跨時代全景復原圖

本圖繪出三座曲折狀的荷蘭台座，中央有一拱門，是古時的主入口，階梯則是近代所增築。左翼為海神廟，文昌閣居中。右翼的五子祠原供奉宋儒朱熹、程顥、程頤、張載和周敦頤等神像，但樓閣倒塌未再復建，本圖以虛化形式表示，其台座可見磚拱殘蹟，推測原應有木構造樓板。

1. 文昌閣

2. 海神廟

3. 荷蘭時期普羅文蒂亞城拱門。

4. 近代增建之磚砌階梯。

5. 磚拱構造之上推測為木樑地板。

6. 今已倒毀之五子祠。

平剖二分之一式

荷人所建赤崁樓考證復原圖
依據台灣府志及縣志記載及日人
研究成果等，所繪製的荷人所建
之赤崁樓想像圖。

日治初期（約1900年前後）的赤崁樓舊照，圖中可見
海神廟、文昌閣與五子祠三座樓閣並立。

跨三百年的歷史堆疊於一身

普羅文蒂亞城又稱為普羅民遮城，也就是峴今的台南赤崁樓，最初由荷蘭人於一六五三年時所建，「赤崁樓」的名稱由來據說是夕陽西下時，城壁呈現赤色而稱之，但也有學者認為係平埔族赤崁社之音譯。原來台座上建有荷蘭洋樓，於清同治元年倒塌，至一八八四（清光緒十年）又由知縣沈受謙大改造，將台座上的荷蘭式建築殘蹟拆除，並改建為三座閩南式樓閣，計有海神廟、文昌閣及五子祠三座，後者於一九一〇（日治明治四十三年）因颱風傾倒後即未再建。

目前所見的海神廟及文昌閣並非清末遺物，日治末期曾有一次木作的整修，但戰後於一九六三（民國五十二年）卻進行了破壞性的整修，所有屋架被易以水泥，結構系統不清，細部表現蕩然無存，至為可惜。

城樓滄桑呈現中西複合的奇特形式

赤崁樓在荷蘭時期所建的大台基尚存，頗似熱蘭遮城，兩者同為台灣史上最古老的建築物。赤崁樓的入口為半圓拱形，台基為曲折形平面，由三個正方形組成，構造材料參考《台灣縣志》記載，所用灰土，係以糖水糯汁調石灰而成，堅固如石，後人稱「紅毛土」。早已不存的荷蘭洋樓，由歷年史料及日人研究成果來看，可知具有階梯狀的荷蘭式山牆（Dutch gable）及轉角出挑的瞭亭。

台基上所建的清式樓閣，結構雖遭改變，所幸外壁仍保留斗砌法，屋瓦也使用傳統板瓦，整個外貌仍予人古樸之感。在空間效果上，樓閣配合台基前後互相錯開，雖然同樣面西（向海），但前後有序排列，富有層次感，產生了微妙的空間關係，

赤崁樓海神廟
解構式剖面透視圖

赤崁樓於清末改築為三座漢式樓閣，北邊的五子祠較小，海神廟與居中的文昌閣較大，且平面格局相似。本圖為海神廟剖視圖，可以看到樓閣的特殊構造，底層四周迴廊不等寬，為配合使用功能，正面設計較寬，而另三面較窄。左右牆壁向外移出，因此多出兩根柱子來配合四十五度串角樑。這種柱位變化不但可以擴大室內空間，同時也可保持屋頂的對稱性。

❶ 上釉瓶形欄杆
❷ 格扇門
❸ 排樓五彎連栱
❹ 蓮花吊筒
❺ 屏風枋垛
❻ 四點金柱
❼ 花瓶門
❽ 台基
❾ 角樑後尾柱珠。
❿ 斜魁也稱御路。
⓫ 暗厝

縱剖四分之一式

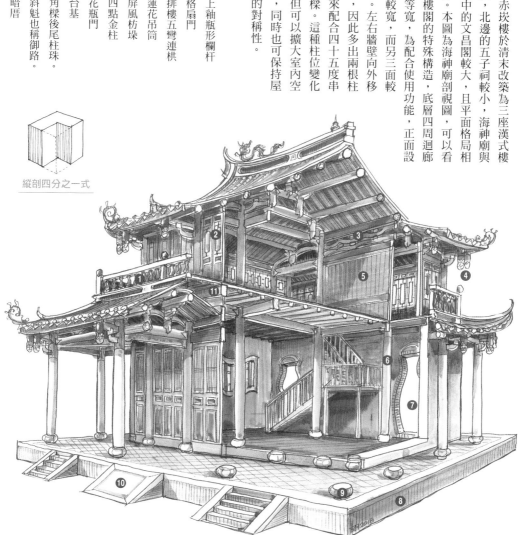

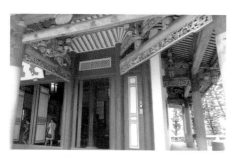

文昌閣與海神廟一樣，前廊的寬度大於側廊，故角樑採錯位法施作。

在現存兩樓之間徘徊，可體會之。且可登至樓閣二樓，透過輕巧的格扇窗，獲得遠眺之趣，當可想像三百年前日落赤崁之畫面。台基下又擺置原大南門下的贔屭碑，替赤崁樓增添一些富有歷史價值的文物。這座結合了十七世紀荷蘭城堡台座與十九世紀漢式樓閣而成之中西複合建築，可說是台灣歷史的縮影與見證。

台灣府城 大南門

完整保存半月形甕城的台灣府城大南門，外部與城門呈斜角乃出自風水理由。

年代：一八八二（清光緒八年）創建　地址：台南市中西區南門路34巷32之1號後方

日治時期大南門的甕城門曾嚴重塌毀。

甕城，又稱附郭，是城池重要城門之前所加築的一道矩形或半月形城牆，以增強城郭的防禦功能。其城門形式較為簡單，門洞多未正對主城門，除了風水的考量，亦有利於防禦。清代台灣所築的諸多城池之中，設有甕城的城門不少，如清末台北府城北門外有矩形甕城、東門外有半月形甕城，而位於台南的台灣府城，原有五座城門均建有甕城，如今只有大南門的甕城保留，也是全台唯一。

台南之前身為明鄭時期之東寧府，當時無城牆，清乾隆年間將木柵城改為磚石及夯土構造，清道光年間，大北門、小北門、小東門及小南門也建甕城。大南門為通往鳳山之要道，因而城池固若金湯，不僅築造甕城，城牆上亦安置砲位，目前保存很完整，能充分體現清代作為台灣首府城池的宏偉氣勢。

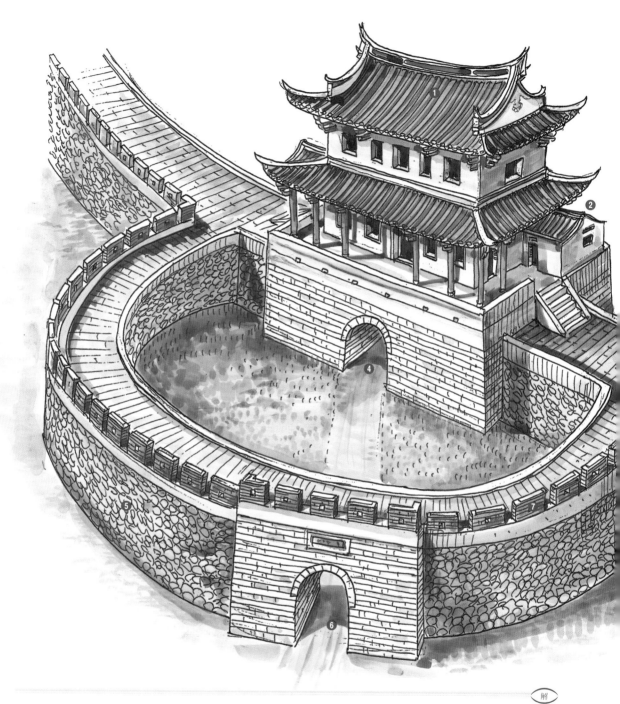

**台灣府城大南門
俯視圖**

本圖採用鳥瞰角度，可以看到城門與半月形甕城門錯開斜角，此為古時典型之設計法則。

重簷屋頂城樓兩翼凸出供兵丁住宿的窩舖，並有階梯連接城牆及甕城馬道，若遇戰事方便士兵調度。

① 歇山重簷頂城樓

② 窩舖附建在城樓上，為守城士兵住宿之用。

③ 馬道為城牆上的走道。

④ 主城門洞

⑤ 半月形甕城

⑥ 基於風水理論，甕城門與主城門形成斜角。

⑦ 磚砌雉堞有窺孔與射孔。

全景鳥瞰式

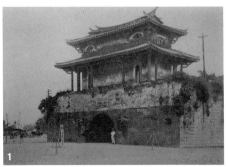

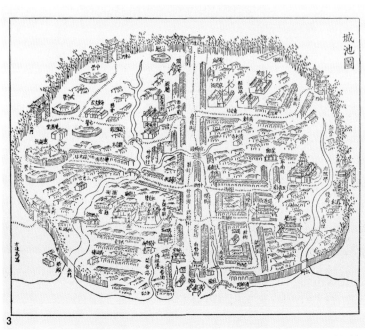

城池圖

1

2

3

|1- 日治時期的台灣府城大東門。 |2- 台灣府城大東門東側門額題為迎春門，城樓在日治末期坍毀，近年又重建以維舊觀。 |3- 清乾隆年間《重修臺灣縣志》所載之台南城池圖。

堅守崗位不墜的清代大城門

台灣府城至一七二三（清雍正元年）始建木柵圍城，後陸續增建改築，至一七七五（清乾隆四十年）已有八座城門，較大的一次修建是一八七五（清光緒元年）由欽差大臣沈葆楨奏建，城門與城牆皆用堅固的三合土與石條重修。其中大南門規模宏大，外附的半月形甕城，據史載為清道光年間增建，但在一九三〇年代曾崩塌，後又修復，是台灣現存最完整的清代大城門之一。

台灣府城大南門額題「寧南門」，主要以花崗石為建材，城樓面寬三間，進深一間，採用歇山重簷屋頂，屋脊燕尾起翹，外觀秀麗。它還有一個特色是城樓兩翼凸出窩舖，作為守城士兵之居所。半月形甕城城牆多以珊瑚礁石，即硓𥑮石所砌成，拱門額題「大南門」仍為花崗石構造，它與主門不對齊，形成斜角，應是風水思想使然，因此從城外無法直視城內。城牆與甕城朝城外處設置整排的雉堞，即城垛，其上留設有方眼窺孔及射孔，適合弓箭手或槍手射擊之用，與台灣多數城牆一樣，雉堞以紅磚砌成。

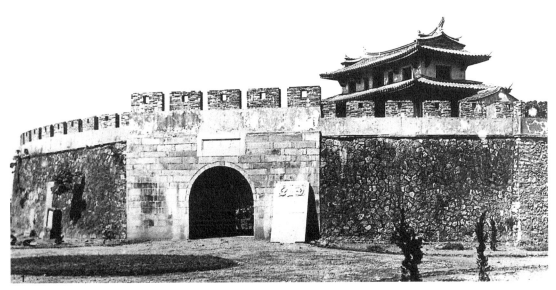

日治時期拍攝的台灣府城大南門，甕城門旁立有一方石碑。

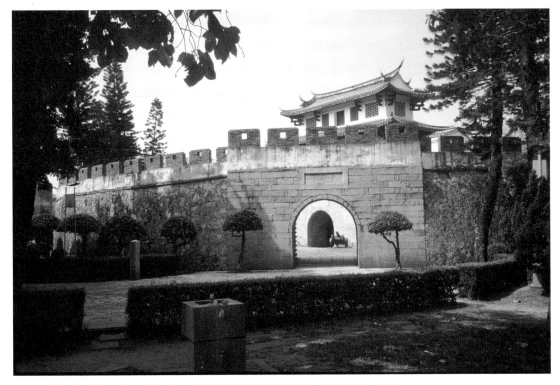

與日治時期老照片相較，台灣府城大南門現況整體外觀保存完整，兩者沒有太大差異。

城塞

鳳山縣舊城

保存城門、護城濠、水關與砲台的台灣古城池。

年代：一八二五（清道光五年）改建　位置：高雄市左營區興隆段158之1號等

鳳山縣舊城之建設，可謂為清代台灣築城史之大事，十八世紀初的台灣南部，以府城（台南）為中心，北有諸羅，南有鳳山，人口漸增，城市如雨後春筍。一七一九（清康熙五十八年）《鳳山縣志》謂「無事之日，高枕可以無虞，苟或草寇竊發，高壘何在？深溝何在？」，於此可見清初仍以築城為政治安定之保障。

鳳山縣舊城雖非台灣年代最早的縣城，但卻為台灣第一座石造縣城。它的構造除了就地取材，大量利用周邊（左營）一帶的硓𥑮石外，清道光年間所築的城門洞則用閩粵運來的花崗石興建，城牆高一丈三尺（約合四公尺），上設砲台，外面還有城濠強化防禦效果，雖固若金湯，可惜沒有太多機會發揮功效。

側面全景式

鳳山縣舊城範圍考證圖　可見東門所在位置。

鳳山縣舊城東門段 仰角透視圖

這是台灣的第一座石造縣城，經過二百多年，城門樓大都倒毀、城牆破損。本圖乃是經考證復原之景象，圖中可見東門段城牆綿延不絕，從右邊的門樓經斜坡踏道可上城樓，城樓為單簷式，四面闢圓窗，翼角下有一柱支撐，造型樸實。

1 城樓為依柱礎與古照片所作的圖面復原。

2 城樓之斜坡階梯踏道。

3 管制的門樓。

4 花崗石拱券有兩道，外拱小而內拱大，中段不設拱，可以裝門板。

5 砧砧石所砌的厚壁。

6 表面砧砧石的城牆蜿蜒。

7 紅磚雉堞

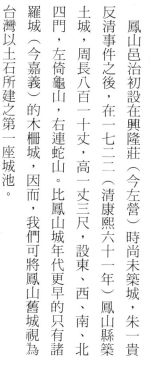

| 鳳山新城東門及東便橋復原圖　鳳山新城位在舊城之東，於1788（清乾隆五十三年）始建竹城，將舊城取而代之，至
1804（清嘉慶九年）設六座城門，分別是大小東門、西門、南門、北門及北門外郭城門，如今僅小東門，即東便門，與門
外橋樑仍存。

從創城、廢城到大改築

鳳山邑治初設在興隆莊（今左營）時尚未築城，朱一貴反清事件之後，在一七二二（清康熙六十一年）鳳山縣築土城，周長八百一十丈，高一丈三尺，設東、西、南、北四門，左倚龜山，右連蛇山。比鳳山城年代更早的只有諸羅城（今嘉義）的木柵城，因而，我們可將鳳山舊城視為台灣以土石所建之第一座城池。

值得玩味的是，一七八六（清乾隆五十一年）因林爽文抗清事件，鳳山城被攻陷，縣令及典史等文武官員多殉難，事後有遷移縣治之議，不久即在東方的陂頭街築另城，是謂鳳山新城。一八○六（清嘉慶十一年）蔡牽之役後，新城亦被攻陷，人們評估認為其土薄水淺，地苦潮濕，比不上舊城襟山（龜山）帶海（西邊台海）之形勢。於是在一八二五（清道光五年）大肆改建舊城，將龜山全包在內，而捨去蛇山，城周再擴大，長達一千二百二十四丈，設四座城門。可惜竣工後知縣忽死，眾人以為不祥，導致縣治沒有長期安置在鳳山縣舊城之內。

城池設施保留最多元的老縣城

鳳山縣舊城呈橢圓形，選址配合自然環境，城內東北部

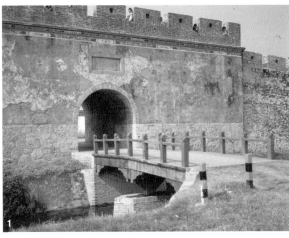

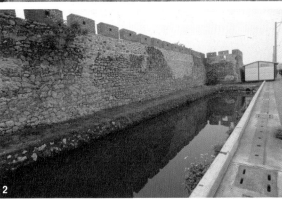

為了增強防禦功能，將整座龜山包含在內，利用蓮池潭與城濠結合，形成天然屏障。這城濠又稱護城河，施工時挖出來的泥土正可填入堆高的城牆之內。城牆上以磚鋪平成馬道，為方便砲車移動及兵馬行走而設，鳳山舊城保存有數百公尺以上，乃台灣目前保存較完整的馬道之一。另外，至今仍可看到鳳山舊城初築時的數段城牆。

城設東（鳳儀）、西（奠海）、南（啟文）、北（拱辰）四城門樓，視其城門名，具有濃厚之八卦風水意義，目前存留者有東、北及南門，雖然城樓均已毀，但城門洞卻是清道光年間遺構，相當珍貴，其外壁為硓𥑮石，拱門處則是花崗石砌。鳳山縣舊城是台灣現存清代城池建築中，年代最古老的石造城門與城牆，它仍保存城門、城牆、城濠、馬道、砲台與水關等設施是了解清代漢人城池的最好例證。

| 1- 鳳山縣舊城東門外，橋樑為近年修復時所建。 | 2- 鳳山縣舊城東門段城牆及護城河蜿蜒，末端突出處為砲台。 | 3- 鳳山縣舊城北門門洞兩側，有全台僅見的門神彩繪浮塑，極為珍貴。

189

旗後砲台

牡丹社事件後在打狗港口所建中西合璧式大砲台。

年代：一八七六（清光緒二年）竣工　位置：高雄市旗津區旗後山上

清末同治年間發生牡丹社事件後，日本伺機涉台之野心已見，清廷派欽差大臣沈葆楨來台善後，雖然最終以賠款了事，但台灣戰略及海防地位獲得重視，也開啟洋式砲台的興建。沈葆楨展現重視台灣南部防務之心，首先勘察地勢，奏請建安平二鯤身砲台，繼而責令淮軍將領在打狗港口山上建旗後砲台，兩者均配備向英國購買的大砲。不過後來的台灣巡撫劉銘傳，則偏重於北部與澎湖的防務。

十九世紀因以海防為重，在港口或要塞築設砲台作為防禦設施，常特別選址在港口小丘之上建造，居高臨下，視野寬廣，射程較遠，更能發揮禦敵效果；旗後砲台位在高雄港口旗後山上，即具備上述的優點。這座砲台最耐人尋味的是入口設計成中國式，門口有八字牆，並且牆上以磚砌出「囍」字裝飾，有如深宅大院，成為台灣之孤例。

全景鳥瞰式

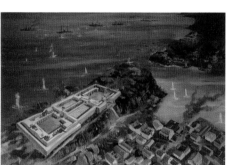

| 1895乙未割台戰役日艦攻擊旗後砲台想像圖

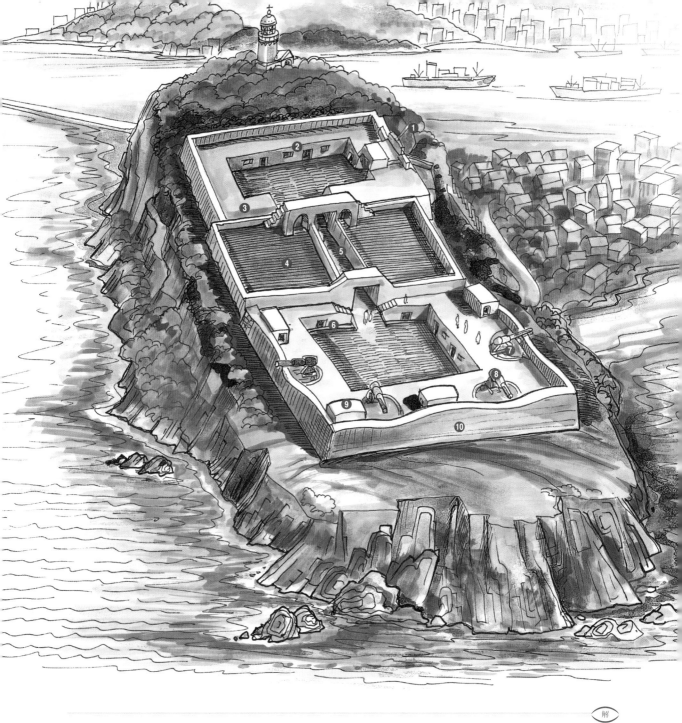

旗後砲台
全景鳥瞰透視圖

　本圖從空中俯瞰，可見到
旗後半島四周懸崖峭壁之形
勢。旗後砲台分三區，北區
為營房，中區為指揮所，南
區為砲座，安置四門大砲，
分別朝向三方海域。中國傳
統式的大門，張開的八字牆
彷彿有歡迎入內之意，非常
有趣。

1. 砲台營門設八字牆。
2. 軍官住房
3. 兵房
4. 推測平台上可能原有官署
　建築。
5. 穿廊可連通前後營區。
6. 門內設置神龕，可能供奉
　關公作為守護神。
7. 砲盤鋪設半圓形鐵軌。
8. 向英國購買的阿姆斯壯七
　吋大砲。
9. 子藥庫貯藏砲彈。
10. 鐵水泥分築之原牆。

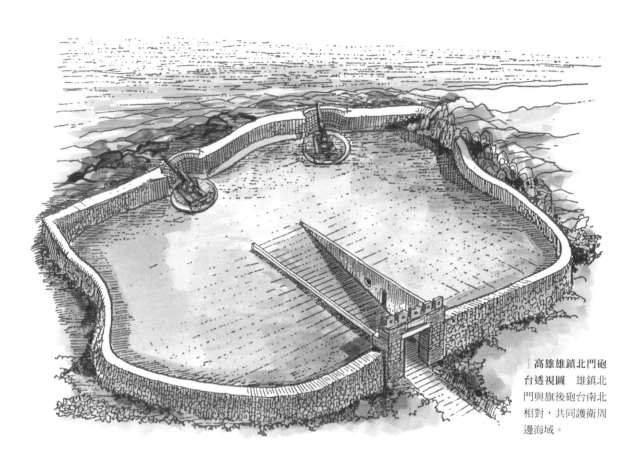

高雄雄鎮北門砲台透視圖　雄鎮北門與旗後砲台南北相對，共同護衛周邊海域。

洋務運動在台灣的產物

牡丹社事件後，台灣在洋務運動聲浪中開始興建第一批洋式砲台，首先是安平二鯤身砲台，繼而建打狗（高雄）旗後砲台。砲台之建造由淮軍提督唐定奎率兵工完成，一八七六（清光緒二年）竣工，設計則出自福州馬尾南洋艦隊的洋技師之手。

旗後砲台扼守打狗港口，同時在北岸哨船頭又建小砲台，其門額題「雄鎮北門」與旗後的門額「威震天南」遙遙相對。旗後砲台門額於一八九五（清光緒二十一年）乙未割台之役時，遭日軍吉野艦砲火擊中，失去二字，後世仍眾說紛紛，未能確定，不過無損於這座砲台之研究價值。這場戰事使旗後砲台受創甚重，後來長期荒廢，兵房內木樑倒塌，幾成廢墟，至一九九○（民國七十九年）才經考證後修復。

中體西用融入建築特色

清末台灣為防外患所建的洋式砲台中，以打狗旗津島上的旗後砲台最具建築學上之研究價值，因為它是「中學為體，西學為用」的具體設計成果。

砲台平面為三個長方形城垣所組成，北區為主門及兵房，中區有長廊穿越，似為指揮所。南區為砲座區，砲台完工

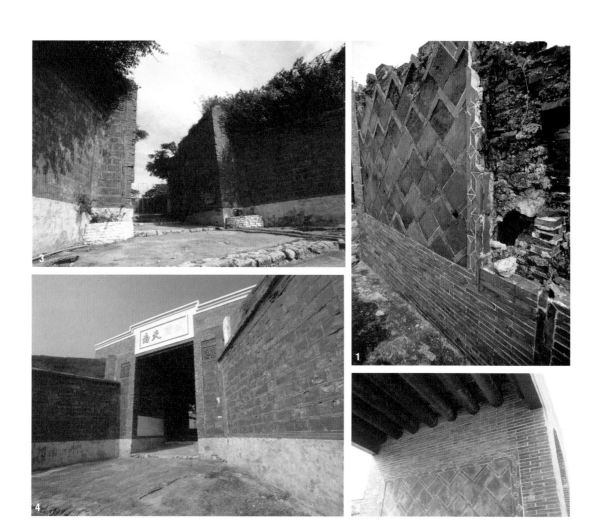

| 1- 整修前中區廊道門洞的牆面，磚工精美，令人印象深刻。 | 2- 一九九〇年全面整修後，復原了中央廊道的門洞構造。 | 3- 整修前的砲台大門。當年乙未割台題額被砲火傷及，後來倒塌不存，但兩翼八字牆斗砌磚及囍字裝飾都保存良好。 | 4- 修復完成的旗後砲台大門，因為額題前二字有所爭議，故以虛化表現。

三年後，備有四門巨砲，係向英國購買的「阿姆斯壯」（Armstrong）大砲，此外還有許多兵房及子藥庫（彈藥庫），它的外牆厚達十公尺，是清末台灣砲台罕見者。

上述砲台的配置、配備及材料構造，展現西學的運用，但在建築裝飾及士兵的精神需求上，則離不了中國傳統。最有趣的是主入口採「八字牆」，左右斗砌磚牆上有「囍」砌磚字樣，左右各一，但筆劃不同，雖不清楚為「對場」建造或分「青龍與白虎」，但皆帶有民俗意味；中區廊道門洞側牆亦有斜斗砌磚與紅磚飾。特別的是在南區靠中央走道的一間兵房設置小廟，內部以灰泥作供桌，推測原應供奉傳統軍隊守護神關公或太子爺，是駐守砲台官兵們的精神慰藉。

理學堂大書院

十九世紀由傳教士馬偕所建的台灣第一座現代化高等學校，採中西合璧式建築。

年代：一八八二（清光緒八年）竣工　地址：新北市淡水區真理街32號

近代基督信仰有系統的傳入台灣，始於一八六五（清同治四年）至南部的宣教師馬雅各，北部則以一八七二年抵達淡水的馬偕牧師為首。馬偕來自加拿大基督長老教會，年輕且滿腔熱忱，運用醫療及教育來進行宣教工作，他所創建的牛津理學堂大書院，是台灣第一所現代高等學府，亦開啟清末台灣高等教育之先河。

理學堂大書院建築平面猶如傳統四合院，屋脊凸出塔狀裝飾，流露出東方與西洋融合之特質。

相傳當時馬偕以番薯削刻成建築模型給工匠參考，才能建出這座頗具特色的理學堂，這或許是當時洋人設計，而台人施工的一種合作模式。

解

理學堂大書院
全景鳥瞰復原圖

本圖復原全盛時期之全景，其屋脊端點凸出尖塔裝飾，正面山牆也有海浪形圖案，至今仍完整保存。後廳原來作為學生宿舍，天井則成為戶外教室；但近年天井及後廳有了改變，增加一些新建物。

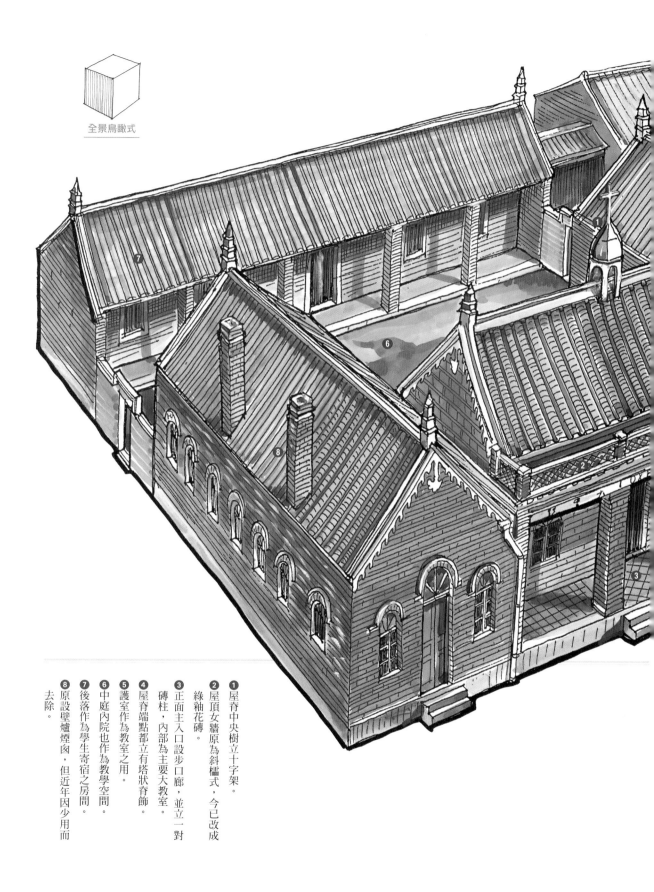

全景鳥瞰式

❶ 屋脊中央樹立十字架。

❷ 屋頂女牆原為斜檔式，今已改成綠釉花磚。

❸ 正面主入口設步口廊，並立一對磚柱，內部為主要大教室。

❹ 屋脊端點都立有塔狀脊飾。

❺ 護室作為教室之用。

❻ 中庭內院也作為教學空間。

❼ 後落作為學生寄宿之房間。

❽ 原設壁爐煙囪，但近年因少用而去除。

| 理學堂大書院屋架構造剖視圖 理學堂設計融合中西，採西洋的中柱式屋架（kingpost truss）。

| 理學堂大書院今景。其正面與傳統三開間帶左右護龍的合院類似。

馬偕牧師終生志願的實現

馬偕的祖先原居蘇格蘭北部，父親為佃農，一八三○年因地主迫害才移民至加拿大。他們是虔誠的基督徒，所居建物簡陋充分表現清教徒刻苦耐勞的精神。馬偕年少時就受基督信仰感召，嚮往海外宣教生活，於是神學院畢業的隔年即啟程前往遙遠的台灣，實現他的志願。

一八八○（清光緒六年）馬偕返加拿大述職，得到家鄉父老之助，募得一筆款項，即用來建造可以培養台灣傳教士的神學院。他在日記中記載，校址選在可以瞭望淡水河之地，建物平面東西寬七十六呎，南北長一百六十呎，以運自廈門的小紅磚建造，外牆塗上油漆，可防豪雨。灰漿用糯米蒸煮後加入石灰再搗之，又加入糖汁，加強其凝結力。一八八二年完工後為紀念家鄉捐款，命名為牛津理學堂大書院（Oxford College）。

東西融合之建築特質

馬偕在台傳教長達三十年，他在北台灣所建的建築中，以淡水埔頂的牛津理學堂最具特色，目前大部分仍完整保存，值得細加分析，透過這座建築，也可以了解馬偕主要的建築思想。

理學堂採用西式木桁架，屋脊凸出十字架及尖塔狀裝飾，窗子用圓拱形，但平面格局卻與台灣民宅「兩落帶護室」如出一轍，或許是馬偕刻意入境隨俗之匠心安排吧！

第一落前廳為大教室，從早期照片顯示，室內西壁懸掛一片大黑板，並有世界地圖。左右廂房隔出六間小房間，分別作為圖書室、教材室與地理、博物及音樂教室等使用，後面中庭為戶外教學空間，最後一列房屋則作學生宿舍；住宿與學習合在一起，有如古代台灣的書院。

淡江中學八角塔

　　傳教士馬偕的兒子偕叡廉繼承父志，除了擔任台灣北部重要的傳教工作，也在一九一四（日治大正三年）創辦淡水中學（後改名淡江中學）。一九二二年則由羅虔益牧師（Kennith Dowie）負責設計新校舍，先興建了體育館，一九二五年再完成最重要的八角塔建築。

　　八角塔有曲線之出簷，正面人字形山牆與入口之細部皆有東方建築之韻味，設計者似乎有意要創造結合中西文化之學校建築，乃延續理學堂大書院之設計精神。

　　淡江中學八角塔全景鳥瞰透視圖　可見其十字形平面，以八角塔為核心，正面左右伸出兩翼如擁抱姿態，手臂端點又凸出八角形衛塔，因而對中庭形成較封閉的包圍感。建築主要用材為紅磚，但部分為白牆，色調明朗。

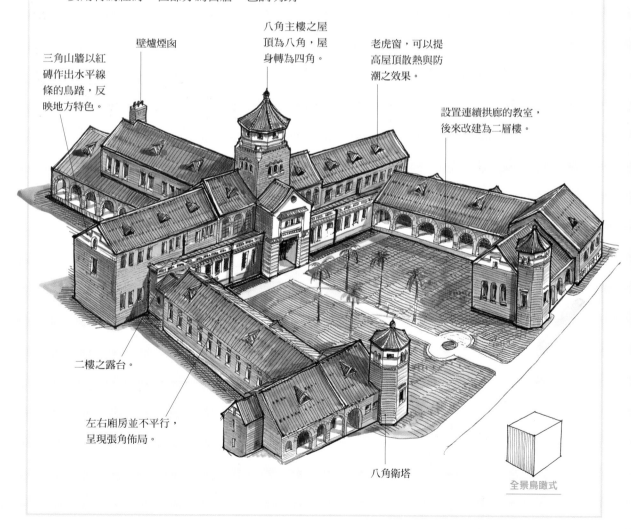

八角主樓之屋頂為八角，屋身轉為四角。

壁爐煙囪

老虎窗，可以提高屋頂散熱與防潮之效果。

三角山牆以紅磚作出水平線條的鳥踏，反映地方特色。

設置連續拱廊的教室，後來改建為二層樓。

二樓之露台。

左右廂房並不平行，呈現張角佈局。

八角衛塔

全景鳥瞰式

鳳儀書院

全台保存形制最完整的清代書院，兼收閩客學童，格局宏大，大木風格呈現古拙之美。

年代：一八一四（清嘉慶十九年）創建　地址：高雄市鳳山區鳳明街62號

清代台灣各地廣設書院，尤其是重要的行政轄區，雖然教授內容以科舉制度為依歸，但仍補官設學校之不足，對台灣教育具有重要意義。建於清嘉慶年間的鳳山鳳儀書院是清代台灣規模最大的書院之一，因地緣之故，它同時兼收閩客學童，此種情形在台灣中北部少見。

鳳儀書院格局宏大，除了教學講堂外，還有供老師用的廳事與學生用的學舍，另外還有敬字亭與義倉，功能豐富，保存下來的建築類型多樣，且大木風格呈現原創的古拙之美，具有建築史之研究價值。書院內並設曹公祠，祀奉清道光年間任鳳山知縣的曹瑾，他因守法廉能被列入《清史稿》循吏傳，此配置在台灣書院中亦屬罕見之例。

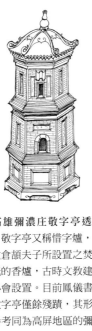

| 高雄彌濃庄敬字亭透視圖　敬字亭又稱惜字爐，為崇敬倉頡夫子所設置之焚燒字紙的香爐，古時文教建築前必會設置。目前鳳儀書院的敬字亭僅餘殘蹟，其形制可參考同為高屏地區的彌濃庄（美濃）敬字亭。

解

鳳儀書院　全景鳥瞰透視圖

本圖以鳥瞰展現鳳儀書院格局與現存建築，已佚失或不可考的部分，不加以臆測復原。目前尚存的主要建物有照壁、頭門、講堂、廳事、學舍等，其右畔的鳳山城隍廟雖非原貌，但同為清代鳳山縣新城的歷史見證，遂以較淡的色彩呈現於畫面左下角。

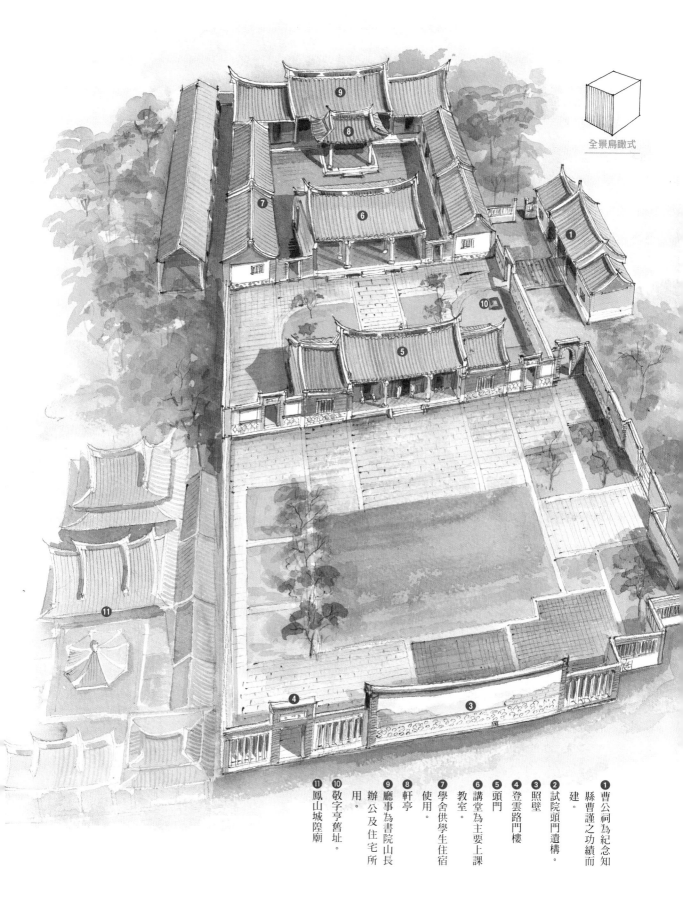

❶ 曹公祠為紀念知
縣曹謹之功績而
建。

❷ 試院頭門遺構。

❸ 照壁

❹ 登雲路門樓

❺ 頭門

❻ 講堂為主要上課
教室。

❼ 學舍供學生住宿
使用。

❽ 軒亭

❾ 廳事為書院山長
辦公及住宅所
用。

❿ 敬字亭舊址。

⓫ 鳳山城隍廟

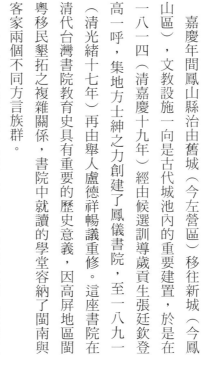

鳳儀書院曾長期為住戶所侵佔，但原有構造仍能保留，非常可貴，近年經考證後大修，恢復清代形貌。

兼容閩客並祀循吏的罕見書院

嘉慶年間鳳山縣治由舊城（今左營區）移往新城（今鳳山區），文教設施一向是古代城池內的重要建置，於是在一八一四（清嘉慶十九年）經由候選訓導歲貢生張廷欽登高一呼，集地方士紳之力創建了鳳儀書院，至一八九一（清光緒十七年）再由舉人盧德祥暢議重修。這座書院在清代台灣書院教育史具有重要的歷史意義，因高屏地區閩粵移民墾拓之複雜關係，書院中就讀的學堂容納了閩南與客家兩個不同方言族群。

日治以後鳳儀書院功能漸失，百年來飽受被人侵佔之災，內部遭到不當牽連，所幸近年已完成修復。在整修過程中，還發現了清代原始的曹公祠。曹謹於一八三七（清道光十七年）任鳳山知縣，任內政績斐然，興建水圳灌溉農田，得到百姓愛戴，當他回河南老家逝世後，鳳山百姓在鳳儀書院內左畔建祠紀念他。

台灣現存規模最宏大的清代書院

鳳儀書院建築物內容多，包括照壁、頭門、講堂、廳事、學舍、義倉、聖蹟庫、聖蹟亭、奎樓與試院等，在清代台灣書院中具備此等規模者並不多。值得注意的是屬於

| 鳳儀書院第一進頭門縱剖圖　第一進頭門採用不對稱棟架，極為特別。

| 頭門左側設置牆門，可通往試院空間。

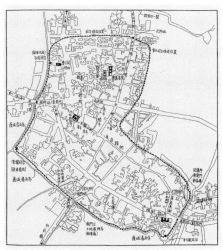

| 鳳山新城範圍考證圖　鳳儀書院位在鳳山新城
的東北方，與城隍廟比鄰而居。

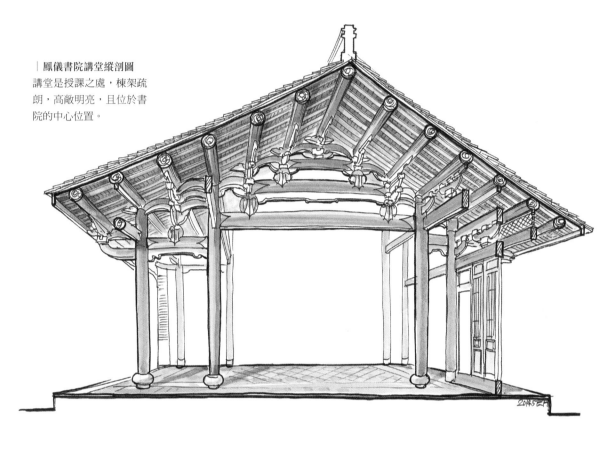

鳳儀書院講堂縱剖圖
講堂是授課之處，棟架疏朗，高敞明亮，且位於書院的中心位置。

書院山長辦公與住宅空間的「廳事」中供奉文昌、奎星與倉聖，顯示道教意味濃厚的祭祀已是書院中的重要部分。

整體平面配置採坐北朝南方向，左為試院（為秀才考試之所），右為書院，兩組建築群同向並列。書院入口分置於照壁兩側，頭門獨立於院中，但講堂與左右學舍及最後的廳事圍成一組四合院。講堂為教學核心所在，面寬三間，進深四間，用「三通五瓜」式棟架，瓜筒極小，作敞廳式，係院長與授業學生上課之所。

鳳儀書院的大木結構屬於泉州派，看不出有受到任何粵東客家方面之影響。頭門排樓斗栱用一斗三升，分布頗為疏朗，與後代的連栱作法大為不同，其大木與鳳山龍山寺風格相似，兩者年代相差五十年，推測可能出自同一派匠師之手。鳳儀書院的建築仍保存清嘉慶初創及光緒修葺之原貌，未經近代改造，建築價值非凡。

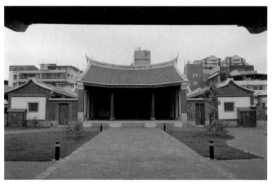

講堂與一般廳堂不同，未設門扇，採用敞廳式，可以想見當時朗朗書聲傳遍書院的景況。

直探匠心 202

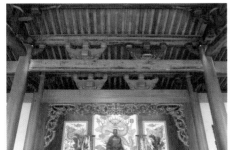

書院內建築排樓斗栱多用一斗三升，木構疏朗。

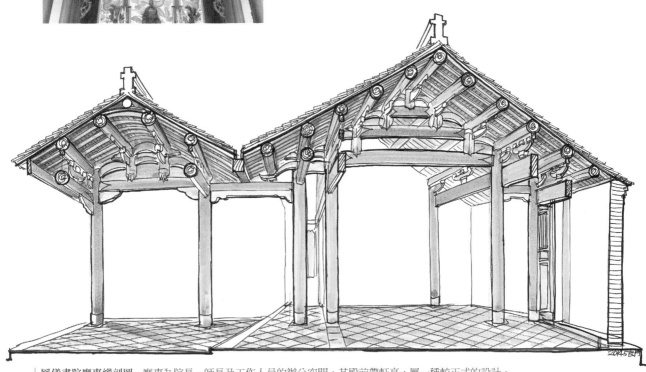

鳳儀書院廳事縱剖圖　廳事為院長、師長及工作人員的辦公空間，其殿前帶軒亭，屬一種較正式的設計。

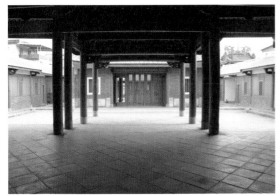

廳事與講堂圍合的四合院，天井內靜謐，為讀書的好環境。

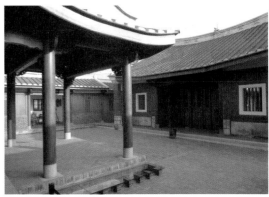

廳事殿前的軒亭，面對講堂設置。

接官亭石坊

台灣現存唯一的接官亭石坊，旁有風神廟成為配套的建築。

年代：一七七七（清乾隆四十二年）建造　地址：台南市中西區民權路三段143巷7號前

在熱鬧的通衢大道、寺廟、官衙或陵墓之前樹立紀念牌坊為古代的慣習，也被列入會制度之中，它可發揮表彰功德及教化之作用。清代台灣曾出現許多牌坊，包括天旌節孝坊、樂善好施及急公好義坊，典型的作法為「四柱三間三滴水」，即有四根柱子，三孔及三組屋頂；但也有只用雙柱者，像唐朝里坊的烏頭門。台灣現存諸多石坊中，以台南孔廟東邊的洋宮坊年代最古，它是進入孔廟前的門孔；但是類型較少見的，是台南古渡頭前的接官亭坊。

不同於上述之紀念型牌坊，接官亭石坊屬於地標性構造物。清代台灣以台南為首府，官員送往迎來極為頻繁，於是在渡口建造接官亭接風招待，當時被派到台灣任職的官員視渡海為畏途，故石坊與風神廟合體，祈求渡海平安。

| 重修風神廟並建官廳、馬頭、石坊圖。從蔣元樞這幅清代古圖，清楚可見當年浩大、完整的接官亭規模。

接官亭石坊
正面全景仰視圖

本圖採用低視角的全景透視，使牌坊上部消失點停在高空，如此可以強調其高聳之氣勢。四柱三間式的接官亭石坊，背景為風神廟，左右可見到亦為石造的鐘鼓樓，三座石構造圍出莊嚴的廟埕空間。

❶ 鰲龍脊飾

❷ 石栱為仿木結構的作法。

❸ 左右由青斗石雕鑿的麒麟對看堵。

❹ 花崗石大楣雕刻雙龍搶珠。

❺ 夾杆石具備穩定立柱之功能。

❻ 三開間的風神廟。

❼ 花崗石造的鐘樓。

❽ 花崗石造的鼓樓。

正面全景式

明間柱
石榫卯
頂板
嵌板
大楣
明間柱
邊柱

｜台灣石牌坊細部構造分解圖　台灣常見石牌坊的構造細部，是一種仿木結構的概念。

全台僅存的接官亭石坊

台南接官亭石坊由台灣知府蔣元樞建於一七七七（清乾隆四十二年），初建時在西定坊大井頭，但台江淤塞，海岸線西移，石坊也移建於安瀾橋邊。至一九一四（日治大正三年），曾因開闢道路，再度改建成為今貌。事實上，清末光緒年間劉銘傳時期，台北府北門外臨河溝頭附近也曾有接官亭，並建一座木牌樓，但今已不存，使得台南接官亭石坊成為全台僅有。此外，當時台灣的官員多自大陸遠渡重洋而來，為了安撫渡海的恐懼，官方乃建風神廟祈求風平浪靜，而風神廟與接官亭前後並置，也成為台南之特色。

具有台灣典型的石坊形制

接官亭石坊形制為「四柱三間三滴水」，以花崗岩及青斗石建成，雕鑿細緻，高達八公尺餘，坐落在風神廟前，正面額題「鯤維永奠」，背面題「鰲柱擎天」。樑枋多施浮雕，屋脊上置石雕鰲龍，中間大楣雕龍吻，張口銜楣，造型雄渾。現存風神廟與接官亭石坊中軸線重合，左右樹立鐘鼓樓，三者形成「品」字形佈局，空間組織呈現嚴謹之美。

接官亭石坊量體高大，立於古渡頭前極為顯眼，可以想見當年在船上遠遠地就能瞧見它，讓前往的官員安心，知道目的地即將抵達。由現存之「風神廟接官亭暨石坊圖碑」可知，原配置還有作為迎送暫憩的公館等建築。

｜立於風神廟埕前方的接官亭石坊，若不深究其歷史，容易令人誤以為是一般的寺廟牌坊。

苗栗天旌節孝坊

苗栗天旌節孝坊是為旌表儒士劉金錫之妻賴氏四娘的貞潔風範,在一八八三(清光緒九年)由鄉人陳情,經清廷奉准建立。天旌節孝坊原建於苗栗文昌祠旁,一九三〇年代關刀山大地震後,遷建於天雲廟一旁,後又因天雲廟改建而遷到貓貍山公園內的現址。

賴氏四娘生於一八〇六(清嘉慶十一年),年幼時就與新竹縣舉人劉獻廷的長子劉金錫指腹為婚,十四歲時,丈夫金錫過世,賴氏至此守寡,盡守貞節,矢志不嫁,其夫弟遂將長子過繼賴氏為嗣,以延續兄長之香火,賴氏待之如同親生孩子。

天旌節孝坊形制為典型的四柱三間式,石構造顯得莊嚴古樸,高達八公尺,上有雕鑿石獅、南瓜等圖樣,正面額題「天旌節孝」,兩旁石柱為台北知府陳星聚所撰寫之對聯:「十四歲節齡守閨門無慚一家忠義,七八載孝名傳史冊增色兩代科名。」

苗栗天旌節孝坊仰角透視圖 從較低的視點來突顯牌坊的高聳。

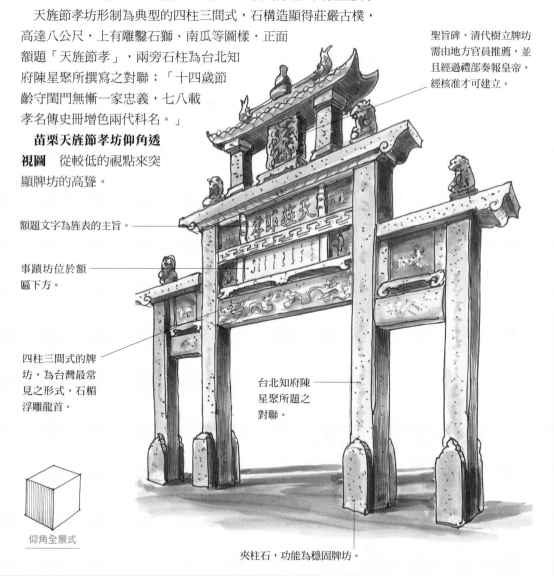

聖旨碑,清代樹立牌坊需由地方官員推薦,並且經過禮部奏報皇帝,經核准才可建立。

額題文字為旌表的主旨。

事蹟坊位於額區下方。

四柱三間式的牌坊,為台灣最常見之形式,石楣浮雕龍首。

台北知府陳星聚所題之對聯。

仰角全景式

夾柱石,功能為穩固牌坊。

主要參考
書目

《重修臺郡各建築圖說》，清乾隆蔣元樞進呈，國立中央圖書館，一九八三。

《淡水廳築城案卷》，台灣銀行經濟研究室，一九六三。

《台灣名勝舊蹟誌》，杉山靖憲，台灣總督府，一九一六。

《台南聖廟考》，山田孝使，高畠怡三郎（發行人），一九一八。

《台灣島建築之研究》，田中大作，日本，一九五三。國立台北科技大學二〇〇五重印。

《臺灣傳統建築之勘察》，狄瑞德、華昌琳，東海大學住宅及都市研究中心編，境與象出版社，一九七一。

〈台灣高砂族の住家の研究〉，《台灣建築會誌》，千千岩助太郎，台灣建築會，一九三八。

《台灣の建築》，藤島亥治郎，日本彰國社，一九四八。

《彰化孔廟的研究與修復計劃》，漢寶德，境與象出版社，一九七六。

《台灣勝蹟采訪冊》，林衡道，台灣省政府文獻委員會，一九七七。

《台北古城門》，李乾朗，台北市文獻委員會，一九八三。

《台灣的寺廟》，李乾朗，台灣省政府新聞處，一九八六。

《鳳山縣舊城城殘調查研究》，李乾朗，高雄市政府民政局，一九八七。

《旗後砲台調查研究》，李乾朗，高雄市政府民政局，一九八九。

《彰化節孝祠調查研究》，李乾朗，彰化縣政府，一九九〇。

《北港朝天宮建築與裝飾藝術》，李乾朗，北港朝天宮，一九九三。

《台北府城牆及砲台基座遺址研究》，李乾朗，台北市政府捷運工程局，一九九五。

《大龍峒保安宮建築與裝飾藝術》，李乾朗，財團法人台北保安宮，一九九七。

《北埔慈天宮整修規劃研究》，李乾朗，新竹縣政府，一九九七。

《台北市孔廟管理委員會》，李乾朗，財團法人陳德星堂、台北市政府文化局，二〇〇三。

《台灣古建築圖解事典》，李乾朗，遠流出版公司，二〇〇三。

《陳德星堂調查研究與修復計劃》，李乾朗，財團法人陳德星堂、台北市政府文化局，二〇〇三。

《新竹都城隍廟調查研究與修復計畫》，李乾朗，新竹市政府，二〇〇五。

《十九世紀臺灣建築》，李乾朗，玉山社事業股份有限公司，二〇〇五。

《台灣寺廟建築大師——陳應彬傳》，李乾朗，燕樓古建築出版社，二〇〇五。

《溪底派寺廟建築大師——王益順傳》，李乾朗，燕樓古建築出版社，二〇〇六。

│觀察家博物誌│

直探匠心 – 李乾朗剖繪台灣經典古建築

Into the Heart of Craftmanship - Section Drawings of Classical Taiwanese Architecture by Li, Chien-Lang

作者——李乾朗

編輯製作——台灣館
總 編 輯——黃靜宜
專案編輯——俞怡萍
執行主編——張詩薇
內頁美術編輯——陳春惠
封面美術設計——楊啟巽
行銷企劃——叢昌瑜、李婉婷

發 行 人——王榮文
出版發行——遠流出版事業股份有限公司
地　　址——台北市 100 南昌路二段 81 號 6 樓
電　　話——（02）23926899 傳真／（02）23926658 劃撥帳號／0189456-1
著作權顧問——蕭雄淋律師
輸出印刷——中原造像股份有限公司
□ 2019 年 7 月 1 日 初版一刷
定價 600 元（缺頁或破損的書，請寄回更換）
有著作權・侵害必究 Printed in Taiwan
ISBN 978-957-32-8585-4
YL遠流博識網 http://www.ylib.com Email: ylib@ylib.com

國家圖書館出版品預行編目 (CIP) 資料

直探匠心 : 李乾朗剖繪台灣經典古建築 / 李乾朗著 . --
初版 . -- 臺北市 : 遠流 , 2019.7
208 面 ; 25.5×19 公分 . -- (觀察家博物誌)
ISBN 978-957-32-8585-4 (平裝)

1. 建築藝術 2. 臺灣

923.33 108008968